CINQUANTE CENTIMES LE VOLUME

BIBLIOTHÈQUE UTILE

RÉSUMANT

CE QUE CHACUN DOIT SAVOIR

IX

PREMIÈRE SÉRIE

LAURENT PICHAT

—∞—

L'Art et les Artistes en France

PARIS

DUBUISSON et Cⁱᵉ, rue Coq-Héron, 5

PAGNERRE, rue de Seine-St-Germ. | **MARTINON**, rue Grenelle-St-Honoré
HAVARD, boulev. Sébastopol (riv. g.) | **DUTERTRE**, passage Bourg-l'Abbé
DELAVIER, rue N.-D.-des-Victoires.

L'ART
ET
LES ARTISTES
EN FRANCE

PAR

Laurent PICHAT

PARIS
IMPRIMERIE DE DUBUISSON ET Cⁱᵉ
Rue Coq-Héron, 5.

C.

L'ART
ET
LES ARTISTES
EN FRANCE

I

Nous ne voulons point entreprendre un traité d'esthétique ni une histoire complète de l'art; nous n'avons point la prétention d'imposer de nouvelles lois à l'art ni de réformer les anciennes : nous voulons jeter un coup d'œil rapide sur les artistes qui ont illustré la France, et mêler à notre sujet quelques réflexions vivantes. Le temps où nous sommes doit s'occuper principalement de l'avenir, et ne chercher dans le passé que des leçons utiles. Le progrès nous pousse en avant; sachons obéir à cette force. Si notre travail paraît incomplet, ceux qui le liront y découvriront peut-être le culte des grandes idées qui a toujours guidé notre plume, et l'espoir que nous avons de voir la destinée des artistes rendue plus vaste et plus affranchie. Il ne faut pas que le présent soit le « singe du passé, »

selon l'expression d'un Allemand, et le regard que nous jetons en arrière, nous voulons le ramener aussitôt sur notre temps. Un livre spécial ne serait ni dans nos moyens ni dans nos goûts. Nous avons dévoué notre vie à l'émancipation de la pensée, et cette étude nous servira, une fois de plus, à plaider la sainte cause. L'idée veut être libre. Les écrivains poursuivent leur tâche ; mais il ne serait pas juste qu'ils oubliassent les autres artistes, leurs frères. La solidarité est indispensable au succès, et ce serait faire injure au peintre que de ne pas réclamer pour lui la même indépendance que pour le poète. Ils vivent dans le même air, ils respirent la même pensée, ils cherchent les mêmes résultats et la même gloire : ce n'est donc pas en critique que nous aborderons notre sujet, mais en camarade, en compagnon. Ceux qui se renferment dans un isolement solennel, et jugent de loin, de haut, quand ils peuvent le faire, les œuvres de leur temps, et les écrasent sous celles des siècles passés, ceux-là font, à notre avis, une besogne stérile. Ils découragent souvent l'artiste qui crée, ils l'accablent de conseils, ils le morigènent dans la prison étroite où son imagination se débat. S'ils ont raison, on ne peut profiter de leur sagesse ; leur morale inutile attriste l'âme ardente qui veut produire : il vaut mieux encore la nourrir des espérances qui raniment. L'enthousiasme cache un danger peut-être ; mais à coup sûr la critique en présente un évident ; et, danger pour danger, le préférable est encore celui qui relève.

L'industrie, dont nous ne voulons pas médire, les puissances physiques, que nous respectons, nous accablent; la matière triomphe et obtient des résultats admirables. Parce que la science est grande, l'art doit-il céder? Parce que l'artillerie foudroie des masses invisibles, le courage individuel doit-il être anéanti? Certainement non. Le monde se trouve à une époque d'expansion merveilleuse. Faut-il que l'art abdique sa supériorité incontestable? Il souffre, c'est vrai; il est dédaigné, c'est possible; on s'intéresse plus à une machine qu'à un tableau; on comprend mieux une charrue qu'un poëme, et le fer fondu a plus de succès que le marbre sculpté. Qu'est-ce que cela prouve? On s'habitue à un perfectionnement, et on l'oublie, et les statues immortelles sont toujours là sous nos yeux. Il nous paraît donc indispensable de rallier les intelligences désespérées, et de leur crier que la France a besoin d'elles plus que jamais.

Il serait honteux, pour notre civilisation, que l'on pût dire que l'art a subi un interrègne de notre temps, et qu'il n'est qu'un luxe bon à distraire les époques oisives. Afin de comprendre combien ce raisonnement serait monstrueux, il suffit de jeter un regard sur les peuples disparus. Qu'est-ce que la gloire militaire, la vie politique, le commerce, l'industrie, auprès des monuments du génie? En vérité, l'argument est trop banal pour qu'il soit utile d'insister. Le Parthénon n'atteste-t-il pas plus une civilisation que les batailles, les conquêtes, les successions de rois, sur lesquelles on discute encore, tandis

que la ruine auguste se défend elle-même et toute seule aux yeux du voyageur? Que reste-t-il de ce mystérieux Mexique, que les bons catholiques d'Espagne ont si cruellement conquis? Quelques blocs d'architecture qui témoignent du génie d'une race. A-t-on besoin de l'histoire devant les monuments de l'Egypte ténébreuse? Ne disent-ils pas suffisamment que là, pendant des siècles, des rois féroces ont régné sur des fourmilières d'esclaves? Une autre cause, plus grave et plus sérieuse, tend à maintenir les artistes dans la situation de souffrance où ils se trouvent.

Les idées de notre temps sont incertaines; aucune doctrine n'est solide; on discute tout; on cherche la vérité; c'est le chaos qui attend la lumière : la pensée heurte la pensée: on quitte le domaine des faits pour s'élever dans les régions supérieures; on se querelle sur des formules; on refait de nouvelles définitions pour les principes; les mœurs ont peur des théories; on refait l'histoire, on juge de nouveau tout le passé; on révise les systèmes, on ressasse les lois de la morale; tous les cerveaux intelligents de l'Europe sont en mouvement... et l'artiste demeure dans l'inquiétude, travaillant au hasard, et conservant au fond de son cœur l'idéal immuable du beau. Reviendra-t-il à la nudité païenne?... la chasteté chrétienne y répugne. Ira-t-il demander au moyen âge des inspirations orthodoxes?... la philosophie s'y oppose. Cherchera-t-il une voie nouvelle pour s'y jeter? Où est cette voie? où est l'idéal nouveau? où est l'extase moderne? Les anges et les amours se confondent, et les

symboles ne savent plus à quelle foi emprunter leurs attributs. En attendant, l'artiste se plonge au sein de la nature avec tristesse, et demande aux penseurs de son temps de l'arracher à ses incertitudes; là est une souffrance, là est la crise : serrons-nous donc les uns contre les autres, afin de trouver une issue. Est-ce que le xve siècle, qui vit l'aurore de la Renaissance, n'a pas eu de formidables inventions aussi : la boussole, qui devait conduire en Amérique, et l'imprimerie, qui doit conduire à la liberté? L'imprimerie n'a fait peur qu'aux pierres ; c'était la vie : elle n'a effrayé que la mort. L'imprimerie a donné à l'homme l'arme d'émancipation : l'art n'en a pas souffert. De nos jours, la vapeur nous apporte un gage de fusion humaine, de fraternité européenne. Les artistes peuvent-ils en souffrir?

Ce siècle a encore la moitié de sa carrière à fournir. Quand les solutions des problèmes seront formulées, l'art naîtra, un art nouveau, original, puissant : l'architecture s'émancipera des servitudes de l'industrie; la peinture ne sera plus l'esclave d'un goût bourgeois et de la dépendance officielle; quant à la sculpture, elle aura de la place au soleil pour ses œuvres, et la société, reconstituée dans ses mœurs et dans ses croyances, lui demandera d'immortaliser une ère de créations populaires. Nous espérons que cet art à venir sera l'art du peuple. Les Grecs comprenaient le beau, et l'on a prétendu qu'ils devaient aux splendeurs de leur climat de jouir des magnificences de la forme. Ce n'est pas le soleil qui initie ceux qui admirent ; c'est une autre lu-

mière : c'est l'idée. Il y a trente ans, la doctrine que nous soutenons ici passait pour une utopie ; aujourd'hui ce n'est plus qu'un problème.

Quelques esprits fâcheux jugent que la transformation qui s'opère est une décadence ; ils nous montrent la Grèce et Rome, deux civilisations qui se sont éteintes après avoir brillé. La France n'en est point là. Quand un foyer ne se nourrit que de ses idées et n'est pas alimenté par l'éternelle activité qui mène le monde, il doit se consumer, et l'on peut déterminer d'avance l'heure de sa cendre. Notre pays est en combustion constante ; il absorbe dans son feu les doctrines à peine définies, et les dévore comme des branches vertes ; il se passionne pour l'activité et la vie ; il est fou d'avenir, il est jeune d'espérance. L'élite de ses penseurs se penche sur la fournaise et s'enivre de ses flammes ardentes. La France invente, et jette au monde ses créations, et, dans son insouciance, admire ce qu'elle a fait, après en avoir oublié l'origine. Ce ne sont pas là les signes précurseurs de la fin. On peut redouter cette fièvre de la force ; il est impossible de la nier. Si l'art ne venait point consacrer ces triomphes de la puissance humaine, c'est là que, pour notre compte, nous verrions des signes de défaillance et que nous considérerions l'avenir comme un cul de-sac sans horizon, où les foules empressées s'engourdiraient au sein d'un bien-être utilitaire ; mais ce danger n'est pas à craindre. Nous n'entendons pas l'harmonie qui préside à notre élan et qui nous guide. Beethoven a écrit les chants de

marche de ce siècle. Ce n'est pas un héros qui sera le grand homme de notre temps, c'est le musicien puissant qui refusa de dédier la *symphonie héroïque* à un empereur. Il avait voulu offrir l'hommage de cette œuvre à Bonaparte ; quand celui-ci devint Napoléon, le compositeur écrivit sur sa symphonie : *Per festeggiare il sovvenire d'un grand'uomo.* Ce petit fait a un sens immense. L'homme de génie a proscrit la force, l'idée a renié le fait. Au milieu du tumulte de notre hâte, étourdis par les sifflements de la vapeur, par le bruit des métiers, par le fracas des armes, par les détonnations de l'artillerie, par les cris de la misère, par les clameurs du travail, nous sommes attristés, et les débiles écoutent les lamentations du désespoir.

Arrêtons-nous un instant, et prêtons l'oreille. La musique du maître de Weimar arrivera jusqu'à nous et couvrira de ses concerts les éclats discordants qui nous semblent le charivari d'une décadence. Que disions-nous tout à l'heure? que l'art doit régner sur notre époque? Il en est déjà le souverain. Il ne s'agit pas de chercher nos chefs immortels dans les postes éminents où le hasard place les hommes; Spinosa vécut pauvre et fier à la Haye, polissant des verres de lunettes pour vivre ; Beethoven vécut pauvre et triste comme Rousseau ; il était sourd. Sorte de Moïse de son siècle, il n'entendit même pas les applaudissements qui devaient porter sa gloire. Où est l'influence qui peut contrebalancer celle de pareils hommes, dont la vie fut obscure et dont le génie devait gouverner le

monde ? Voilà la vraie grandeur, sereine et universelle, et la véritable force civilisatrice.

Nous allons suivre le développement de l'art en France, laissant de côté les théories et les systèmes, avec l'indépendance d'un esprit qui juge en dehors du parti pris des écoles et avec la partialité d'une âme enthousiaste. « Je me déclare partial, disait Stendhal ; l'impartialité dans les arts est, comme la raison en amour, le partage des cœurs froids et faiblement épris. » Sans chercher une classification particulière, nous suivrons l'ordre indiqué par les écrivains spéciaux. Notre point de vue sera général, et ce que nous réclamerons de l'architecture, de la sculpture, de la peinture et de la musique, nous le réclamons de la poésie, de la philosophie et des sciences : l'impulsion pour l'œuvre, et la dignité pour l'artiste. Nous repoussons la doctrine de ceux qui veulent s'abstraire de leur temps, produire selon leur fantaisie, et secouent les préoccupations et les souffrances des siècles où ils vivent. La solidarité est la loi fraternelle du progrès.

II

L'art est la recherche du Beau, la réalisation du Vrai. Dès que les sociétés se réunissent, elles sont préoccupées de donner à la matière la forme de leurs idées et de leurs croyances. L'art primitif, le premier né de tous, chez tous les peuples, est l'architecture. Les groupes d'hommes qui ont fait des civilisations avortées n'ont pas été au-delà de cette formule de la

pensée matérialisée. Les peuples qui devaient exercer une grande influence sur le monde, ont commencé par confier leurs premiers rêves à la pierre.

La nature, avec ses forêts, la variété de ses feuillages, les tiges de ses arbres, les voûtes formées par les branches séculaires, est le modèle naïf que l'on imita tout d'abord. L'homme, au sein des bois, n'est qu'un sauvage ; il sort de ces demeures naturelles, et demande à son génie des abris plus dignes de lui ; il a une croyance et un amour de famille ; il regarde le ciel, et songe à Dieu ; il s'entoure de ses affections, et voit mourir les vieillards. Ces deux idées, qui commencent à se dégager de l'instinct, font que les premiers hommages sont rendus par l'homme à la divinité et à la mort : de là le temple et le tombeau.

Les druides de la Gaule adoraient leurs dieux dans les forêts. Les monuments qu'ils ont laissés se dressent devant la science comme des mystères. Les pierres brutes, choisies comme symboles religieux, se retrouvent à l'origine de tous les peuples. Le hasard d'une configuration, la masse d'un bloc, la forme extérieure d'une roche, éveillaient dans les imaginations naïves des rapports de ressemblance avec leurs superstitions. De là, à corriger la nature, en travaillant ces pierres, il n'y a qu'un pas. Tel est le premier art que nous découvrons sur la terre qui est devenue notre patrie. Nous retrouvons encore beaucoup de ces monuments druidiques, surtout dans la vieille Armorique, où les Gaulois

voulurent échapper à la domination romaine. Ils affectent différentes formes qui laissent supposer quelle devait être leur destination. Le *menhir* ou *peulvan* était un monolithe grossier, placé debout : tombeau, limite, obélisque commémoratif, idole. Quelquefois le sommet de ces pierres porte des traces de sculpture informe. Le *dolmen*, sorte de table de pierre, espèce de banc colossal, était, dit-on, l'autel des sacrifices. Les *allées couvertes* étaient composées de deux lignes de blocs dressés, sur lesquels on plaçait d'autres pierres, gigantesques constructions de ce peuple qui ressemblent aux voûtes que les enfants s'amusent à faire avec des dominos. Quelles solennités s'abritaient sous ces galeries? quelles initiations mystérieuses? quels oracles, quels jugements devait-il en sortir? Le *cromlek* est un assemblage de *peulvans;* c'était un lieu de sépulture de famille ou le Forum celtique. Le *galgal* est la tombe primitive, un amas de pierres, pyramide de petits rochers.

Les Romains, après la conquête, laissèrent sur le sol envahi des traces de leur passage, des amphithéâtres, des aqueducs, des arcs de triomphe. Les Gaulois, qui s'étaient faits chrétiens avec Clovis, apportèrent avec eux l'influence des idées nouvelles qu'ils servaient, et produisirent une transformation complète dans l'art. Toute doctrine nouvelle commence par être persécutée ; les premiers fidèles d'une foi qui s'annonce sont condamnés au martyre. Les premières Eglises sont donc des catacombes. Petit à petit, les initiés s'enhardissent, leur nombre s'augmente ;

avec eux leur temple sort de terre et s'élève sous le ciel, d'abord modeste et simple, ensuite rayonnant et splendide. Les chrétiens de la Gaule avaient leurs retraites souterraines dont il reste encore des traces. Mais l'édifice allait bientôt se dresser au grand jour avec la foi qu'il représentait. Les basiliques chrétiennes prirent d'abord pour modèle les basiliques païennes qui, dans les premiers temps de liberté, avaient abrité les prières de la religion nouvelle. L'art qui devait naître s'affranchit bientôt des conditions de l'art grec et de l'art romain. L'art des Grecs est radieux et simple ; il s'épanouit en plein air et éblouit encore le monde, comme un soleil couchant arrêté sur des ruines. L'architecture de Rome offre un caractère plus civil ; elle représente le peuple organisé qui rêve la conquête universelle. Le Parthénon à Athènes à Rome le Forum : le Panthéon d'Agrippa fait déjà penser aux dômes des basiliques. Les Francs trouvèrent les traces de la civilisation romaine et s'en inspirèrent dans leurs constructions. De là le style latin qui régna du ve au xe siècle. Le style roman donne bien l'image de la sévérité naïve de la primitive Eglise. Une tristesse grave y règne, à laquelle doit succéder la sombre rêverie de la cathédrale gothique du xiie au xive siècle. La Renaissance vint ajouter son élégance à ces monuments : Saint-Pierre de Rome, ce n'est déjà plus Dieu ; c'est le pape.

Du reste, il serait faux de croire que les basiliques frankes aient été pauvres et nues. Etienne de Tournai dit que la basilique de Sainte-Gene-

viève, bâtie par Clovis et détruite par les Normands, était couverte de mosaïques à l'intérieur et à l'extérieur. Cette remarque est de M. Vaudoyer, dans son savant travail sur l'architecture. Saint Fortunat, évêque de Poitiers, qui composa deux hymnes adoptés par l'Eglise, le *Pange* et le *Vexilla regis*, qui fit un épithalame à l'occasion du mariage de Brunehaut qu'il compare à Vénus et sur les joues de laquelle il voit *lilia mixta rosis*, ce poète chrétien appelle la basilique de Saint-Vincent, aujourd'hui Saint-Germain-des-Prés, la maison dorée de saint Germain. Tous les architectes étaient des moines : saint Berquerre, saint Colombans ; saint Martin de Tours était un charpentier très habile. Charlemagne inspirait et pressait ces travaux qui sortaient de terre de toutes parts. Après les terreurs de l'an mil, l'architecture prit un nouvel essor ; le style roman reçut toute son expansion.

Les monuments romans sont très nombreux en France : le portail de Sainte-Trophime à Arles, Saint-Sernin à Toulouse, Saint-Etienne à Caen, Saint-Etienne à Beauvais, Saint-Paul à Issoire, la cathédrale du Puy, l'abbaye de Vézelai, la cathédrale de Chalons-sur-Marne, etc., etc.

Vers la fin du XIIe siècle, dans le nord de la France, l'arcade gothique, l'ogive, commença à remplacer l'arcade romane. M. Vitet a dit de l'architecture ogivale : « Son origine, sa formation, ses progrès, c'est l'origine, la formation, les progrès de presque toute l'Europe moderne, du XIIe au XVIe siècle, depuis Louis VII jusqu'à Louis XII. Elle est née des mêmes circonstances,

elle s'est développée d'après les mêmes lois que tout ce qui est né, que tout ce qui s'est développé alors en Occident : langues, peuples, états, institutions ; elle préside au réveil du moyen âge, comme l'architecture à plein ceintre assiste à son sommeil. Son principe est dans l'émancipation, dans la liberté, dans l'esprit d'association et de *commune*, dans des sentiments tout indigènes et tout nationaux ; elle est bourgeoise, et de plus elle est française, anglaise, teutonique ; et l'autre, au contraire (l'architecture romane), est exotique et sacerdotale ; elle naît du dogme et non du sol, de la foi et non des mœurs ; elle règne par droit de conquête ecclésiastique ; elle n'a d'autre principe, d'autres racines que l'Eglise et les canons. Aussi, les architectes, qui sont-ils ? Ici des moines, rien que des moines ou des gens d'église ; là des laïques, des *francs-maçons*. »

Les savants paraissent d'accord aujourd'hui pour affirmer que le style gothique est essentiellement français. Les archéologues français et allemands conviennent que cette architecture est d'origine française. M. Louis Dussieux, dans ses *Recherches sur les artistes français à l'étranger*, a donné à cette discussion une solution définitive. Il constate, avec M. Félix de Verneilh, que la cathédrale de Cologne a été copiée sur Notre-Dame d'Amiens et sur la Sainte-Chapelle de Paris. Tous les architectes, tous ces grands artistes en pierres vives, sont Français : Robert de Coucy, Jean d'Orbais, qui bâtirent la cathédrale de Reims ; Pierre de Montereau, qui fit la Sainte-Chapelle ; Hugues Libergier, Saint-

Nicaise de Reims ; Robert de Luzarches et Thomas de Cormont, la cathédrale d'Amiens ; Jean de Chelles, Notre-Dame de Paris ; Jean Langlois, Saint-Urbain de Troyes ; Enguerrand le Riche, la cathédrale de Beauvais ; Guichard Antoine, Notre-Dame de l'Epine, en Champagne. Eudes de Montreuil éleva plusieurs églises à Paris ; Erwin de Steinbach fit la cathédrale de Strasbourg. En Allemagne, les monuments gothiques sont dûs à des artistes français : Mathieu d'Arras et Pierre de Boulogne construisent la cathédrale de Prague, au xive siècle. En Angleterre, la cathédrale de Cantorbéry, qui date du xiie siècle, est due en partie à Guillaume de Sens ; la cathédrale de Lincoln a été également bâtie par un architecte français. Pierre de Bonneuil construisit la cathédrale d'Upsal, en Suède ; maître Jean est l'auteur de la cathédrale d'Utrecht ; maître Hardoin bâtit Saint-Pétronne, à Bologne ; la cathédrale de Milan a occupé beaucoup d'artistes français ; Richard Taurigny travailla à Padoue.

En Espagne, en Italie, en Orient même, M. L. Dussieux retrouve les traces de notre influence et revendique cette gloire avec un orgueil tout national.

L'ornementation des églises reproduisait les plantes et les fleurs indigènes ; c'est le houx, la feuille de chêne, le chardon. Le bois sculpté ornait le chœur des cathédrales, et la peinture vint ajouter ses splendeurs à la beauté des monuments ; l'or et les vives couleurs se répandirent sur les colonnes, sur les murailles et jusque sur les figures sculptées.

La cathédrale du moyen âge c'est l'arche brillante. Toutes les plantes et tous les animaux s'y trouvent; toutes les scènes de la Bible y sont racontées par la pierre; la foule éperdue des fidèles s'y réfugie, et sous ces voûtes éclatantes elle retrouve le ciel au milieu du déluge de la vie, à l'heure où la pensée va prendre son libre essor.

La dernière période ogivale s'épanouit en exagération, en broderies, en découpures, en surcharges élégantes et fleuries; ce style fut appelé le gothique flamboyant. Ces magnificences se développaient comme la religion qui les avait inspirées. Mais peu à peu tout se ternit, tout s'éteint, tout s'efface. La cathédrale s'assombrit, les ténèbres s'appesantirent sur ces murailles azurées, sur ces colonnes enguirlandées d'or; les voûtes se chargèrent d'ombres, et aujourd'hui l'on cherche à rendre à quelques-unes de ces églises leur ornementation coloriée. Mais la pensée n'habite plus la pierre. Victor Hugo a poussé le grand cri : *Ceci tuera cela*. Le livre est plus fort que le monument. L'imprimerie a fait la grande révolution. « Ils sentaient, dit Michelet, qu'en ces lettres de plomb, viles et ternes, était la Jouvence du monde, le trésor d'immortalité. »

Nous ne savons pas si c'est une illusion de notre esprit, mais l'église de Sainte-Clotilde, qui vient d'être récemment construite, nous semble un argument de plus en notre faveur. Sèche et triste imitation, froid et blanc fantôme d'un art qui ne veut plus fleurir, maigre création d'un

effort plein d'expérience et de savoir, cette construction manque des véritables forces, la naïveté et la spontanéité. A voir la difficulté matérielle qu'on éprouve à copier des modèles debout encore, on peut juger que l'art doit entrer dans une voie nouvelle. Des constructions pareilles sont des anachronismes ; cela grelotte aux yeux. Il y a une idée dans les pierres ; on ne les entasse pas impunément. Elles obéissent quand même et se groupent sous la main de l'ouvrier, mais l'ensemble proteste. Le temple chrétien a subi des transformations ; il doit en subir encore. Il en est de même des autres arts, de la sculpture et de la peinture, dont nous aurons à nous occuper. Il faut s'approprier les formes, régénérer les lois de l'exécution comme on a régénéré les idées. La pensée et l'œuvre doivent être mises en harmonie, et figurer aux yeux l'époque qui les a créées : imiter servilement, même des chefs-d'œuvre, c'est une faute.

Après 1830, des poètes ardents s'éprirent d'amour pour le moyen âge et entreprirent une croisade contre les démolisseurs. Ils demandèrent grâce pour les vieux monuments que des municipalités brutales voulaient faire disparaître ; ils se firent les interprètes de ces voix sépulcrales qui sortaient des cathédrales obscures, écho du moyen âge, cri du passé, bourdonnement de la foi vive des siècles fervents. Les vieux temples gothiques leur paraissaient se tordre vers Dieu dans une agonie lamentable. Ces églises sombres ressemblaient à des âmes désolées, accroupies au milieu des villes, dans une

attitude d'abandon et de prière, pétrifiées en implorant le pardon du ciel.

Ces penseurs ont réagi depuis contre leurs tendresses archaïques. Ayant bien écouté, ils distinguèrent des menaces qui sortaient des monuments gothiques. Ils crurent avoir entendu la mort qui les appelait. Ces masses d'architecture fouillée et chargée de sculptures grimaçantes leur firent l'effet d'une danse macabre dressée en pierres. Les portails, les façades les regardaient d'un air grotesque et railleur, et leur criaient : Tu dois mourir! Eux, qui attestaient la vie, se retournèrent et continuèrent leur route.

II

Le cloître demeura plus longtemps chrétien que la cathédrale ; cependant, les abbayes et les couvents, tout en conservant les caractères de la nudité et de la pauvreté, subirent les lois de l'art architectural. Le château féodal, cloître militaire, présente l'image de la force personnelle et farouche. Il se tient presque toujours perché sur les rochers inaccessibles ; plus tard, la royauté triomphante permit au château de descendre dans les plaines ; entouré de fossés et d'enceintes fortifiées, renfrogné, morne, il attend et menace. La France eut une quantité innombrable de ces châteaux : rien qu'à Paris, le Louvre, la Bastille et Vincennes tout près.

Vers l'époque de l'affranchissement des communes apparaissent les hôtels-de-ville, le tem-

ple du peuple, le forum moderne, le palladium monumental où le beffroi sonne l'alarme.

Quand la France possédera des artistes véritablement nationaux, il y a là pour eux une expansion de génie toute nouvelle. L'hôtel-de-ville, c'est le palais de tous, le refuge sacré où les citoyens trouvent la force de soutenir leurs droits et l'inspiration pour accomplir leurs devoirs. Les premiers hôtels-de-ville datent du xve siècle.

L'architecture gothique s'était dégagée de l'architecture païenne, et même l'influence de nos maçons s'était étendue jusqu'en Italie. La Renaissance fut une réaction contre le gothique qui tendait à disparaître.

Lorsque Charles VIII revint d'Italie, les seigneurs de sa suite rapportèrent avec eux le goût des riantes demeures et des palais embellis. Les mœurs et les lettres subirent cette transformation qui se produisit dans les arts. Sous Louis XII, le cardinal d'Amboise appela à Paris un moine dominicain de Vérone, nommé Fra Giocondo. Il simplifia le style flamboyant et ajouta l'arabesque à l'ornementation française. Toutefois, les œuvres de cette époque sont dues à des architectes français. Ceux du château de Gaillon, dont on voit des fragments dans les cours de l'Ecole des Beaux-Arts, furent Guillaume Senault, Pierre Fain, Pierre Delorme, Colin Bayart, de Blois, Pierre Valence, de Tours. Sous Louis XII, le goût de la renaissance italienne ne l'emporte pas absolument. L'hôtel de La Trémouille, les hôtels-de-ville de Compiègne, de

Saumur, de Nevers, de Saint-Quentin, protestent encore au nom d'une forme d'art plus nationale, ainsi que le palais-de-justice de Rouen, bâti par Roger Ango et par Roland Leroux, et l'hôtel de Bourgtheroulde, dans la même ville. C'est à Rouen qu'eut lieu le conflit le plus frappant entre les deux styles, dont le plus nouveau devait triompher définitivement sous les règnes suivants.

Les rois aiment à remuer les pierres, et préfèrent les arts aux lettres. François I*er* fit venir le Primatice à sa cour et alla voir Léonard de Vinci mourant; mais il laissa Clément Marot expirer en exil. Le château de Chambord, œuvre de Pierre Nepveu, dit *Trinqueau*, porte en lui le caractère de l'hésitation du temps où il fut construit. Il offre des souvenirs d'un genre de construction que n'ont plus les châteaux de Blois et de Fontainebleau. Ce dernier est le triomphe des Italiens : Serlio, le Rosso, Primatice, Bagna Cavallo, Ruggeri de Bologne, Nicolo dell' Ablate et Benvenuto Cellini y travaillèrent. L'exemple fut suivi, et les autres châteaux de France, construits à cette époque, le furent dans le style à la mode. Le Louvre, forteresse bâtie sous Philippe-Auguste, changea d'aspect sous François I*er*. Pierre Lescot, assisté par son ami Jean Goujon, entreprit ce travail qui fut poursuivi successivement jusqu'à nos jours. Nous regrettons qu'il n'y ait plus de grands artistes en France ; mais il y a toujours des architectes et des pierres.

L'hôtel de ville de Paris, œuvre toute nationale, est cependant due à un étranger, Domini-

que Cortone. Sous Henri II, l'élan de la Renaissance continua. Catherine de Médicis favorisa ce style d'art emprunté à sa patrie. Philibert Delorme construisit pour Diane de Poitiers le château d'Anet; les sculptures furent l'œuvre de Jean Goujon, et les vitraux celle de Jean Cousin. Jean Bullant, pendant ce temps-là, créait le château d'Ecouen pour le connétable Anne de Montmorency, l'énergique vieillard, qui, blessé à la bataille de Dreux, disait : « J'ai su vivre pendant soixante-quatorze ans, je saurai bien mourir pendant un quart d'heure. »

Pendant que la renaissance couvrait la France de ses monuments, deux architectes, Jean Wast et François Maréchal, firent une dernière tentative, à Beauvais, en faveur de l'art gothique. Ils élevèrent sur la cathédrale une pyramide, qui s'écroula cinq ans après. L'architecture gothique était condamnée, et « avec la flèche de Beauvais, dit M. L. Dussieux, s'écroula le système qui l'avait inspirée. »

Sous le règne de Charles IX, Philibert Delorme construisit les Tuileries. Cet architecte est aussi l'auteur du tombeau de François Ier : il devait élever le vaste monument à la famille des Valois, destiné aux caveaux de Saint-Denis. Ce mausolée ne fut pas achevé.

On a dû le remarquer, les édifices religieux ont cédé la place aux fantaisies royales. Ils ne restent plus que pour glorifier les artistes qui les ont bâtis, ces palais vides, épars sur le sol de la France, occupés seulement par des souvenirs d'abdication ou d'assassinat, ou par des légendes

d'amours. Versailles n'est plus que le décor d'une satire; ruine intacte dont le *cicerone* est Saint-Simon.

Sous Henri III, Jacques Androuet-Ducerceau se distingua comme architecte; mais il ne put léguer à la France de nombreuses traces de son génie. Il s'expatria pour un motif de conscience : il était huguenot, et ne voulut pas abjurer. Cet honnête homme eut un fils, qui construisit le Pont-Neuf. Sous Henri IV, on cite un autre Ducerceau, et Jamin, qui illustrèrent ce règne. Marie de Médicis fit exécuter par Jacques de Brosse le palais du Luxembourg et le portail de Saint-Gervais, ainsi que l'aqueduc d'Arcueil. Sous Louis XIII, Charles Lemercier construisit la Sorbonne et le Palais-Royal. Richelieu, en 1636, donna le Palais-Royal à Louis XIV, qui, en 1692, le donna à Philippe d'Orléans. Richelieu avait fait la Sorbonne, Mazarin fonda le palais des Quatre-Nations, aujourd'hui palais de l'Institut, dont l'architecte fut Levau, secondé par Lambert et d'Orbay. Ce même Louis Levau construisit le château de Vaux pour le surintendant Fouquet, et l'hôtel Lambert. On lui doit les pavillons de Flore et de Marsan aux Tuileries, ainsi que le dôme carré, qui y est encore.

Au nombre des églises qui s'élevèrent au XVIIe siècle, il faut citer celle des Jésuites, rue Saint-Antoine ; les dessins en furent faits par le père François Derrand et le frère Martel-Ange : architecture qui veut être sévère, et qui n'est que morne. Où sont les moines du moyen âge? Voilà le temple qu'on élève à Dieu. On a raison

de le dire : l'idée est inhérente à la pierre. Cette sécheresse de construction semble révéler toute une doctrine. « La plus violente satire des Jésuites, dit Michelet, c'est leur art. Tel art, tels hommes.... Une vérité éclate ici, qu'il faut reconnaître : c'est que l'art est la seule chose inaccessible au mensonge. Fils du cœur, de l'inspiration naïve, il ne comporte pas l'alliage du faux, il ne se laisse pas violer, il crie, et si le faux triomphe, il meurt. Tout le reste s'imite et se joue. Ils ont bien pu faire une théologie au XVIe siècle, une morale au XVIIe; mais un art, jamais. On peut simuler le saint et le juste, comment simuler le beau? Tu es laid, pauvre Tartuffe, laid tu resteras : c'est ton signe. Toi, atteindre jamais le beau, y toucher jamais ! mais ce serait impie par delà toute impiété. Le beau, c'est la face de Dieu. » « C'est nous qui, dans notre candeur, ajoute plus loin Michelet, avons relevé, rebâti en quelque sorte ces églises qu'ils méconnaissent. Le prêtre faisait des Saint-Sulpice, et autres entassements de pierres. Les laïques lui ont retrouvé Notre-Dame, Saint-Ouen; ils lui ont montré l'esprit chrétien dans ces pierres vivantes, et il ne l'a pas vu.... Pourquoi s'en étonner? Elle n'appartient (l'Eglise) qu'à ceux qui l'ont comprise. Et ceux qui l'ont comprise, sont les seuls qui la respectent et la regrettent. »

Nous voici arrivé à Louis XIV et à Versailles. Quand on visite cette triste ville où vivent quelques familles solitaires, où l'on ne rencontre que des soldats, on se reporte au temps où tout cela

était animé. On entre dans ce vaste parc, dont les arbres ne semblent pas encore habitués à nos fracs modernes, et qui paraissent attendre avec ennui la cour et ses fêtes. Devant ce spectacle, en face de ce palais, on se rappelle le mot éloquent de Charles Dickens, en présence du Colisée de Rome : Une ruine ! dit-il, Dieu soit remercié, une ruine ! *a ruin. God be thanked : a ruin !* Et, à notre tour, nous remercierons le ciel que ces demeures royales réclament des pompes impossibles. Ce palais est trop grand pour nous. Ah! je ne m'en sens pas humilié : *God be thanked:* il est trop grand. S'extasier devant une pareille grandeur et la regretter, ce serait pleurer Chéops en face des pyramides d'Egypte : c'est trop lourd à porter. La vue de ce palais est la plus belle leçon d'histoire. A nos yeux, il représente le fantôme d'un rêve, le chef-d'œuvre monstrueux de la royauté dans tout l'épanouissement de sa fantaisie. Si un peu de cet amour insensé pour les pierres s'était reporté sur le peuple, nous n'aurions pas à nous attrister sur ces magnificences égoïstes, nous oserions presque dire inutiles. On s'abuserait si l'on pensait que nous cédons à une boutade d'humeur utilitaire, et que nous sommes de ceux qui voudraient planter des pommes de terre sur les ruines de ces édifices. Il n'en est rien. Cependant nous regrettons ces constructions inspirées par la folie, comme un héritier qui déplore l'usage fait de la fortune qui tombe entre ses mains, et qui se trouve embarrassé par des extravagances qu'il respecte, mais dont il ne peut faire usage.

Malgré le musée que l'on a placé dans le palais de Versailles, comme tout cela est vide ! Louis XIV fut un roi d'attitude ; il descendit plus lentement que ses successeurs la pente sur laquelle la royauté se trouvait entraînée : sa perruque n'en fut pas dérangée. Il descendit comme un roi de théâtre, regardant autour de lui si sa cour le suivait et si l'étiquette était bien observée ; entouré de maîtresses et de courtisans, rayonnant de scandale, il s'enfonça dans la décadence, se figurant monter dans la gloire. Il savait tout, se faisait tout raconter, et ne voyait rien. L'égoïsme était son piédestal, un isoloir du haut duquel il regardait la France, sans s'inquiéter si l'on y souffrait. Il n'avait rien d'humain dans l'acception sérieuse du mot. De 'homme, il n'avait que les vices. On l'a comparé au soleil ; on l'admire encore. Il appartient à ceux qui ne veulent porter le pavois de personne, ni dans leur temps, ni dans l'histoire, de regarder avec indifférence, cet être heureux, protégé par le hasard et placé sur un trône pour la joie des esclaves idolâtres et le malheur des peuples.

Devant le palais de Versailles, nous avons souvent pensé à la reconstruction de Saint-Paul hors les murs, à Rome, avec ses mosaïques modernes dans le style naïf, ses dorures à profusion, ses colonnades grandioses et ce luxe insensé de dépenses. Il n'est pas nécessaire d'être un iconoclaste pour être attristé de ces folies. N'y a-t il pas assez d'églises à Rome, et est-ce bien là ce qui y manque ? La grandeur sans but

étonne l'esprit et désole le cœur. *Foderunt sibi cisternas, cisternas dissipatas, quæ continere non possunt aquas.* Jetez cet argent aux pauvres et vous bâtirez une plus belle église; la légende de saint Thomas vous l'enseigne. Ce pêcheur galiléen apprit un jour qu'un roi des Indes, appelé Gondoforus, dit la tradition, voulait se faire élever le plus beau palais du monde. Thomas se présenta devant ce Louis XIV oriental, qui remit à l'apôtre d'énormes sommes d'argent pour l'édification de son palais. Cela fait, Gondoforus partit en voyage. Saint Thomas distribua aux pauvres tout l'argent qu'il avait reçu. Le roi revint, et ne voyant pas son palais, entra en fureur et fit jeter en prison son étrange architecte, auquel une mort terrible était réservée. Sur ces entrefaites, le frère du roi mourut, et la nuit qui suivit sa mort il apparut à Gondoforus et lui dit : Je viens du ciel où j'ai vu un palais d'or et d'argent couvert de pierreries; j'ai demandé à qui il appartenait, on m'a répondu que c'était le palais que l'architecte Thomas avait bâti pour le roi Gondoforus. De cette naïve légende on peut tirer une leçon d'histoire.

Louis XIV fut préoccupé de l'achèvement du Louvre. Le plan de Claude Perrault l'emporta ; il a laissé son nom à la colonnade. On doit au même architecte la construction de l'Observatoire. Sous ce règne, Libéral Bruant éleva l'hôtel des Invalides; le dôme est de J. Hardouin Mansart, fils de celui qui avait bâti le Val-de-Grâce. La porte Saint-Denis et la porte Saint-Martin, arcs-de-triomphe consacrés à la gloire de Louis XIV,

sont dues, la première, incontestablement supérieure à l'autre, à François Blondel, la seconde à Pierre Bullet, élève de Blondel. Le pont Royal fut bâti sur les plans de Mansart et de Gabriel. « Ses bâtiments, qui les pourrait nombrer, dit Saint-Simon de Louis XIV? En même temps, qui n'en déplorera pas l'orgueil, le caprice, le mauvais goût? Il abandonna Saint-Germain, et ne fit jamais à Paris ni ornement, ni commodité, que le pont Royal, par pure nécessité, en quoi, avec son incomparable étendue, elle est si inférieure à tant de villes dans toutes les parties de l'Europe. Lorsqu'on fit la place Vendôme, elle était carrée. M. de Louvois en vit les quatre parements bâtis. Son dessein était d'y placer la bibliothèque du roi, les médailles, le balancier, toutes les académies, et le grand conseil qui tient ses séances encore dans une maison qu'il loue. Le premier soin du roi, le jour de la mort de Louvois, fut d'arrêter ce travail, et de donner ses ordres pour faire couper à pans les angles de la place, en la diminuant d'autant, de n'y placer rien de ce qui y était destiné, et de n'y faire que des maisons, ainsi qu'on le voit. » Plus loin, Saint-Simon parle des travaux que l'on fit pour amener de l'eau à Versailles. « Il imagina de détourner la rivière d'Eure, entre Chartres et Maintenon... Qui pourra dire l'or et les hommes que la tentative obstinée en coûta pendant plusieurs années, jusque-là qu'il fut défendu, sous les plus grandes peines, dans le camp qu'on y avait établi et qu'on y tint très longtemps, d'y parler des malades, surtout des morts, que le

rude travail et plus encore l'exhalaison de tant de terres remuées tuaient? »

Sous le règne de Louis XV, Gabriel construisit les monuments de la place de la Concorde et l'Ecole-Militaire ; le Panthéon, « le plus beau gâteau de Savoie qu'on ait jamais fait en pierre, » selon Victor Hugo, et Saint-Sulpice, « deux grosses clarinettes, » dit-il encore, datent également de cette époque, ainsi que l'hôtel des Monnaies, élevé par J. Denis Antoine.

La monarchie se précipitait vers sa chute. La République ramena avec elle les grandes idées à la romaine ; elle révolutionna l'art comme le reste. L'architecture de l'Ecole-de-Médecine, sévère, austère, honnête, exempte de ce que l'on appelait alors *le goût Messidor*, n'est pas assez remarquée. Ce monument, plein de grandeur, étouffé par les maisons qui l'entourent, représente bien l'idée de l'époque qui l'a vu naître, encore obstruée de préjugés. L'Empire arriva, qui se préoccupa de l'effet et du monumental boursouflé. Il copia l'antiquité sans bonheur et n'eut aucun caractère. Cet art surtout n'offre rien de national. L'arc du Carrousel est une maigre imitation de l'arc de Constantin de Rome ; la colonne de la place Vendôme est une reproduction en bronze de la colonne Trajane qu'Apollodore fit en marbre ; le temple de la Gloire, devenu depuis l'église de la Madeleine, rappelle l'architecture grecque ; ce monument est un bâtard brumeux du temple de Thésée, doré comme une grappe mûre.

On a dit que l'architecture était l'écriture d'un

peuple ; nous venons de parcourir rapidement plusieurs phases de ce grand art. Doit-il s'arrêter, et les pierres de la France sont-elles destinées à être entassées comme des moellons vulgaires? Devons-nous en rester là ? Est-ce assez d'une cathédrale gothique, d'un palais de la Renaissance et de quelques imitations passagères? Les artistes doivent-ils se résigner à bâtir des casernes, des mairies, des chapelles, sur des plans connus et suivis servilement? Leur imagination n'ira-t-elle pas, en fait de nouveau, au delà des gares imparfaites que l'on fait pour les chemins de fer? La réponse que nous donnerons à ces questions sera rassurante. L'art de l'avenir doit être plus beau encore que celui du passé. Nous regardons l'idée qui progresse, et en face du soleil nous jugeons de la lumière.

IV

La sculpture est le complément de l'architecture, la consécration de sa vie. Le monument est nu par lui-même ; des lignes harmonieuses, des décorations, des cannelures, des volutes, des guirlandes, lui donnent la grandeur et la grâce. Mais ce n'est pas assez. On ajoute des images d'animaux ; l'être animé vient se jouer dans les pierres ; puis enfin la représentation de la figure humaine vient décider la transition et nous fait passer du domaine d'un art dans celui d'un autre. Les premières imitations de la forme humaine sont engagées dans les bas-reliefs. Puis la statue se dégage et se dresse seule et indé-

pendante. Le dernier terme de la sculpture, c'est la statuaire. Il faut à la statue une vie présente et sentie par le regard, que ne réclame point le monument de l'architecte. Une pensée générale bien comprise suffit à inspirer ce dernier ; l'autre a besoin d'une émotion qu'il tire de son âme, d'une passion humaine qu'il arrache de son cœur. L'idée religieuse d'un peuple exerce une grande influence sur la sculpture. Les doctrines de l'Orient, noyées dans le panthéisme, ont produit un art monstrueux et ne pouvaient pas produire autre chose. Ces symboles puissants, qui confondaient Dieu et l'homme, aboutissaient à une allégorie multiple et combinée qui voulait tout exprimer en une seule œuvre. De là ces idoles créées par la plus vaste songerie qui soit sortie du cerveau humain ; de là ces divinités à plusieurs bras, à plusieurs têtes, à plusieurs jambes, à plusieurs rangées de mamelles. La littérature orientale se ressent même de cette exubérance ; ses images étonnent la raison, ses métaphores nous plongent dans la stupéfaction. Quel parti peut tirer la sculpture de l'image de Siva, qui portait autour du corps une corde de serpents blancs, se couvrait d'une peau d'éléphant, se parait d'un collier de têtes de mort et de serpents, et sur sa tête soutenait le Gange ? La poésie seule peut comprendre ce géant. — « Triste comme une peinture ! » disent les Hindous. En Egypte, le monstre se rapproche de l'homme. L'allégorie du mystère enfante le Sphinx. La momie est une sorte de sculpture grossière qui peu à peu se redresse, se tient gau-

chement assise, raide et mal dégagée de son bloc de granit, mais déjà plus réelle. La mort règne toujours sur sa face ; l'immobilité éternelle siége sur ces têtes rigides.

Les Grecs reçurent leur art des Egyptiens ; mais leur religion, dont tous les dieux étaient l'incarnation d'un idéal plastique, une personnification des facultés humaines, devait faire de la sculpture leur art national. Phidias occupe le sommet de cet art qui donne l'émotion à la matière et laisse à la nudité cette pureté que les chrétiens n'ont pas retrouvée. La chasteté chrétienne a quelque chose de naïf et de gêné qui est bien loin de cette audace simple de la statuaire antique. Les Grecs divinisaient le corps de l'homme ; les chrétiens tendent à le rabaisser ; aux yeux des Grecs la forme humaine est une envelope lumineuse, un rayonnement harmonieux. Byron l'a bien compris quand il a appelé l'Apollon du Belvédère le soleil revêtu de membres humains :

The sun in human limbs array'd...

Aux yeux des chrétiens, le corps est une prison.

Le paganisme avait donné à ses dieux des formes humaines ; le christianisme a donné à son Dieu l'intelligence de l'homme : c'est une idolâtrie intellectuelle. L'art chrétien repose sur trois types : Jésus-Christ, Satan, la Vierge. Le Christ, c'est l'homme ; ce n'est plus l'Apollon, ni l'Hercule ; ce n'est plus le Beau bien équilibré, bien portant, plein de sérénité : c'est l'être douloureux, transfiguré par la souffrance, à l'anato-

mie débile; c'est la forme fuyant la grâce plastique, évitant les lignes calmes et pleines, échappant à la réalité le plus possible, et réservant toute l'expression pour la face; c'est l'image de Dieu éprouvé par le martyre. Toute la pensée s'est réfugiée dans la tête, douce, résignée, immortelle. Le problème à résoudre pour l'artiste est celui-ci : montrer une âme qui va fuir une enveloppe matérielle. « Un crucifiement, dit Joubert, devrait à la fois représenter la mort d'un homme et la vie d'un Dieu. »

Satan, dans la mythologie chrétienne, représente le mal ; c'est le symbole de l'orgueil et de la révolte, souvent grotesque, souvent héroïque, noble ou grimaçant, mais frappé de déchéance; ce n'est plus l'homme : c'est un type de poésie plutôt que de statuaire ; aussi l'art du sculpteur est-il resté païen dans la plupart de ses créations.

La femme est également modifiée au point de vue plastique. La Vierge, c'est la réhabilitation immaculée : la beauté dont on la revêt doit être particulière et chaste; la tradition est inflexible.

Ces trois types s'imposent nécessairement aux œuvres sorties des mains de l'artiste chrétien : il y mêle les souvenirs de la forme antique, mais avec réserve ; ses modèles sont une protestation contre son idéal.

Au moyen âge, les artistes mêlèrent à la décoration des églises la représentation des faits importants de l'histoire religieuse par les bas-reliefs et les vitraux; cet art gothique, naïf et orthodoxe, reproduit presque toujours les mêmes sujets : la naissance de Jésus, l'adoration des

mages, le massacre des innocents, la fuite en Egypte, la présentation au temple, l'annonciation, la visitation, le jugement dernier, les sept péchés capitaux, les peines de l'enfer, des histoires tirées de la légende des saints et de la vie des martyrs, la généalogie du Christ; le tout mêlé à des images de rois, de reines, d'évêques et d'abbés. Tout ce monde sculpté des cathédrales est en partie brisé et détruit : les bras sont cassés, les têtes abattues, beaucoup de niches vides. Les personnages qui restent entiers se sont si bien ratatinés pour échapper à cette destruction, qu'ils en sont restés difformes et grimaçants de peur. Depuis plusieurs années, on a consacré beaucoup d'argent aux réparations de ces sculptures : on remet des têtes aux troncs, des bras et des jambes aux estropiés; des christs tout neufs renaissent d'entre les morts.

Les bas-reliefs du Parthénon sont à Londres, en débris aussi; mais aucune main ne songe à réparer ces reliques; notre Vénus de Milo, la patronne des ruines, veille sur elles. Ce sont là des combats et des fêtes ; les armes sont brisées; les bras, levés pour frapper, manquent; les thyrses sont cassés; les jambes qui dansaient sont mutilées, et les tronçons qui restent indiquent encore la colère ou la joie, selon le sujet.

On y voit des chevaux au galop qui n'ont plus de jambes, cabrés devant les siècles qui les ont ravagés, des cavaliers que le temps a désarçonnés ; leurs cuisses de marbre serrent encore les flancs des coursiers ; des centaures et des amazones; une tête de femme a conservé dans ses

cheveux une main qui les lui arrachait ; des siéges vides ; des corps assis qui n'ont plus de siéges : c'est la danse macabre du paganisme. Des mains, suspendues dans le vide fruste, font encore des gestes, menacent ou appellent ; les draperies de pierre se déchirent, et montrent des corps qui vivent encore.

Le rapprochement entre ces deux époques, entre ces deux ruines, est touchant ; il pourrait être ingénieux et philosophique même, si notre sujet permettait de s'y arrêter. Dans le tohu-bohu du British Museum, où sont contenues les métopes du Parthénon, on trouve des dons votifs, des seins de marbre dédiés à Jupiter-Hypsistos pour la guérison de maladies dont l'offrande indique le caractère. N'avons-nous pas dans nos églises des béquilles de paralytiques, de grossières peintures où des marins sauvés peignent le naufrage auquel ils ont échappé ? Hypsistos, en tous cas, avait du bon, puisque les traces de sa bienfaisance sont venues jusqu'à nous. Cet Anglais avait raison, qui ne passait pas devant une statue de dieu de l'Olympe sans la saluer. « On ne sait pas ce qui peut arriver, disait-il ; ils ont régné pendant si longtemps, qu'ils peuvent revenir ; j'espère qu'alors ils se rappelleront que j'ai été poli pour eux. » Une idée nouvelle, introduite dans l'art par la doctrine chrétienne, c'est l'idée de la mort qui éveille l'idée de résurrection : l'œil est fermé, mais n'est pas plongé dans le néant ; l'immortalité plane sur les traits. La sculpture gothique, fidèle à une tradition déterminée, donne toujours aux mêmes types les

mêmes attributs. Dans les bas-reliefs, dans les vitraux, dans les fresques, dans les tapisseries, chaque personnage est facilement reconnu. Ce côté populaire de l'art avait du bon ; l'artiste se préoccupait d'être compris par les ignorants. Aujourd'hui, cela ne serait pas assez ; il faut deux choses à notre époque : que le peuple s'instruise d'abord, et comprenne ensuite les productions de la pensée.

La peinture elle-même ne s'écarta pas des types consacrés, et conserva dans ses sujets religieux une fidélité exacte de vêtements. Les peintres espagnols ont presque tous donné à Judas Iscariote la robe de serge jaune, costume ordinaire des meurtriers.

La foi, la croyance, sont indispensables à l'art français ; les Italiens en ont moins besoin que nous : ils ont pu être artistes en dehors de leur temps et de ses idées. Ne le voulût-il pas, l'artiste français subit le milieu philosophique ou religieux dans lequel il vit : c'est une infériorité, diront quelques-uns ; c'est une gloire, à notre avis.

Avant le moyen âge, l'art ne nous montre en France que des figurines, des monnaies, des poteries, des compositions sans nationalité, des imitations. Le christianisme renversa les traces du paganisme ; là, apparaissent quelques tombes d'empereurs et de rois, sans caractère particulier. Les premiers sculpteurs français, dont les noms sont venus jusqu'à nous, nous sont signalés par des inscriptions, dont M. F. Bourquelot donne la formule. *Umbertus me fecit* se lit sur un chapi-

teau du porche de Saint-Benoît-sur-Loire; *Sol. Gilo me fecit*, dit un bas-relief de l'église de Saint-Pons; *Vir non incertus Gislabertus me fecit*, dit une statue du musée de Toulouse. Les plus belles sculptures du moyen âge se trouvent à la cathédrale de Chartres; c'est le groupe de la Visitation.

A côté des maçons, bâtisseurs de cathédrales, des *fraternités* de constructeurs, des *maîtres d'œuvres*, artistes anonymes pour la plupart, abeilles volant de ruche en ruche, essaims qui mouraient à une œuvre, sans laisser d'autre nom souvent que celui de *latomi* (tailleurs de pierres), apparaissent d'autres artistes : les tailleurs d'images, les huchers, les bahutiers, les lormiers, les ciseleurs, les tablettiers, les tourneurs, les imagiers, tous organisés en corporations vivantes. Ils composaient en bois, en ivoire, en fer, en cuivre, en os, de petits ouvrages de sculpture qui, la plupart, se trouvent dans les musées. Ils faisaient des stalles, des chaires; la serrurerie et l'orfèvrerie produisirent alors leurs chefs-d'œuvre.

Jusqu'au XVIe siècle, la sculpture ne se détache point de l'architecture. Les grandes compositions et les principales sont des tombeaux; la douleur allégorique, empreinte d'un mysticisme religieux, remplit les églises de monuments funéraires. L'époque humaine de l'art va naître. Le sculpteur va marcher seul et sa pensée s'individualiser.

Alors les artistes travaillaient pour un petit nombre d'élus; aujourd'hui, et c'est une des

préoccupations des hommes de talent que renferme la France, on veut être jugé par tout le monde, et le peuple n'est pas prêt à concevoir les beautés de l'art. Cette inaptitude de la foule est un trouble de plus pour ceux qui créent. La masse parcourt nos musées avec une curiosité oisive ; elle regarde les statues qui ornent nos jardins publics et nos places avec indifférence. Le goût plastique n'est pas répandu dans notre pays comme en Grèce ; il n'est pas inné et doit être le résultat d'une éducation nouvelle. Tout se tient, et c'est une sorte de cercle vicieux : l'artiste a besoin d'être compris et guidé par le goût du peuple, et le peuple attend que l'artiste l'instruise en fortifiant et en élevant son âme. Pour éveiller son intérêt et développer chez lui la passion du beau, il devient donc indispensable de le moraliser par le sujet, de lui donner des statues d'honnêtes gens à voir et de lui montrer par là qu'on pense à lui. Les rois et les reines ne lui disent rien. Ils lui rappellent son temps d'esclavage ; un abîme le sépare de ces adorations perdues, la Révolution. Offrez-lui plutôt l'image de ceux qui l'ont émancipé. Un vaste esprit du XVIIIe siècle, Diderot, un philosophe qui possédait une âme d'artiste, a été frappé de cette nécessité quand il a écrit les lignes suivantes : « Croit-on que les bustes de ceux qui ont bien mérité de la patrie, les armes à la main, dans les tribunaux de la justice, aux conseils du souverain, dans la carrière des lettres ou des beaux-arts, ne donnassent pas une meilleure leçon ? Pourquoi donc ne rencontrons-nous point

les statues de Turenne et de Catinat? C'est que tout ce qui s'est fait de bien chez un peuple se rapporte à un seul homme; c'est que cet homme, jaloux de toute gloire, ne souffre pas qu'un autre soit honoré ; c'est qu'il n'y a que lui. »

On s'est occupé de donner satisfaction à ce goût de la France nouvelle; mais les gouvernements l'ont fait imparfaitement et s'y sont mal pris. Ce grand mouvement de l'art démocratique n'a pas reçu encore sa véritable impulsion. Dans l'art, la Révolution s'est appelée deux fois David. Un peintre et un statuaire ont noblement porté ce nom. En jetant de côté toute fausse convention, toute tradition inutile, n'y a-t-il pas un art à trouver, un Beau à produire dans les voies tracées par ces deux maîtres? Le peuple a hérité des rois. Reproduisez son histoire; reproduisez son type vigoureux; vous avez besoin d'une grandeur et d'une souffrance à exprimer : voilà un modèle qui est héroïque et qui souffre. Cela ne vaudra-t-il pas mieux que ces reines du Luxembourg avec leurs fausses nattes, et ces uniformes de généraux dont on couvre la France? Diderot parle de ceux *qui ont bien mérité de la patrie;* c'est la formule de la démocratie antique aussi bien que de la démocratie moderne. Que signifie, sur la place de l'Observatoire, ce maréchal qui ressemble à un marchand d'eau de Cologne en goguette ? Supposez un brave homme devant cette image d'un général qui fut courageux, mais qui a laissé le souvenir de faiblesses coupables. Le spectateur verra, sous ses yeux, un soldat qui crie : En avant!

l'épée nue à la main et le corps lancé pour la course. A qui crie-t-il : En avant? A son armée, à la Moskowa, ou au petit corps de troupes qu'il menait à Besançon pour arrêter celui qui revenait de l'île d'Elbe, ou bien encore à ses grenadiers de Waterloo? Ce sont là des faits jugés depuis longtemps, et l'on n'y revient jamais qu'avec une certaine tristesse. Nous ne voulons en tirer que des appréciations artistiques, indispensables à notre idée. Le statuaire qui composa ce bronze était un homme d'un vigoureux talent et d'un esprit solide. Cependant, avait-il bien compris l'art de son époque? Le général dont nous venons de parler est représenté dans l'attitude la plus vivante; et le même sculpteur a couché Godefroy Cavaignac sur sa tombe, dans la pose endormie de la halte après la journée. L'exécution de cette statue est fort belle et bien supérieure à celle de la statue du maréchal. Mais nous n'apprécions que l'idée, et nous sommes frappés d'un contraste étrange et d'une contradiction qui nous choque. Le spectateur que nous placions tout à l'heure devant l'image du guerrier, regardant ensuite la tombe du citoyen, tirerait-il un bon enseignement de cette double interprétation historique? Il y a là pour nous une erreur.

Nous devons être choqués de ce non-sens, nous qui demandons à l'art de l'avenir de ne montrer que des représentations ou des symboles qui exaltent la Justice et la Liberté. Godefroy Cavaignac devait être debout comme le Carrel de David d'Angers.

Le général Cavaignac était au pouvoir et servait la République, lorsque Rude acheva la statue de Godefroy. Le général demanda au sculpteur l'autorisation de voir l'image de son frère, et se rendit à l'atelier de l'artiste. Il entra ému et pria Rude de le laisser seul un moment. Rude se retira. Un quart d'heure s'écoule. Rude soulève une draperie et aperçoit le général Cavaignac, assis près de la statue couchée, la tête dans ses mains, penchée sur celle de Godefroy, visage contre visage, inondant de ses larmes la figure du grand citoyen. Cette entrevue des deux frères a quelque chose d'antique. Ce respect de la mort atteste la vie.

Nous l'avons dit : les inventeurs commencent à avoir leur tour, et les bienfaiteurs de l'humanité se dressent aux regards du peuple sur nos places publiques. Le Persan Althen a une statue à Avignon ; c'est une des premières qui furent élevées : ce réfugié importa dans le Midi la culture de la garance, qui sert à teindre les pantalons des soldats. Notre histoire contemporaine est encore trop passionnée, et les souvenirs que nous en conservons divisent encore trop nos opinions pour que l'art se développe avec sérénité et puissance. Quand on osera être juste, quelle série de chefs-d'œuvre fournira la Révolution ? Quand il sera possible de réaliser enfin ce magnifique projet d'un Panthéon national, quelle riche éclosion de productions nous verrons éclater ? Quels enseignements en sortiront ! Et ce ne sera pas un temple insuffisant qu'il faudra consacrer à ce musée gigantesque ; ce sera

le pays tout entier qui se peuplera de statues et qui montrera à tous, sous la forme inflexible du bronze ou sous l'aspect sévère et calme du marbre, la tradition de la nouvelle ère dans laquelle nous sommes entrés depuis 89, tradition troublée encore par des enthousiasmes excessifs et des malédictions aveugles. La vérité est indispensable à l'art et elle n'arrive que le jour où les passions sont mortes.

V

La sculpture subit, aussi bien que l'architecture, l'influence de la Renaissance. Le goût italien se fit sentir dans cette branche de l'art, sans lui ôter cependant ce sentiment mélancolique, cette recherche d'immatérialité et d'immortalité qu'il devait au christianisme. Les ouvrages qui se rapprochent le plus de l'influence italienne sont les stalles de la cathédrale d'Amiens, dont les auteurs furent Antoine Avernier, Jean Trupin, Arnoul Boulin et Alexandre Huet; le tombeau du cardinal d'Amboise, œuvre de Rouland Leroux, qui, avec son frère, construisit Saint-Maclou, vieille église de Rouen, enchâssée dans des maisons, au milieu d'un réseau de rues étroites, échafaudage de pierres où des statuettes jouent les mystères de la foi. La petite porte basse de Saint-Maclou est une merveille. Toutes les statues qui l'ornaient sont brisées. Ce devait être un conciliabule d'apôtres, un prêche de saints, une assemblée de sages évangéliques. Tout est incomplet : têtes abattues, bras et

jambes cassés. Une ironie semble avoir présidé à cette destruction ; tout ce que les mains portaient a été renversé : sceptres, globes, épées, bannières ; les têtes sont parties avec les mîtres et les couronnes. Ces petits bonshommes de pierre figurent bien, mutilés comme ils le sont, l'image de ces martyrs et de ces saints qui mouraient frappés dans l'attitude de la prière. La porte de Saint-Maclou a le marteau symbolique dont bien peu d'églises ont le droit d'être ornées ; c'est la consécration de l'achèvement. Ce marteau chrétien rappelle la clé arabe, la clé que l'on voit à l'Alhambra, à la porte du Jugement : « La clé, dit Théophile Gautier, est un symbole en grande vénération chez les Arabes, à cause d'un verset du Koran qui commence par ces mots : Il a ouvert. »

Le tombeau du cardinal d'Amboise se trouve à la cathédrale de Rouen. Les bas-reliefs du monument représentent, dans des niches, les vertus théologales. Le cardinal et son neveu sont agenouillés, l'un derrière l'autre, sur la tombe. Un bas-relief du fond montre saint Georges tuant le dragon. On distingue encore quelques traces de dorure et de peinture que le temps a effacées. Ces deux pieux personnages sont recouverts d'un dais richement sculpté, où, dans des niches encore, des petits saints de pierre causent deux à deux.

Les cardinaux d'Amboise sont loin de valoir le sarcophage trouvé à Salonique, en Macédoine, où les deux personnages, étendus et sur leur séant, la main du mari sur l'épaule de la femme,

apparaissent vivants dans le brouillard de la mort, dans le marbre fruste, regardant devant eux avec certitude et gravité, sans crainte.

Avec les stalles de la cathédrale d'Amiens et le tombeau du cardinal d'Amboise, on peut encore citer les boiseries de la cathédrale d'Evreux, les saints de l'abbaye de Solesmes dans la Sarthe, et le tombeau de François II, duc de Brétagne, à Saint-Pierre, cathédrale de Nantes. Ce tombeau est l'œuvre de Michel Colomb, né à Saint-Pol-de-Léon. Anne de Bretagne le fit élever à François II son père et à sa femme, Marguerite de Foix. Les deux époux de marbre sont couchés sur leur manteau ducal, palatine à mouchetures noires (1). Aux pieds des deux personnages, un lion et un levrier, emblèmes de courage et de fidélité, portent des écussons d'hermine à trèfles noirs. Deux anges tiennent des coussins derrière. Des statues entourent le tombeau sur deux rangées ; celles de la rangée d'en bas sont de deux marbres. Il y a là de petites pleureuses de marbre blanc cachées par des capuchons de marbre gris, qui sont charmantes de grâce. Aux quatre coins sont placées quatre grandes statues aux attributs étranges : la première, vêtue en guerrière, arrache de la main droite un dragon d'une tour qu'elle tient de la main gauche. Cette femme, personnification de la Force, est coiffée d'une sorte de coquille, de carapace de

(1) M. Prosper Mérimée, dans les notes de son *Voyage dans l'ouest de la France*, dit que ce tombeau est celui de François II et d'Anne sa fille.

colimaçon ; la seconde, vêtue à l'orientale, espèce de religieuse déguisée à la mode des *Mille et une nuits*, porte une lanterne d'une main, et de l'autre une courroie avec des mors et des bridons : c'est la Tempérance ; la troisième statue, habillée en élégant costume de châtelaine, jolie, à longs bandeaux, se regarde dans un miroir. Dans sa main droite, elle tient un compas. A ses pieds est un serpent. Son voile, derrière, montre une vieille tête de moine tournée vers le tombeau et dont la barbe tombe sur le dos gracieux de cette belle femme, Janus du moyen âge, c'est la Prudence. La quatrième figure est couronnée, à longs bandeaux, à jupe ample, à corsage serré et moucheté de noir. D'une main, elle tient une large épée ; de l'autre, un livre : c'est la Justice. Cette dernière représente Anne de Bretagne.

Les draperies de ces statues sont merveilleusement exécutées. Les figures portent un grand caractère d'individualité ; ces têtes sont bien françaises. Les yeux relevés donnent aux figures un air de raillerie et un tour piquant assez étrange.

Malgré l'influence italienne, un art tout français allait éclore. Ligier Richier, né à Saint-Mihiel ou à Dagonville, car le lieu de sa naissance est incertain, dans le département de la Meuse, composa pour l'église de Saint-Etienne, à Saint-Mihiel, un ensevelissement du Christ, formé de treize figures taillées dans un seul bloc. Ce groupe puissant révèle un élève de Michel-Ange. Dans l'église de Hatton-le-Châtel, près de Pont-

à-Mousson, se trouve un calvaire du même sculpteur. Dans l'église Saint-Etienne, à Bar-le-Duc, Richier fit le squelette en marbre qui se voit au tombeau du duc René de Châlons, tué au siége de Saint-Dizier, en 1544.

Germain Pilon, né en 1515, à Loué, près du Mans, est l'auteur du célèbre groupe des trois Grâces. Ce morceau de sculpture est l'un des plus populaires que nous ayons. Les Grâces sont représentées debout, drapées, adossées l'une à l'autre et réunies par les mains, qui se touchent à peine. Leurs têtes sont disposées pour supporter une urne. Dans le principe, ces charmantes figures avaient une destination funéraire ; l'urne a contenu le cœur de Henri II, dans la chapelle de l'église des Célestins, à Orléans. Il nous semble que ce groupe, délivré de sa servitude sépulcrale, est mieux à sa place, et peut être mieux apprécié. Les critiques, qui veulent tout ramener à l'art religieux, se sont empressés de voir dans ces grâces des *charités* chrétiennes, des vertus théologales. On peut dire que c'est un sujet heureux, traité d'une manière douce et séduisante, aussi éloigné de la tradition grecque, qui a plus d'ampleur, que de l'exigence catholique, qui demande plus de gêne naïve. On doit encore à Germain Pilon : la *statue de Valentine Balbiane*, femme du chancelier de Birague, représentée lisant, étendue sur un coussin, gracieusement accoudée ; — *deux petits génies funéraires* aux torches renversées, réunis à la statue précédente ; l'*effigie d'une femme morte*, enveloppée d'un suaire, les cheveux dénoués ;

— la *statue de bronze de René*, cardinal de Birague, agenouillé, les mains jointes, devant un prie-Dieu de marbre blanc. Ces statues de la famille de Birague appartenaient aux sépultures de l'église Sainte-Catherine-du-Val-des-Écoliers ; — les *quatre vertus cardinales*, debout, drapées, qui devaient supporter la chasse de la patronne de Paris, à Sainte-Geneviève ; elles étaient en bois et dorées. M. A. Lenoir les avait recueillies dans le Musée des monuments français ; Louis-Philippe les fit transporter à Versailles ; elles sont actuellement au musée du Louvre. Germain Pilon composa encore quatre statues de bois : Mars, Minerve, Junon et Vénus, pour figurer à l'entrée dans Paris de Charles IX et de la reine Elisabeth d'Autriche, en mars 1571 ; la *prédication de saint Paul*, bas-relief en pierre de liais ; *quatre figures de Vertus*, portant les instruments de la Passion, provenant d'une chaire à prêcher de l'église des Grands-Augustins. « On a cru les embellir en les faisant dorer, dit le bénédictin Germain Brice, dans sa *Description de la ville de Paris*, mais on s'est trompé. » La *Déposition*, bas-relief en bronze ; les bustes d'albâtre de Henri II, de Charles IX et de Henri III ; ces bustes ornaient le château du Raincy. On a récemment décidé que les sculptures de l'abbaye de Solesmes étaient faussement attribuées à Germain Pilon.

Jean Goujon naquit à Paris en 1515 et y fut assassiné le jour de la Saint-Barthélemi (24 août 1572). Ces deux dates sont incertaines et beaucoup d'historiens croient pouvoir affirmer que

l'on ne connaît pas l'époque de la naissance du célèbre sculpteur, ni celle de sa mort. Il fit ses premières études en France, et étudia l'antiquité en Italie. A son retour, l'artiste dut se soumettre aux exigences d'une cour voluptueuse, et assouplir son talent aux fantaisies de la mode d'alors. La statue désignée sous le nom de *Diane* est le portrait de Diane de Poitiers, duchesse de Valentinois. Elle est représentée nue, couchée, un arc à la main, appuyée sur le cou d'un cerf; sa coiffure est formée de tresses, ornée de bijoux. Cette statue décorait le château d'Anet, près de Dreux.

Cette flatterie à la favorite, qu'il transformait en déesse, lui valut les faveurs de Diane et celles de Henri II. Il fut chargé des travaux du château d'Anet; Jean Cousin pour la peinture et Philibert Delorme pour la sculpture, l'aidèrent. Il embellit le château d'Ecouen, fit pour la porte Saint-Antoine, à Paris, les délicieux bas-reliefs de la *Seine*, la *Marne*, l'*Oise*, et *Vénus sortant des ondes*. Le bas-relief de la *Déposition* fut exécuté pour les Cordeliers de Paris. Deux disciples déposent sur le sol le corps du Christ descendu de la croix; l'un d'eux est vu de dos et agenouillé; Madeleine et les deux Marie sont groupées à droite dans une attitude de douleur accablée. Saint Jean soutient, au fond, la mère évanouie.

Jean Goujon composa beaucoup de sujets allégoriques, la *Mort et la Résurrection*, bas-relief que plusieurs critiques d'art attribuent à Fremyn-Roussel; des naïades, des nymphes et des

génies des eaux. Une grâce exquise distingue tous ces travaux. Il fit pour l'Hôtel-de-Ville des panneaux de bois sculptés, représentant les douze mois de l'année; il fut l'architecte et le décorateur de l'hôtel Carnavalet. Il exécuta pour le jubé de Saint-Germain-l'Auxerrois les quatre évangélistes. Le bas-relief de la *Déposition* faisait aussi partie de cette décoration. Enfin, on doit à Jean Goujon la *fontaine des Nymphes*, dite des *Innocents*. Ce monument se trouvait d'abord à l'angle des rues Saint-Denis et aux Fers (**1550**); il fut placé, en **1788**, au centre des Halles, où il a été admiré jusqu'à nos jours.

L'exécution de ce travail est légère et facile. Tout est harmonieux et paraît grand dans un petit espace. Les reliefs et les raccourcis sont traités d'une manière étonnante. C'est un chef-d'œuvre de science et de goût. On y sent la main d'un maître qui semble se jouer des difficultés. « Voyez ces naïades abandonnées, molles et fluantes de Jean Goujon. Les eaux de la fontaine des Innocents ne coulent pas mieux, les symboles serpentent comme elles. » C'est Diderot qui parle.

Jean Goujon travaillait au Louvre, où il s'était réfugié, pendant les massacres de la Saint-Barthélemy; il pensait que son échafaudage était un lieu d'asile; mais il était huguenot : une balle atteignit le protestant. Cette mort n'est pas prouvée; mais la légende subsiste, et l'opinion publique la maintient comme une malédiction de

plus contre ce crime exécrable dont le souvenir ne peut s'éteindre.

Jean Goujon, sculpteur et architecte, était un artiste instruit et même érudit. Il a écrit quelques pages qui sont venues jusqu'à nous; elles révèlent l'étendue de son intelligence. Il a laissé des conseils que les artistes de notre temps devraient suivre : « Tous les hommes, dit-il, qui n'ont point étudié les sciences ne peuvent faire œuvres dont ils puissent acquérir guère grande louange, si ce n'est par quelque ignorant ou personnage trop facile à contenter. »

Jean Cousin fut également un artiste éclairé et savant. Il était peintre, sculpteur, architecte, mathématicien, écrivain. Il est triste d'avoir à avouer qu'on ne connaît pas au juste la date de sa naissance, placée vers l'année 1500 environ. La France s'inquiète des moindres détails de la vie de ses rois ; on pénètre dans leurs alcôves; on connaît le nombre de leurs maîtresses ; on met au jour leurs vices et leurs hontes ; on a retrouvé jusqu'aux notes des médecins qui tenaient un journal des garde-robes royales. On se repaît de ces cancans répugnants ; on les suit chez leurs favorites ; on ouvre les rideaux avec eux ; on pénètre avec eux dans le lit. Si les historiens ont voulu dégoûter la France de ses anciens maîtres, ils ont bien fait; mais ce qu'on parvient à faire pour découvrir des actions qui devraient rester éternellement cachées, pourquoi ne le tenterait-on point pour ce qui est la force et la gloire de notre pays, pour la réhabilitation de nos grands hommes? On conserve

dans un musée les vieilles culottes et les vieux chapeaux des rois ; on transforme en reliques les défroques de leur costume. Où est le ciseau de Puget? où est le pinceau de Lesueur ? Ce n'est pas ainsi qu'on fait l'éducation d'un peuple. On entretient l'idolâtrie, au lieu d'éveiller l'admiration. On amuse des enfants, au lieu de créer des hommes. On se met à la portée de la curiosité banale, comme les prêtres se mettent à la portée de l'ignorance en prêchant en patois, au lieu de parler en français. Dans l'Alsace, par exemple, certains curés font leurs prédications en mauvais allemand.

Voilà Jean Cousin, contemporain de François Ier. Cet artiste est-il né en 1500 ou en 1501 ? On sait cependant, et dans tous les détails, on sait trop même comment vécut ce roi, on sait trop surtout comment il mourut. La vie de Jean Cousin est incertaine. On ne peut déterminer s'il était catholique ou protestant. Il avait décoré, à Sens, deux églises, détruites aujourd'hui, celle des Cordeliers et celle de Saint-Romain ; dans l'une d'elles il avait représenté un Jugement dernier, et, justicier à la grande façon de Michel-Ange, il avait placé en enfer la figure d'un pape. De là l'on suppose qu'il était calviniste.

« On ne manque pas de seigneurs et de princes, disait Charles-Quint, mais il n'y a qu'un seul Titien. » Charles-Quint se fit faire son portrait trois fois par Titien, et promit que personne ne reproduirait plus sa figure, puisque Titien lui avait donné trois fois l'immortalité. Nous ne saurions trop nous pénétrer de cette idée que

l'homme de génie vaut mieux qu'un souverain de hasard. Le roi d'Espagne avait raison. Tout le monde devrait penser comme le roi d'Espagne.

C'est à Soucy, près de Sens, que naquit Jean Cousin, de parents pauvres. Il fut marié trois fois, et épousa, en troisièmes noces, la fille de Henri Bowyer, seigneur de Monthard, d'origine anglaise. Marie Cousin, issue du premier mariage de Jean Cousin, devint châtelaine du fief de Monthard par l'union qu'elle contracta avec le neveu d'H. Bowyer. L'artiste peignit des vitraux pour ce château, où il dut faire de nombreux séjours. C'est dans cette demeure que, du temps de Félibien, on découvrit, dans un charbonnier, une peinture sur bois de la main de Jean Cousin, tableau représentant une femme nue couchée à terre sur une draperie, près d'une grotte, et accoudée sur une tête de mort. Cette peinture portait pour inscription : *Eva prima Pandora*. Cette femme, légèrement peinte, blonde de ton, coloris de Titien sur un dessin grec, est étendue, comme nous l'avons dit. A côté d'elle est placée une urne d'où sort une fumée présentant des formes vagues au milieu des flocons qui se déroulent. C'est la boîte symbolique qui laisse échapper les esprits de la vie. Dans l'idée du peintre, c'est une allégorie païenne de l'arbre de la science; le titre de ce tableau l'indique : *Eva prima Pandora*. Au fond apparaît un paysage dans le genre des *fabriques* du Poussin. Vers les pieds de Pandore un arbre à tronc noueux vient fermer le paysage. Les deux panneaux de bois

sur lesquels est peint ce tableau laissent apercevoir leur point de jonction au centre même de la composition. Cette œuvre importante est à Sens. Elle appartient à M. Chauler, ancien notaire, descendant de Jean Cousin. Cet amateur possède aussi une Coutume illustrée de la ville de Sens. Les attributs et les ornements de ce livre curieux rappellent la manière de Jean Cousin, et cette remarque a son importance, l'ouvrage en question étant, ainsi que le tableau, un héritage de famille.

Jean Cousin composa plusieurs portraits de membres de sa famille. On ignore ce qu'ils sont devenus. Ce grand artiste se livra d'abord à la peinture sur verre. Ses maîtres furent Jacques Hympe et Tassin Grassot, qui travaillèrent aux vitraux de la cathédrale de Sens. Dans cette même église, les vitraux représentant la légende de saint Eutrope, et la Sibylle consultée par Auguste, sont de Jean Cousin lui-même. Le Jugement dernier de la chapelle de Vincennes, les compositions du chœur de Saint-Gervais, à Paris, le Jugement dernier de Notre-Dame de Villeneuve-sur-Yonne, sont de lui; il peignit cinq vitraux en grisaille pour le château d'Anet. La sculpture lui doit la statue du mausolée de Philippe de Chabot et le monument de Louis de Brézé, à Rouen. Ce sénéchal de Normandie fut le mari de Diane de Poitiers. Il est à cheval et en armes sur son tombeau. Ces ombres de marbre qui chevauchent sur les tombes ont un grand aspect. Au-dessus de la statue de Louis de Brézé est une femme couchée, tout en larmes. Serait-ce la belle Diane?

Jean Cousin sculpta sur ivoire, grava sur bois et publia un ouvrage sur la *perspective* et un autre sur la *pourtraicture*. Outre le tableau dont nous parlons plus haut, *Eva prima Pandora*, et les portraits perdus de sa famille, on connaît de cet artiste un *Jugement dernier* qui est au Louvre. Ce tableau fut d'abord placé à l'église des Minimes, dans le bois de Vincennes. On connaît également de lui, à Brunswick, un tableau représentant trois femmes, dont l'une fait l'aumône à des pauvres, et une Descente de Croix, à la cathédrale de Mayence : très beau tableau, dit M. Dussieux dans son précieux ouvrage.

Jean de Boulogne ou de Bologne naquit à Douai et passa presque toute sa vie à Florence. Il est plus juste de le classer parmi les artistes italiens. On ne possède de lui, à Paris, que les morceaux d'une statue équestre d'Henri IV qu'il avait envoyée d'Italie ; ce travail traversa la mer et la Révolution. Les fragments qui en restent, un bras, des jambes, sont au musée du Louvre. On voit à Florence une magnifique statue de Cosme Ier sur la place du Palais-Ducal ; elle est de Jean de Bologne ; le célèbre Enlèvement des Sabines, où le Romain brutal enfonce ses doigts épais dans les beaux reins de marbre de sa proie, est aussi du même sculpteur ; ce morceau est placé à la Loggia des Lanzi. Près de là, se voit la Judith de Donatello que les Florentins arrachèrent, en 1495, du palais de Pierre Médicis et qu'ils transportèrent sur la place. La Judith devint une Liberté, et l'on écrivit ces mots au bas de ce symbole d'indépendance :

Exemplum salutis publicæ cives posuere 1495. La liberté est revenue. Puisse le nom de la Judith ne jamais reparaître !

Pierre Franqueville, né à Cambray, élève de Jean de Boulogne, travailla au piédestal de la statue d'Henri IV, et laissa un buste de son maître.

Barthélemy Prieur, élève de Germain Pilon, a laissé une statue d'Anne de Montmorency. Le connétable est représenté mort, couché, en armes, l'épée au long du corps, la visière relevée, les mains gantées et jointes, sa cotte blasonnée, le collier de Saint-Michel sur la poitrine, l'ordre de la Jarretière au-dessus du genou. Cette statue provient du monument funéraire élevé au connétable, dans l'abbaye de Saint-Martin, de Montmorency, ainsi que celle de Magdeleine de Savoie, sa femme. Elle est couchée aussi dans une attitude de mort ; elle est couverte d'une longue robe et d'un manteau ; sa tête est prise dans un capuchon, ses cheveux sont cachés sous un bonnet, et une sorte de linceul à petits plis va de son menton à sa ceinture.

Le livret du musée du Louvre, rédigé avec un grand soin par M. Henri Barbet de Jouy, mentionne plusieurs bustes et bas-reliefs sans noms d'auteurs ; on y remarque Philibert Delorme, Christophe de Thou, le poète Philippe Desportes, le peintre Martin Freminet.

Simon Guillain a laissé un Louis XIV à l'âge de dix ans. Il est debout, vêtu du manteau royal, avec le collier du Saint-Esprit ; il porte à la main un sceptre brisé. Comment voulez-vous qu'ils

aient des sentiments humains, ces petits bonshommes de race royale ? La grandeur les prend au berceau ; les oripeaux de la puissance surchargent leurs épaules enfantines. Ils grimpent sur le trône avant de savoir marcher, et le cordon sanitaire de la cour empêche leur cœur de battre vers le peuple. Ces petites idoles font mal à voir ; ils sont en dehors de la nature. Ce sont des larves de monstres. Ce même sculpteur fit, pour un monument du pont au Change, deux statues en bronze : Louis XIII et Anne d'Autriche ; et pour l'église de l'Ave-Maria une statue en marbre de Charlotte-Catherine de La Trémouille, princesse de Condé.

Jacques Sarrazin, né à Noyon, en **1588**, vécut pendant dix-huit années à Rome. Il étudia Michel-Ange. « La reine Anne d'Autriche, dit Perrault dans ses *Hommes illustres*, dans le temps qu'elle était enceinte de son premier enfant, qui règne aujourd'hui (Louis XIV), lui ordonna de faire jeter en fonte, sur ses modèles, un ange d'argent de trois pieds et demi de haut, tenant un enfant aussi fondu d'or, représentant le Dauphin qu'elle attendait, pour s'acquitter d'un vœu qu'elle fit pendant sa grossesse. Ce groupe de figures a été porté à Notre-Dame-de-Lorette, où elle l'avait destiné. »

De retour à Paris, Jacques Sarrazin travailla aux sculptures du Louvre, et s'employa surtout à la décoration des églises. On cite ses travaux à Saint-Nicolas-des-Champs, à Saint-Gervais, au noviciat des Jésuites et dans l'église Saint-Louis de la rue Saint-Antoine, où il composa

deux anges portant au ciel le cœur de Louis XIII, fondus en argent et en bronze doré. Perrault parle ainsi du tombeau d'Henri de Bourbon, prince de Condé : « Ce mausolée est orné de quatre grandes figures de bronze qui représentent la Diligence, la Justice, la Piété, et ce qui est assez bizarre, une Minerve, pour marquer l'amour qu'il avait pour la guerre et pour les beaux-arts. Ce mélange du sacré avec le profane, de la piété avec Minerve, est un reste de la licence mal entendue que nos ancêtres se sont donnée dans leurs poésies, qui de là a passé dans les ouvrages de peinture et de sculpture. »

Sarrazin fut un de ceux qui jetèrent les fondements de l'Académie de peinture et de sculpture. Il a laissé plusieurs tableaux, « ce qui lui fait avoir, dit Perrault, une grande conformité avec Michel-Ange, qui, par le ciseau et par le pinceau, s'est rendu célèbre par toute la terre. »

François Anguier naquit à Eu en 1604 et mourut à Paris en 1669. Il travailla d'abord en Angleterre, où l'on ne retrouve aucune trace de ses œuvres; passa en Italie, où il se lia avec le Poussin et Mignard, et revint à Paris où l'attendaient les faveurs de Louis XIII. Lors de la formation de l'Académie de peinture, il refusa d'y être admis. Il a fait le monument funéraire des ducs de Longueville qui se trouvait dans la chapelle d'Orléans, de l'église des Célestins, ainsi que la statue du duc de Rohan-Chabot. La statue de Jacques-Auguste de Thou provient du tombeau qui était placé dans une chapelle de l'église Saint-André-des-Arts, ainsi qu'un bas-relief,

actuellement au Louvre, comme le reste. Le groupe représentant la mort de Jacques de Souvré, grand prieur de France, fut exécuté dans l'église de Saint-Jean-de-Latran, maison que l'ordre de Malte avait à Paris. Il composa, pour l'Oratoire, rue Saint-Honoré, le tombeau en marbre du cardinal de Bérulle. Son chef-d'œuvre est le mausolée d'Henri de Montmorency, décapité à Toulouse en 1632. Cette composition fut destinée à l'église des Religieuses, à Moulins. M. Prosper Mérimée, dans son *Voyage en Auvergne*, donne la description de ce tombeau, dont il blâme l'ordonnance. Selon lui, ce monument est attribué « à un sculpteur italien nommé Agheri. » Anguier? Agheri? N'y a-t-il pas un malentendu d'une part ou de l'autre?

Michel Anguier, frère du précédent, naquit à Eu en 1612 et mourut en 1686. Il entra à l'Académie en 1668. Le musée du Louvre ne possède de lui qu'un buste. Il passa dix années à Rome, de 1641 à 1651, et fit des bas-reliefs pour Sainte-Marie-Majeure et des travaux à Saint-Pierre. En France, il fit un modèle de la statue de Louis XIII, plus grand que nature, destiné à être coulé en bronze pour Narbonne. Il exécuta de vastes compositions au Val-de-Grâce, entre autres le groupe en marbre de la Nativité. Il composa en terre cuite un Hercule débarrassant Atlas du fardeau du monde, et, sur la demande d'Anne d'Autriche, une apparition du Christ à saint Denis et à ses compagnons. Ce morceau capital devait orner le maître-autel de Saint-Denis de La Châtre. En 1674, il fit, sur les dessins imposés par

Lebrun, ce Louis XIV des arts, les sculptures de la porte Saint-Denis. Ses dernières œuvres furent un crucifix de marbre pour la Sorbonne, et un christ en bois dont il fit présent, avant de mourir, à Saint-Roch, sa paroisse.

VI

Après une longue série d'hommes de talent, nous voici enfin arrivés à un grand homme. Celui-là échappa à l'influence de Lebrun, et sut vivre indépendant et ferme. Il se dégagea de cette pompe hiérarchique imposée aux arts par Louis XIV, et n'entra pas à l'Académie. Il faut voir le portrait que François Puget nous a laissé de son père : il ne porte pas la perruque du grand siècle ; son corps, fatigué, est enveloppé d'une robe de chambre à fleurs de couleur jaunâtre ; une cravate blanche est négligemment enroulée à son cou ; les cheveux sont grisonnants et en désordre ; la tête est réelle, vivante, énergique.

Ce portrait dut être fait à Marseille, ville natale de Pierre Puget, où il naquit en 1622, et où il mourut le 2 décembre 1694. Quand il fut las d'injustices et d'affronts, le grand artiste se réfugia dans une petite maison qu'il avait achetée du fruit de ses épargnes. L'expression du visage est abattue ; il semble regarder l'avenir avec une confiance triste, sûr d'être vengé, mais désespéré d'avoir perdu une partie de son énergie au milieu de luttes vulgaires et de débats indignes de son génie. Le despotisme avait étouffé son talent et brisé ses forces. Il s'éteignit en même

temps que ce soleil symbolique qui brilla sur la moitié du règne de Louis XIV ; avec Puget, la gloire disparaît et les désastres suivent sa mort, comme si Dieu eût voulu châtier le roi de n'avoir pas compris cet élu qu'il envoyait à la France, et de s'être montré en face de l'illustre statuaire au-dessous du dernier principicule d'Italie.

Pour juger la grandeur des rois de ce monde, il ne faut pas les mesurer sur la cour qui les entoure. Celui qui gouverne est toujours supérieur à ses courtisans ; il serait bien malheureux si, debout, il ne dépassait pas ceux qui sont à genoux. La véritable dignité reste grande devant l'indépendance et le génie. Louis XIV ne rencontra qu'un homme durant tout son règne, un homme qui fuyait les faveurs, réclamait la justice, et savait, pour rester honnête, faire bon marché de son intérêt.

Louis XIV fut petit devant cet homme. Les despotes ont horreur de la vraie noblesse ; ils distribuent des titres et des cordons, des places et de l'argent à ceux qui se courbent : celui qui reste droit est brutalement renversé. Les historiens, absorbés par les événements compliqués, par les guerres, les traités et les détails importants de la politique, négligent trop souvent le côté artistique d'un règne. A notre avis, c'est un tort. Il nous appartient à nous, qui n'écrivons pas l'histoire de Louis XIV, mais qui le rencontrons sur notre route au moment de juger l'œuvre d'un grand artiste, il nous appartient d'être sévère. De toutes les aventures de ce long règne,

aucune ne sera plus immortelle que les travaux du Puget, et la France, tant qu'elle vivra, se glorifiera d'avoir vu naître cet homme de génie, et si même elle devait arriver, par une succession de décadences, à ne laisser que des ruines, c'est encore Puget qui la sauverait devant la postérité.

Louis XIV n'était que de la famille des Bourbons; Puget est de la famille de Michel-Ange. On a cité souvent Racine et Molière comme les protégés et les familiers du grand roi. Sans vouloir atténuer le mérite du prince qui sut apprivoiser les deux poètes, nous nous sentons plus autorisé dans nos reproches. Fallait-il donc une sorte d'habileté et une certaine flatterie pour réussir auprès de ce souverain? Pourquoi Puget a-t-il été méconnu? Comment se fait-il qu'il ait été vaincu par de basses intrigues, sans rencontrer la protection de celui qui se disait *l'État* à lui seul? L'indépendance est la part individuelle de liberté que chacun porte en soi; la liberté est la grande ennemie des maîtres du monde : Puget voulut rester indépendant; il fut écrasé.

Pierre Puget eut pour père un architecte, Simon Puget, qui s'occupait aussi de sculpture. La destinée place souvent près du berceau des grands hommes les instruments de leur gloire future. Les premiers regards de l'enfant communiquent à son esprit, vague encore, des impressions mystérieuses que l'on ne peut apprécier et dont il faut reconnaître l'influence. Michel-Ange eut pour nourrice la femme d'un tailleur de pierres de Settignano. Il vit manier les ciseaux et les maillets dans ce petit village, et dit plus

tard à Vasari qu'il devait son goût pour la sculpture au lait qu'il avait sucé. La vocation est la fée invisible du génie.

Le père de Puget enseigna à son fils ce qu'il savait, et quand l'élève se trouva aussi instruit que le maître, il fut placé chez un constructeur de marine nommé Roman. Cet entrepreneur passait pour habile dans l'art de sculpter les ornements de navires. Pierre Puget, dont le talent avide se prêtait à tout, fut au bout de peu de temps en état d'exécuter lui-même d'importants travaux.

La vie nous montre d'abord notre route, puis semble s'appliquer à nous en écarter. La vision qui nous est apparue en pleine lumière s'obscurcit ; le hasard épaissit les brouillards autour de nous et tente de nous pousser dans de fausses voies. C'est là que l'homme a besoin de toute sa volonté, afin de suivre son vrai chemin avec patience. Puget rêvait l'Italie, et son ambition était de devenir peintre. En attendant, il débutait comme un ouvrier. C'est là que le puissant artiste acquit cette force d'âme dont il devait faire un si fréquent usage dans le cours de son existence. Il composa et décora une galère dont le plan et le modèle lui appartenaient. Le cachet de sa supériorité apparaissait dans les besognes vulgaires dont il se trouvait chargé. Cette main héroïque transfigurait la matière indigne qu'il maniait. La vie tressaillait sous ses doigts, et au lieu d'accomplir servilement une tâche de manœuvre, il créait des formes nouvelles. Mais l'Italie l'appelait. Penché sur les poutres qu'il

glorifiait; il voyait Rome et amassait patiemment la somme nécessaire à son voyage.

A dix-sept ans, il partit à pied, compagnon solitaire, s'arrêtant en route quand l'argent lui manquait, et gagnant ainsi sa vie et son chemin, étape par étape.

Les contes de l'enfance renferment des enseignements qu'on ne devrait jamais oublier ; ces récits merveilleux ne sont que les symboles de la réalité. Il s'agit toujours d'un objet rare à conquérir et de tentations à éviter pendant le voyage. Pour Puget, le but était la gloire, et les obstacles ne devaient pas lui manquer. La force d'attraction de l'ordre social ne veut pas laisser échapper ceux qui ont hâte de se soustraire à l'action vulgaire de la vie, et qui aspirent à dominer la foule par la seule puissance de leur pensée. La médiocrité cherche à les retenir ; l'illusion d'une chimère brille à leurs yeux pour les égarer. Comme les héros des contes, ils doivent être sourds aux vaines tentations et marcher silencieux tant qu'il leur reste un pas à faire. Aveugles pour toutes les fausses lueurs, ils ne doivent fixer leurs regards que sur l'idéal immuable. Pierre Puget songeait à se faire peintre ; c'était là l'illusion qui voulait l'entraîner. La première épreuve était traversée. L'adolescent avait rejeté l'outil de l'artisan afin de suivre une destinée supérieure. Il laissa derrière lui la première matière sur laquelle son talent s'était exercé ; mais, en oubliant le bois, il oublia la sculpture.

Pierre Puget arriva à Florence et se trouva

sans ressources. La misère se fit sentir. Timide et fier, il n'osa pas demander le salut à son génie. Il engagea le mince bagage qu'il portait avec lui, et jusqu'à ses outils, afin de pouvoir manger. Une tristesse profonde s'empara de lui ; il touchait presque à son rêve, et il se voyait sur le point de succomber. On ne s'attendrira jamais assez sur les douleurs de l'artiste qui sent mourir en lui tout un monde, et qui s'affaisse sous l'écroulement des œuvres qu'il voit dans son cerveau. Ce pauvre enfant commençait cette vie d'athlète qu'il devait personnifier plus tard dans son Hercule et dans son Milon de Crotone.

Le hasard lui fit rencontrer un vieux sculpteur en bois qui travaillait aux ornements du palais ducal. Cet humble ouvrier recueillit le petit Puget et le présenta à l'architecte qui dirigeait les travaux. On confia au jeune homme un panneau de boiserie tout dessiné ; l'exécution était facile. Ce fut un jeu pour Puget. Il portait envie aux artistes qui, à côté de lui, composaient les morceaux importants, mais il s'acquitta en silence de sa tâche. Son essai fut remarqué ; il obtint de faire seul une console d'un dessin plus compliqué. L'ordonnateur des travaux fut frappé de ce travail et permit à Puget d'exécuter un nouvel ouvrage dont cette fois il conçut et dessina le plan. La forme et les détails présentaient un ensemble de perfection qui fit penser à l'architecte principal que l'acquisition qu'il avait faite était précieuse. Il choya Puget, lui offrit un logement chez lui, lui confia la sous-direction des travaux et chercha à se l'attacher par toutes

les prévenances et tous les avantages possibles. Puget venait d'échapper à la misère ; Florence lui assurait l'existence, mais Rome l'appelait toujours.

A Florence, l'artiste fut en proie à cette tentation de la vie qui vous affame et vous promet ce pain quotidien si dur à gagner. La sagesse lui conseillait de rester. — « Que trouveras-tu plus loin? lui disait-elle. La gloire que tu poursuis cache des déceptions et des angoisses sous l'auréole qu'elle te présente. Demeure ici. Le repos y est sûr; le bien-être suivra tes efforts. Vas-tu recommencer tes courses vagabondes et courir les chemins comme un enfant perdu? Ici, tu as rencontré du travail, de bons compagnons, une hospitalité fraternelle. Tu excelleras dans ton art : demeure ici. » Et une voix intérieure parlait à l'âme de l'artiste : « A Rome! lui criait-elle. Dieu le veut! C'est le vrai pèlerinage et la grande croisade! »

Le maître de Puget l'entretenait souvent de Pierre de Cortone, son ami. Ce peintre, Florentin d'origine, établi à Rome, jouissait alors d'une immense réputation. Le jeune artiste français brûlait de lui être présenté. Il voulut partir. On lui offrit une pension afin de le fixer à Florence. La halte avait duré trop longtemps. Il y avait plus d'une année que Puget s'était arrêté dans cette ville. Rien ne l'y retenait que la reconnaissance qu'il avait vouée à son maître. Celui-ci comprit enfin que la vocation parlait au cœur du jeune Français, et il se sépara de lui, en l'adres-

sant à un sculpteur de Rome qui devait mettre Puget en rapport avec le Cortone.

Puget arriva à Rome, fut accueilli cordialement par le sculpteur, mais trouva le peintre réservé en face du nouveau venu. Puget triompha de cette froideur. Son talent lui acquit l'estime du Cortone, qui l'admit dans son intimité et lui ouvrit son atelier. Cet honneur fut la première joie de Puget. Il travailla avec ardeur, suivit les conseils de son nouveau maître, en profita d'une manière rapide et se fortifia dans cet art du dessin qu'il possédait avec une certitude si infaillible, qu'il exécutait, dit-on, une figure sans s'arrêter, d'un seul trait. Le Cortone de son côté apprécia la valeur d'un pareil élève et lui proposa de l'accompagner à Florence, où il allait orner de peintures le palais du grand-duc. Puget revit cette ville qui l'avait accueilli sculpteur sur bois et qui le retrouvait peintre. Jamais peut-être le futur statuaire ne fut plus heureux et ne se crut plus près de la réalisation de ses rêves. Ses vœux étaient comblés ; il maniait le pinceau dont il attendait la gloire. Cette phase de sa vie fut encore une épreuve destinée à le conduire à son véritable but. Rien n'est perdu pour les natures aussi bien trempées que celle de Puget ; tout travail les élève, tout effort les grandit ; la volonté qui les pousse sait le secret de toutes ces tentatives. On montre encore, au milieu des toiles dues au pinceau de Pierre de Cortone, aux palais Barberini et Pitti, des parties et jusqu'à des fragments importants attribués au Puget. Nous trouvons cette remarque dans un travail

de M. Eugène Delacroix, et nous ne prétendons en aucune façon revendiquer en faveur du Puget une part du mérite de Cortone ; ce détail ne vaut pas la peine d'être éclairci.

L'artiste français hésite encore ; il cherche sa voie et acquiert en Italie une réputation qui ne sera qu'un feu follet auprès de l'éclat de sa gloire future. A vingt et un ans, Puget quitte Florence. Afin de rendre la légende plus touchante, afin de compléter le *conte* dont Puget est le héros, on dit que le Cortone, pour le retenir en Toscane, lui offrit la main de sa fille unique et une magnifique dot. Le jeune homme ramassa ses outils et partit. La grande dame qui l'attendait s'appelait la Renommée. La fiancée était belle, mais rigoureuse. L'amour du pays natal le ramène à Marseille. Il y peignit le portrait de sa mère, doux sacrifice aux pénates retrouvés. Ce portrait se trouve à Aix, dans une collection particulière.

On se rappela le talent du jeune artiste, et quelques officiers de marine qui connaissaient ses sculptures sur bois le recommandèrent à M. de Brézé, neveu de Richelieu, grand amiral. Il fit venir Puget et lui demanda le plus magnifique modèle de navire qu'il pourrait concevoir. Puget, sur cette donnée, créa la première de ces grandes poupes ornées, à galeries superposées, sculptées, dorées, splendides, avec des statues, des allégories, qui baignaient leurs pieds dans la mer, palais flottants couverts de tentes de velours qui dominaient les flots et étincelaient au soleil en se reflétant dans les sillages.

Puget semblait avoir deviné les pompes du grand règne. Il inaugurait sur la mer les magnificences d'une cour éclatante, et il préparait pour Duquesne, qui allait venir, l'ornement des vaisseaux qui devaient écraser Ruyter en face de l'Etna. Hélas! dix-sept de ces nefs royales devaient sombrer au combat de la Hogue. La mer a emporté et brisé les navires ; les flots ont détruit ces merveilles d'un art tout nouveau. C'est tout au plus si quelques échantillons subsistent encore de ces poupes luxueuses que la marine abandonna pour des constructions plus utiles et plus légères.

Le vaisseau construit par Puget fut appelé *la Reine*. Il représentait des allégories en l'honneur d'Anne d'Autriche. Ces espèces de décorations colossales n'occupèrent l'artiste que pendant un temps. Son génie n'était pas de ceux dont les œuvres tombent à l'abîme, et Dieu ne permit pas plus longtemps qu'il s'épuisât à couvrir de chefs-d'œuvre les lourdes charpentes destinées aux aventures de la mer et des combats.

Un religieux de l'ordre des Feuillants, envoyé par la reine pour étudier à Rome les ouvrages de l'antiquité, et qu'elle avait chargé d'en rapporter les dessins et les dimensions des créations capitales en architecture et en sculpture, emmena Puget avec lui. Toujours laborieux, consciencieux toujours, l'artiste gagna son voyage en secondant le moine dans ses travaux. Etudier et vivre, tel avait été jusque-là le but de Puget. Toutes les besognes que le hasard exigeait de

lui étaient acceptées. Son énergie ne reculait devant rien, et son talent illustrait toutes les tâches. Les ressources de son esprit se pliaient à tout ; sa persévérance triomphait de toutes les difficultés. Sculpteur sur bois, peintre, décorateur de navires, dresseur de plans, il apporta à tous ces travaux la souplesse et la supériorité de son génie.

Malgré le temps qu'il consacrait à sa collaboration avec le religieux feuillant, il sut trouver des heures pour se livrer à la peinture. Il exécuta divers travaux vers cette époque. Ici, les dates sont incertaines. Ce second voyage en Italie dura plusieurs années.

En 1653, nous retrouvons Puget à Marseille. Il persistait dans la peinture. Il s'épuisait en efforts pour vaincre un art qui ne voulait pas de lui, pour ainsi dire. Il composa pour la ville d'Aix une Visitation et une Annonciation, et fit diverses peintures dans la cathédrale de Marseille, à Toulon, à Cuers, à la Ciotat, et dans quelques maisons religieuses. Il cherchait une issue impossible, et se serait probablement épuisé à cette lutte sans victoire, perdu dans sa Provence, désireux d'une renommée qui ne pouvait être qu'obscure et locale, quand une crise violente vint l'arracher à son erreur. Il tomba gravement malade ; ses travaux durent être interrompus, et il se rencontra un médecin qui fit l'office d'une providence. Il défendit à Puget, au nom de la science, de persister dans l'art de la peinture ; ce genre d'études compromettait sa santé. Ce médecin eut-il raison ? Fut-il inspiré

par les Muses ou par Esculape? Etait-ce un savant ou un illuminé? Ce qui est certain, c'est que la France doit à ce praticien l'hommage de sa reconnaissance. Il sauva Pierre Puget qui, sur l'avis du médecin, permit à sa famille de lui arracher ses pinceaux. Il ne pouvait plus être que sculpteur. Petit à petit, la fortune, qui le poussait à la gloire, lui avait enlevé des mains les outils inutiles. A l'heure où il dut se croire dépouillé, il se retrouva lui-même. Il ne lui restait que le maillet et le ciseau de son père. Les premiers rêves de son enfance revinrent à sa mémoire. Une lueur subite se fit dans son cerveau. La confiance définitive surgit en lui et le courage avec elle. « Je suis nourri aux grands ouvrages, a-t-il dit plus tard, dans une lettre à Louvois citée par les biographes ; je nage quand j'y travaille, et le marbre tremble devant moi, pour grosse que soit la pièce. » Puget avait soixante ans quand cette lettre fut écrite. Le Milon avait paru à Versailles. La justice, si longtemps attendue, semblait se lever pour l'artiste toujours jeune. Mais reprenons l'ordre.

Ses premiers travaux furent destinés à l'hôtel de ville de Toulon ; ce sont les fameuses cariatides en pierre de calissane. La puissance du maître éclate dans ces deux torses d'hommes nus supportant la corniche d'un balcon, courbés sous l'effort et se terminant habilement en une gaîne décorée de draperies et de coquilles. Ce début de sculpture monumentale frappa le Bernini quand il passa en Provence, venant à Paris, où Louis XIV l'appelait pour achever le palais

du Louvre. « Je suis surpris, dit l'illustre chevalier, que le roi, ayant un sujet si habile, ait pensé à m'appeler auprès de sa personne. » Le roi ne connaissait pas encore Puget, et il ne devait le connaître que pour être injuste envers lui. Les cariatides sont de l'année 1656. L'artiste avait trente-quatre ans.

Cette année-là, Pierre Puget vint à Paris. Le marquis de Girardin lui commanda, pour son château de Vaudreuil, situé en Normandie, une statue d'Hercule et un groupe de Janus et de la Terre. Ces travaux furent exécutés en pierre de Vernon. L'architecte Lepautre vit ces statues, les admira et se lia avec l'auteur, dont il parla au surintendant Fouquet. Lepautre exprima toute son admiration pour la vigueur et l'audace de ce génie naissant. Puget fut présenté au grand protecteur, à celui dont Louis XIV devait être jaloux. Fouquet s'occupait alors des embellissements de son château de Vaux, que M. Sainte-Beuve appelle « un Versailles anticipé. » Il fit à Puget de magnifiques propositions, et voulut l'envoyer d'abord à Carrare, afin que l'artiste y choisît lui-même les marbres dont il aurait besoin. Mazarin sut qu'un grand statuaire venait de se révéler. Il lui adressa Colbert, alors son secrétaire, afin de s'attacher l'artiste. Les offres étaient très avantageuses, et la protection du ministre était une garantie de succès et de bénéfices. Pierre Puget se trouvait engagé avec le surintendant ; il remercia Mazarin et partit pour Gênes.

On dit que le mauvais vouloir dont Colbert poursuivit plus tard Puget n'a pas d'autre motif

que ce refus indépendant fait au premier ministre. L'artiste était alors un animal familier dont on obtenait ce qu'on voulait avec de l'argent et des caresses. L'esprit servile du temps ne put s'habituer à ce fait bien simple d'un homme qui tient la parole qu'il a donnée.

Nous insistons sur cet humble exemple d'honnêteté, car, si les gouvernements ont changé, l'indépendance n'a pas fait de grands progrès depuis Louis XIV. C'est à qui trouvera à se caser dans le bien-être d'une domesticité quelconque. Nous verrons bientôt David avilir son pinceau et renier sa foi, et nous suivrons cette décadence de la dignité de l'artiste jusqu'à nos jours. Que l'on ne pense pas qu'il nous soit agréable de constater ces tristesses morales; nous savons que les intelligences subalternisées par les protections despotiques ne reconquièrent jamais la liberté pure de leur conscience; ce n'est donc pas aux vaincus honteux que nous nous adressons. Si, parmi nos lecteurs, il s'en trouve quelques-uns qui soient jeunes et qui ne portent pas encore de collier, s'il se rencontre dans ce nombre des esprits vaillants destinés à illustrer le pinceau, le ciseau ou la plume, c'est à ceux-là que vont nos paroles, c'est pour eux que nous élevons à Pierre Puget une statue d'honneur, c'est pour leurs yeux que nous traçons les détails de sa vie.

Puget partit donc pour l'Italie. Il allait à Carrare, ce petit village de marbre situé au fond d'une vallée encadrée dans des montagnes éventrées, dont l'œil admire les blessures blanches.

En passant à Marseille, il voulut s'y arrêter quelque temps. L'amour du pays natal exerçait une influence profonde sur son âme. On lui demanda des plans pour l'embellissement du Cours et de l'hôtel de ville. Son zèle et son travail furent employés en pure perte; on ne donna pas suite à ses projets, dont l'exécution fut lente et très-incomplète.

A Gênes, il s'occupait du choix de ses marbres et de leur embarquement; il fut frappé par la nouvelle de la disgrâce de Fouquet. Le hasard semblait s'attacher à débarrasser le grand artiste des servitudes. Il avait déjà fait charger trois bâtiments de blocs de marbre. Arrêté au milieu de ses préparatifs, il acheva, pour M. Sublet des Noyers, l'Hercule gaulois, statue qui appartint plus tard à Colbert, fut placée à Sceaux, puis de là passa dans une des salles des séances de la Chambre des pairs, et enfin au Louvre, où l'on peut la voir aujourd'hui.

L'Hercule est représenté nu, assis, une jambe appuyée sur la massue que recouvre une peau de lion et l'un des bras retombant sur un bouclier. Les pommes d'or des Hespérides qu'il tient à la main indiquent qu'il ne se repose qu'après le douzième de ses travaux fabuleux. La peau du lion enroulée à la massue figure bien l'étendard de l'athlète. La tête est prosaïque et vulgaire. L'expression de la tête est le principal écueil de la sculpture. La pose générale rappelle la statue antique dite le Jason ou le Cincinnatus. Les détails anatomiques de l'Hercule sont puissants; on y sent l'exécution d'un artiste qui a

vécu de la moelle de Michel-Ange. Cette structure du dieu de la force est fort belle et d'une réalité élevée. Ce ne sont pas les muscles tourmentés d'un colosse dont toute la vigueur est en relief; c'est une large étude, faite sur un corps énergique, dont on n'a pas besoin de souligner l'autorité physique par des saillies exagérées.

A l'époque où Pierre Puget composa cette œuvre, il commençait la série de ses travaux douloureux, et rêvait peut-être de cueillir à Versailles les pommes d'or de la gloire. Mais on n'a qu'à regarder cette statue pour comprendre que le statuaire ne plairait jamais au grand roi. Ce ne fut pas seulement le caractère de Puget qui se montra rebelle aux concessions nécessaires exigées de ceux qui voulaient réussir à la cour. Son génie était une révolte; il cherchait la vérité et la force; les productions de son ciseau étaient faites pour déplaire à une société futile, et pour effrayer le goût corrompu des courtisans. Quel était ce sauvage au torse vivant, cet Hercule personnifiant la vigueur humaine, ce révolté maussade et menaçant?

Tous les amateurs d'art que renfermait Gênes accoururent à l'atelier de Puget. On admira ce morceau capital, et la réputation du statuaire se trouva rapidement établie. La disgrâce de Fouquet étant connue, rien ne rappelait plus l'artiste à Paris. Les plus nobles Génois voulurent le garder et l'entourèrent de séductions. Il consentit et fut aussitôt chargé de travaux nombreux et importants. A l'église Sainte-Marie de Carignan, on voit de lui deux statues qui ornent deux niches

du dôme ; l'une représente saint Ambroise sous la figure du bienheureux Alexandre Sauli, qui fut le confesseur de saint Charles Borromée et dont la famille fit élever cette église ; l'autre représente saint Sébastien. C'est le chef-d'œuvre de Puget. « Cette figure, dit M. Eugène Delacroix, dans laquelle Puget semble avoir épuisé tout ce que l'art a de souplesse et d'énergie pour exprimer la nature souffrante, est un rude voisinage pour tout ce qu'on remarque auprès ; et, quoique cette figure soit dans des dimensions considérables, tout y est si bien proportionné que l'art disparaît en quelque sorte. »

Le Saint Sébastien, lié par des cordes contre un arbre, présente l'aspect d'un corps anéanti de douleur, qui n'est retenu que par les nœuds qui le serrent. Ce glorieux chef-d'œuvre atteste que le grand art est possible en France en dehors des patronages de rois et de Mécènes. La république de Gênes adopta Puget, et c'est la ville tout entière qui sollicitait ses créations. Vers le temps où il termina les statues de Sainte-Marie de Carignan, les pères Théatins eurent à faire peindre le dôme de leur église. Le peintre qui conquit ce travail au concours, J.-B. Carlon, pria Puget, qui était son ami, de faire les dessins de cette composition. Puget non-seulement accorda à son ami ce qui lui était demandé, mais encore reprit son pinceau d'autrefois et aida Carlon dans son entreprise.

L'infatigable artiste exécuta peu de temps après une Assomption de la Vierge avec un beau groupe d'anges pour l'Albergho dé Poveri, ma-

gnifique hôpital de Gênes à la construction duquel il présida. La tête de la Vierge a été surchargée d'une ridicule auréole de cuivre. Il fit encore une statue de la Vierge pour le palais Balbi, fut l'architecte de la chapelle de Saint-Louis de France à l'église de l'Annonciade, et même fournit la moitié de l'argent nécessaire à ce travail.

Pierre Puget allait échapper à la France comme Jean de Bologne. Il y avait déjà neuf ans que l'auteur du Saint Sébastien était à Gênes. La maison Doria lui demandait une église ; les familles Sauli et Lomellini lui faisaient chacune une pension de trois mille six cents livres, indépendamment de ses travaux, qui lui étaient payés ; le sénat venait de le choisir pour peindre la salle du grand conseil : les sénateurs Sbrignola et Grillo vinrent en députation le prier d'accepter. En même temps Colbert le rappelait à Paris, stimulé par les éloges du chevalier Bernin.

L'autorité de la renommée de Puget le laissait libre de sa détermination. Il aimait la France ; c'est un des caractères particuliers de cet homme de génie que la tendresse qu'il portait à son pays. Au reste sa destinée le poussait à rentrer dans sa patrie. Il fallait bien qu'il parût auprès de Louis XIV et que la postérité pût mesurer la taille du roi sur celle de l'artiste. Il eût volontiers repoussé les offres de Colbert et fût peut-être resté à Gênes, sans un incident secondaire qui vint l'arracher à l'Italie.

Pendant qu'il travaillait à un bas-relief de l'Assomption, commandé par le duc de Mantoue, il eut une aventure de nuit avec des sbires qui l'ar-

rêtèrent et le jetèrent en prison. Il était défendu de sortir armé après le coucher du soleil. Pierre Puget fut surpris porteur de son épée, à minuit, dans les rues de Gênes, au moment où il allait mettre des lettres à la poste. Par l'intervention de ses amis, il fut relâché le lendemain ; les sbires furent châtiés, mais l'orgueil de l'artiste ne put supporter cet affront. Son âme, nourrie du feu de la liberté, s'indigna, et, dès ce jour, il résolut de quitter Gênes. Retiré dans son atelier, il répandit sa fureur sur des œuvres commencées, et brisa à coups de marteau quelques projets et quelques modèles. Les instances et les prières n'obtinrent rien de lui. Son parti était pris. Il consentit seulement à terminer les ouvrages inachevés. Il mit donc la dernière main au bas-relief de l'Assomption et l'envoya au duc de Mantoue. Celui-ci lui adressa, avec sa reconnaissance, une ambassade solennelle, digne d'un roi ; les messagers étaient chargés de supplier Puget de se réfugier dans les Etats du duc et d'y accepter une position à la hauteur de son génie. L'artiste allait céder à cette offre, quand le duc de Mantoue mourut. Le sort s'appliquait à briser les liens qui pouvaient retenir Puget enchaîné : Fouquet avait été disgracié ; à Gênes, une insulte dégoûtait le statuaire ; le duc de Mantoue succombait. La vie douloureuse devait recommencer. Pierre Puget abandonna en Italie des travaux qui eussent occupé son existence entière ; il renonça aux pensions importantes que lui faisaient les familles génoises, et accepta une maigre pension de douze cents écus et le titre de

directeur des travaux de sculpture navale à Toulon.

Les Génois couvrirent Puget de présents; on l'accabla d'honneurs; son départ fut un deuil et une fête, et, longtemps après lui, le souvenir de son séjour vécut à Gênes, où les chefs-d'œuvre qu'il y a laissés sont à la fois la gloire de l'artiste et la récompense de ses hôtes.

VII

Puget arriva à Toulon en 1669. A Gênes, nous l'avons vu reprendre le pinceau; en France, il va se retrouver architecte et constructeur, revenu à son métier primitif, que lui enseigna son premier maître, Roman. Il rêve des plans admirables qui doivent transfigurer la ville de Toulon. Il abandonne le marbre et la pierre, et revient au bois. Encore une fois il dessine des poupes de navires, et se dépense avec un dévouement merveilleux à ce genre de travail, oublié depuis longtemps. L'ardeur de cet homme ne dédaigne rien : il se montre laborieux et actif, certain de poser le sceau de son génie à tout ce que le hasard lui fera entreprendre. Mais il est dit que Pierre Puget, malgré sa bonne volonté inaltérable, malgré son inépuisable patience à la besogne, sera encore une fois arraché à ces études, inférieures à son talent, acceptées cependant par son orgueil national. Le duc de Beaufort, amiral de France, arrive à Toulon. Il venait s'occuper de mettre en état la flotte qu'il devait conduire à Candie pour secourir les Vénitiens attaqués par

les Turcs. Ce duc de Beaufort-Vendôme était un petit-fils de Henri IV; il fut compromis dans la conspiration de Cinq-Mars, devint le favori d'Anne d'Autriche après la mort de Richelieu, se jeta dans la Fronde, puis enfin se soumit à l'autorité royale. « Idole du peuple, dit Voltaire, et instrument dont on se servait pour le soulever, prince populaire, mais d'un esprit borné, il était publiquement l'objet des railleries de la cour et de la Fronde même. On ne parlait jamais de lui que sous le nom de *Roi des halles.* »

Cet écervelé trouva que son vaisseau-amiral n'était pas prêt, et se mit à gourmander le constructeur, qu'il prit pour un subalterne. Pierre Puget, habitué aux actes de déférence de la noblesse génoise, demanda son congé. Il n'était pas heureux dans ses rapports avec les grands personnages de son pays. L'amiral lui fit des excuses et l'embrassa après avoir compris qu'il n'avait pas affaire à un vulgaire ouvrier, mais à un maître que l'on ne remercie pas par une boutade et que l'on ne saurait remplacer par le premier venu. Puget reprit son travail, et acheva la galerie du vaisseau *le Monarque;* d'autres biographes l'appellent *le Magnifique.* Il portait cent quatre canons. Le duc de Beaufort disparut au siége de Candie et le navire sombra dans la même année.

Puget, débarrassé de son grand-amiral, retomba dans les tracasseries d'un intendant maritime, au sujet des travaux qu'il voulut entreprendre pour l'agrandissement de l'arsenal de Toulon. L'artiste attachait une importance capitale à ces projets d'embellissements, auxquels il

comptait laisser son nom. Les obstacles créés par la médiocrité et la vulgarité de certains esprits sont insurmontables. Il n'y avait pas à lutter ; les plans furent abandonnés, et la partie commencée fut dévorée par un incendie. On accusa les ennemis que la supériorité de l'artiste lui avait attirés d'avoir allumé le feu qui causa ce désastre.

Puget combattit durant toute sa vie ; les éléments eux-mêmes lui firent la guerre : son courage persistait sans défaillances. Que lui restait-il à faire ? Demeurerait-il éternellement inspecteur des constructions navales, arrêté dans les entreprises véritablement colossales conçues par son cerveau ? Attendrait-il la mort, réduit à inventer des machines à mâter les vaisseaux, à perfectionner les instruments déjà en usage, à rouler dans le cercle étroit d'un emploi que tout autre pouvait occuper, du moment qu'il lui était interdit d'y appliquer les forces de son intelligence ? Il revint dès lors à son premier art, et s'enferma avec son Milon de Crotone.

Ce pauvre grand homme, au milieu des tristesses qui l'accablaient, pensa à se construire une maison ; il était las et songeait au repos : il avait cru que l'heure de la halte était venue, et que, tout en accomplissant les devoirs de sa place, il se livrerait à ses vastes travaux de sculpture, à l'aise, en paix, dans son pays. Il peignit un plafond pour cette demeure, et choisit pour sujet les trois Parques ; la mélancolie de sa destinée perçait malgré lui.

On pourrait croire que Colbert rappela Pierre

Puget en France, afin de l'étouffer dans l'oubli et de le tuer de désespoir. Michel-Ange disait des artistes, ses contemporains, que c'étaient des *gâte-pierres*, et il prétendait que son style était destiné à faire de grands sots. L'ami de Savonarole se trompait. Puget fut un disciple direct du puissant sculpteur, et certaines de ses œuvres sont dignes du maître; mais ce que l'auteur de l'Hercule pouvait répéter après Michel-Ange, c'est que ses émules étaient des *gâte-pierres*. Pour le malheur de Puget, ses rivaux jouissaient de toutes les faveurs, et leur talent gracieux et léger faisait le charme de la cour.

Que venait-il faire en France cet homme de génie? Il y avait un roi auquel tout obéissait: les consciences, le talent, et jusqu'au goût des arts! Espérait-il rencontrer un seigneur assez indépendant, une ville assez audacieuse pour accepter des travaux que le souverain n'appréciait pas? Il n'existait que Versailles dans tout le royaume. Malgré quelques lettres flatteuses qu'il écrivit au statuaire, Lebrun, sorte de La Harpe des beaux-arts, n'aimait pas Puget, et, car il faut l'absoudre, ne pouvait pas le comprendre. Colbert lui conservait rancune, et Louvois devait imiter son prédécesseur dans son antipathie.

Quand on juge l'histoire du point de vue où nous sommes, on éprouve des douleurs profondes. On oublie l'éclat de ces longs ministères, pour ne voir qu'une injustice, pour en souffrir, et accuser ceux qui en sont responsables. Chaque règne fournit ses fonctionnaires; il se rencontre toujours assez de ces ambitieux, plus ou moins

habiles, qui gouvernent un pays au profit d'un maître. Dieu ne s'occupe pas du choix de ces comparses. Sa volonté se manifeste dans l'homme exceptionnel qu'il anime de cette puissance sacrée appelée le génie. Le monde s'intéresse au malheur de ces victimes saintes, et maudit ceux qui les ont sacrifiées.

Pierre Puget termina son Milon de Crotone à Marseille. C'est encore un Hercule; c'est toujours l'athlète, l'artiste désespéré qui meurt dans la lutte. Il est debout et nu, faisant un suprême effort pour dégager sa main droite de l'arbre qui l'étreint, et repoussant de la main gauche la gueule du lion, qui, dressé contre lui, s'attache à ses flancs et le déchire des dents et des ongles. Le Milon est digne du Saint Sébastien : toujours des martyrs! Cette statue frappe d'abord par sa vigueur, et, quand on passe à l'étude des détails, étonne par la précision et la franchise d'une exécution qui ne gâte en rien le magnifique ensemble. Le lion, debout comme un homme, ne se rapproche peut-être pas de la vérité naturelle, mais c'est un faible défaut. L'auteur a voulu reproduire un grand supplice, et tout devait être héroïque dans sa création. Que ne lui reproche-t-on aussi de ne pas s'être conformé à l'exactitude du fait mythologique? Milon de Crotone fut dévoré par les loups.

Puget envoya cette œuvre de Marseille à Versailles, en **1683**. Elle fut placée d'abord dans l'un des endroits les moins fréquentés du petit parc. Louis XIV, qui la vit, la fit poser en tête de l'allée royale. — « Ah! le pauvre homme! »

s'écria la reine Marie-Thérèse devant cette statue, tant elle fut frappée par l'expression puissante de cette immense douleur. C'est à Puget que s'applique cette exclamation déchirante. C'est son supplice qu'il a exprimé, et personne ne l'a compris qu'une femme sans pouvoir, une malheureuse reine qui va mourir.

« Les sculpteurs sont proprement les artistes du souverain, dit quelque part Diderot ; c'est du ministère que leur sort dépend. Cette réflexion me rappelle l'infortune du Puget. Il avait exécuté ce Milon de Versailles que vous connaissez, et qui, placé à côté des chefs-d'œuvre de l'antiquité, n'en est pas déparé. Mécontent du prix modique qu'on avait accordé à son ouvrage, il allait le briser d'un coup de marteau, si on ne l'eût arrêté. Le grand roi, qui le sut, dit : qu'on lui donne ce qu'il demande ; mais qu'on ne l'emploie plus : cet ouvrier est trop cher pour moi. Après ce mot, qui eût osé faire travailler Puget ? Personne ; et voilà le premier artiste de la France condamné à mourir de faim. »

Ces lignes sont-elles assez tristes ? et n'y retrouvons-nous pas la destinée tout entière de tous les artistes ? C'est lugubre comme un arrêt : *C'est du ministère que leur sort dépend.* Quand l'artiste ressemble à Puget et qu'il veut lutter, on voit la vie qui lui est faite : créer dans l'enthousiasme, et être tenté de détruire son œuvre au milieu d'un accès de désespoir ; le ciseau d'une main, conduit par le génie, et le marteau de l'autre égaré par la rage et le dégoût. Il est bon d'insister sur ces angoisses et de relire la parole

cruelle du grand roi au sujet de *cet ouvrier*. La sottise et l'arrogance devaient l'emporter, mais ce spectacle offre des joies amères. En face de ces êtres qui n'ont d'autre prestige que celui de leur rang, Puget apparaît comme un géant. Il les écrase, et l'on se sent heureux d'un pareil contraste : un homme de génie en lutte avec une cour inepte et basse, et vainqueur en somme. Louis XIV a emporté toutes ces fausses grandeurs avec lui, Louis XV a traîné dans le scandale ce qui en restait, la royauté a disparu, Versailles est mort, et Puget triomphe au Louvre. L'élévation du caractère ajoute à l'admiration que l'on porte à un artiste de cette valeur. Devant les sculptures de ce statuaire, nous avons éprouvé deux sentiments qui tournent à sa gloire : les chefs-d'œuvre nous frappaient autant que créations du génie humain, et nous sentions se mêler à notre enthousiasme une sympathie attendrie pour cette âme vigoureuse.

Les caresses ne manquèrent pas cependant à Puget. Marie-Thérèse avait poussé un cri qui commanda l'admiration de la cour. Le roi fit demander d'autres travaux à l'artiste. La scène racontée par Diderot est bien dans l'esprit du temps ; les réflexions qu'il y ajoute sont justes. Toutefois, nous devons remarquer que Puget n'avait pas quitté Marseille, où il attendait le résultat de son envoi. Lebrun écrivit au statuaire sous l'impression causée par la précieuse parole de la reine : « Sa Majesté, dit le peintre officiel, m'ayant fait l'honneur de me demander mon sentiment, je n'ai pas hésité à témoigner mon

admiration, et j'ai tâché de lui montrer tous les mérites de cet ouvrage ; car, en vérité, cette figure est fort belle. J'espère que vous voudrez bien me donner une part de votre amitié. L'affection d'une personne de vertu comme vous m'est plus chère que celle des personnes les plus qualifiées de notre cour. » Il y a trop de flatterie dans cette lettre pour que la sincérité l'ait dictée, et quand on compare les résultats recueillis par Puget, après d'aussi belles intentions et d'aussi brillantes promesses, on voit que l'artiste n'avait joui que d'une faveur vaine et passagère. Mais Puget avait pris pour devise : « Nul bien sans peine, » et il continua de travailler.

Louvois fut chargé de commander au statuaire marseillais un pendant au Milon ; dans cette lettre, le ministre demandait, au nom du roi, l'âge de l'artiste. « J'ai soixante ans, répondit Puget dans une lettre dont nous citons plus haut un fragment ; j'ai soixante ans, monseigneur, mais j'ai des forces et du courage pour servir encore longtemps. » Dans cette réponse, Puget donne la description de son groupe d'*Andromède et Persée*, et s'étend sur les vastes plans qu'il nourrissait. Du fond de la Provence, il a songé aussi à l'embellissement de Versailles. Un bon accueil le rend confiant ; il développe ses idées. Il s'agissait d'un Apollon colossal de trente-huit pieds de hauteur qui se serait tenu debout sur des rochers, au milieu de Tritons et de Néréides. Il veut cependant que son *Andromède* soit achevée. Il compte que le roi, après l'avoir vue, sera persuadé de sa « suffisance. » Cette modestie

rendait la tâche facile aux envieux. Ils attendirent que ce premier vent de faveur fût passé comme une caresse stérile sur le pauvre artiste pour accabler leur redoutable rival.

Puget, loin des intrigues de la cour, termina l'*Andromède* et l'envoya à Versailles, avec son fils, qui devait la présenter au roi. Cette présentation eut lieu en 1685. « Votre père, dit Louis XIV à François Puget, est grand et illustre ; il n'y a pas un artiste en Europe qui puisse lui être comparé. » Les faits ne répondirent point aux paroles, et le trésor du roi se montra moins généreux que sa bouche. On accorda 15,000 livres à Puget : cette somme couvrait à peine les dépenses nécessitées par le travail. Sept ans plus tard, le statuaire adressa un placet de réclamation sur l'insuffisance de la rémunération allouée. Les donneurs d'éloges ne répondirent point à Pierre Puget. « J'espère que cet ouvrage sera plus beau et plus agréé que celui de Milon, avait dit l'artiste en envoyant l'Andromède ; la pièce de marbre est sans aucun défaut et blanche comme la neige ; j'y ai travaillé, en divers temps, cinq ans. »

Le Persée délivrant Andromède est vêtu à l'antique. Il s'élance vers un rocher et délie les chaînes qui retiennent la captive, qui, représentée nue, s'appuie d'une main sur le bras de Persée. Le héros décroche la jeune fille d'un geste trop facile, et le regard se trouve frappé par le buste et la tête d'Andromède, qui ont quelque chose d'enfantin, en disproportion avec les jambes, qui appartiennent à une femme et se

dégagent admirablement du bloc de marbre, « blanc comme la neige. » L'*Angélique* de M. Ingres rappelle la grâce délicate et l'exquise distinction des lignes que l'on admire dans le corps de l'Andromède. M. de Tournefort, passant à Marseille, fit part au sculpteur des critiques adressées à son groupe. On trouvait à Versailles la figure de la femme trop petite, et l'on reprochait au Persée de paraître un peu vieux. Puget répondit que son élève Veyrier avait un peu raccourci la tête d'Andromède en l'ébauchant, mais qu'en somme elle avait les mêmes proportions que la Vénus de Médicis. Il ajouta que sa statue était aussi grande que la plus grande dame de la cour. Malgré l'affirmation de l'artiste, nous devons donner ici raison aux critiques dont sa création fut l'objet. Quant au Persée, Puget répondit que le coton qu'il a sur les joues dénote plutôt une grande jeunesse qu'un âge avancé. De toutes les œuvres de Puget, ce groupe nous semble se rapprocher le plus des travaux contemporains, de l'influence desquels son talent supérieur le détachait.

Pierre Puget n'était pas un de ces artistes à vocation pécuniaire, *a impulso artificiale*, selon l'expression d'Alfieri. Il oublie la petite querelle d'argent qu'on lui avait faite, et pardonne au roi sa lésinerie. Louis XIV voulut avoir le bas-relief d'*Alexandre et Diogène*, dont Lenôtre avait vu l'esquisse. Ce travail fut achevé en 1688. Il avait été commencé en même temps que le Milon.

Le roi de Macédoine se présente à cheval, la tête nue, la main droite ramenée vers l'épaule,

et la gauche appuyée sur la hanche; il se retourne vers Diogène, assis dans un tonneau, presque nu. Un butor, aux formes d'athlète, à tête de Dioclétien, coiffé d'une toque d'étudiant dont la plume balaie les marches d'un temple placé dans le fond, retient, à l'aide d'une chaîne, un chien qui veut s'élancer sur le cynique illustre. Quelques guerriers complètent le groupe. La tête d'Alexandre est hautaine, et nous paraît manquer de cette beauté traditionnelle accordée au jeune Macédonien, que la légende a si bien divinisé, qu'elle a donné à sa sueur le parfum de l'ambre. Diogène tend la main vers le conquérant d'un geste de Job lamentable, plutôt que de ce signe d'autorité fait pour exprimer : Écarte-toi de mon soleil. L'expression de tête du philosophe est fort belle. Il nous a semblé voir Puget lui-même chassant Louis XIV et ses courtisans qui masquaient sa gloire.

On a reproché au sculpteur les saillies de plusieurs parties de son bas-relief, entre autres celles du cheval et du chien, qui sortent pour ainsi dire du cadre. On a critiqué l'idée première de l'œuvre, conçue à la manière d'un tableau; on a comparé ce travail aux portes du baptistère de Florence, de Lorenzo Ghiberti, ces pages de bronze, tablettes d'airain arrachées à une Bible formidable; ce rapprochement est à la fois un éloge et une critique. Ghiberti, aussi bien que Puget, a entassé les événements dans son œuvre, et tous les deux ont manqué aux lois de l'art, telles que les anciens les ont posées. La frise du Parthénon est plus simple,

et l'œil y est moins frappé par des effets en ronde-bosse que dans les portes de Saint-Jean à Florence, et dans le morceau d'Alexandre et de Diogène.

La Grèce demeurera pour nous un éternel modèle, et nous poursuivons encore l'idéal auquel elle est parvenue. On peut ajouter toutefois que les tentatives sont permises, et que l'audace appartient aux artistes comme Puget. Le Beau n'a qu'une définition, mais il doit avoir plusieurs formules. Mille chemins, un seul but, a dit Victor Hugo. Tout despotisme est une entrave qu'il faut secouer, et l'esthétique n'a pas plus que le reste un privilége d'autocratie. On marche vers l'étoile, mais il n'est pas nécessaire pour cela de s'entasser dans le même sentier. Puget n'a peut-être pas fait un bas-relief en composant son *Alexandre :* qu'importe ? que la chose porte un autre nom, et qu'elle subsiste. En littérature, la tragédie est une forme autocratique dont on a prétendu que les Grecs avaient tracé les règles. Le théâtre ne s'est-il pas émancipé ? A-t-il eu tort de le faire ? et cela empêche-t-il les partisans des unités d'écrire des tragédies ?

Vers le temps où Pierre Puget allait envoyer *Alexandre et Diogène* à Versailles, la ville de Marseille voulut élever à Louis XIV une statue équestre en bronze. La cité que Puget aimait tant, et dont il sera l'éternel honneur, jeta les yeux sur lui pour exécuter ce travail monumental. Les Génois, en apprenant cette nouvelle, envoyèrent à l'artiste un magnifique cheval destiné à lui servir de modèle. Les échevins approu-

vèrent les plans et les esquisses de Puget. L'idée de cette œuvre sollicitait le grand statuaire depuis longtemps. « Quant aux autres ouvrages que je pourrais entreprendre pour contribuer à l'ornement de Versailles, dit-il dans sa correspondance, le premier serait le roi à cheval, sur trois pieds, et pour soutenir le fardeau, je pratiquerais quelques broussailles de lauriers, mêlées avec quelques épines, armures des ennemis, même quelques soldats renversés au pied de la statue du roi, qui serait grand à peu près comme le Milon. »

Cette première conception, si largement et si poétiquement expliquée, se rapporte à un *Alexandre* vainqueur, signé P. Puget, et placé au Louvre. Nous aurons occasion de revenir plus loin sur ce groupe de petite proportion.

Le lieu où devait être placée la statue colossale de Louis XIV était choisi; on était même convenu de constructions accessoires faites pour encadrer ce monument, et le soin de ces travaux était également remis à Puget. Un atelier spécial avait été bâti pour la fonte de la statue. Tout à coup un échevin s'éleva contre ce projet et y mit obstacle. Il critiqua une partie des constructions décidées; il s'opposa à leur exécution; sa maison se trouvait masquée; mille raisons vulgaires furent soulevées par ce sot important, qui avait osé demander à Puget deux statues de pot-de-vin pour sa maison de campagne. L'artiste n'était pas homme à céder. Il ne tint pas compte de cette hostilité, et attendit le vote de la municipalité. L'influence de cet édile ignoble

suffit à rompre les conventions arrêtées. Un magistrat subalterne l'emporta dans le conseil.

On retira à Puget l'autorisation du travail ; on lui rendit ses plans et ses dessins; et un vulgaire ouvrier, un sculpteur de pacotille, dont le nom obscur n'est parvenu jusqu'à nous que grâce à cette injustice, un certain J. Clérion, qui a fait quelques dieux mythologiques pour Versailles, se chargea de l'entreprise au rabais, et fut agréé. Puget était convenu d'une somme de 15,000 livres ; Clérion prit la besogne à 12,000. Des actes pareils soulèvent l'indignation. Marseille se conduisit envers son fils illustre comme l'avait fait Toulon. Puget crut sa cause assez bonne pour venir la plaider lui-même à Versailles. Il partit, et se présenta à la cour.

Sans doute, on va voir un jeune statuaire, déjà célèbre par les deux œuvres placées dans le jardin du roi. Le roi l'appelle, afin de le protéger de plus près ! L'artiste doit être heureux de cette immense faveur! Les arts sont illustrés sous ce règne ! L'œil du maître sait découvrir le talent le plus lointain ! Louis XIV n'a qu'un signe à faire et la gloire naît d'un de ses regards! Hélas! ce fut un athlète accablé qui parut aux yeux des courtisans, un vieillard abreuvé d'injustices, venant se plaindre d'un acte de mauvaise foi. C'est un prisonnier qui sort de son cachot de persécution pour s'offrir en spectacle à des indifférents noyés dans les lueurs du despotisme, comme des atômes dans un rayon de soleil. Ce sombre voyage est une des scènes les plus dramatiques auxquelles on puisse assis-

ter. C'est Hercule vivant, c'est Milon animé qui va traîner sa douleur sous les vastes allées de la splendide résidence. Il visita ce parc immense et ce palais magique. Il y vit la place où ses rêves auraient éclaté dans le marbre. Qui connaîtra jamais ce Versailles tel que le conçut Pierre Puget? Qui saura jamais le deuil profond que remporta l'illustre maître au fond de sa solitude? Nous n'osons pas cependant regretter que ce statuaire ait été méconnu. Sa vie est une leçon; et de toutes les visions que l'on nous a présentées, de toutes celles que nous nous figurons, empruntées à cette existence d'une cour resplendissante, celle que nous préférons, celle que notre esprit mélancolique conserve avec joie, ce ne sont pas les promenades des duchesses, ni les tête-à-tête d'amour, ni les ravissements des maîtresses royales, ni les triomphes des favorites, ni la Montespan remplaçant La Vallière au milieu des larmes du roi et des deux rivales, ni madame de Thianges, ni madame de Maintenon, d'abord gouvernante des enfants, puis reine à son tour, ni les gracieuses rencontres sur les vastes escaliers, ni les plumes flottantes, ni les perruques étagées, ni les fêtes illuminées, ni les rendez-vous obscurs, ni les intrigues politiques, ni les ministres entremetteurs, ni les querelles d'alcôve, ni les rêveries du poète, fût-il Molière ou Racine; non, c'est l'apparition du sculpteur marseillais, pauvre, simple, paysan du Danube, homme de génie et homme d'honneur, aussi pur et plus malheureux que Fabert; car les faveurs des rois vont toujours à ceux qui portent l'épée.

Pierre Puget fut accueilli avec empressement à Versailles ; on le combla d'éloges ; on le présenta à Louis XIV, qui lui donna une médaille d'or à effigie royale, dont le revers portait ces deux mots : *Publica felicitas*. C'est là tout ce que l'artiste obtint ; quant à la justice qu'il venait chercher à la cour, elle n'existait pas à Versailles. On n'y trouvait que des faveurs, et elles n'appartenaient pas aux natures entières et aux loyautés brusques comme celles de Puget. Que signifient cette médaille mesquine digne d'un écolier et cette devise ironique ? Voulut-on injurier ce vieillard en lui accordant la récompense d'un enfant, et en lui montrant que tout le monde était heureux, et qu'il n'avait qu'à retourner à Marseille ?

Un jour, Puget se promenait avec Mansart dans les jardins de Versailles. L'architecte voulut revenir sur le sujet de cette statue équestre dont la commande venait d'être retirée au sculpteur ; Mansart essaya de lui faire comprendre que le travail lui serait restitué, s'il consentait à le soumissionner au prix de son concurrent Clérion. Puget se révolta de voir qu'on lui offrît la préférence à ces conditions. — « Me comparer à ce Clérion ! dit-il, l'osez-vous bien ? Il n'y a que deux hommes auxquels je consente à être comparé : l'Algarde et le Bernin ! »

Une autre fois, ce fut Louvois qui donna à Puget la mesure de l'estime qu'on faisait de ses talents. Le ministre se plaignait des sommes que le sculpteur réclamait pour ses ouvrages, et à propos de l'une d'elles, Louvois ajouta sotte-

ment que c'était la solde d'un général d'armée.
— « Vous avez beaucoup d'officiers dont vous pouvez faire des généraux, répondit hardiment l'artiste indigné ; mais vous n'avez en France qu'un Puget. »

Que devenir au milieu de ces petitesses ? Créer des colosses pour immortaliser ces nains et donner à ce règne le droit d'absorber une gloire de plus ? A quoi bon ? Le sculpteur repartit pour Marseille, toujours triste, mais fier. Le prestige de la cour avait disparu à ses yeux, et le modeste vieillard se sentit réellement grand après s'être comparé avec ces grandeurs. Son génie échappait à l'influence royale et devait rester tout national. C'est une des raisons qui nous font admirer l'œuvre indépendante de Puget. Il emporta sa médaille de Louis XIV et se remit au travail, en attendant la postérité.

Nous avons rattaché un groupe appelé l'*Alexandre vainqueur* au fameux projet de statue équestre dont Clérion lui enleva la commande et dont au reste il ne profita point. Le Louis XIV de Marseille ne fut pas exécuté. C'est une statue de roi de moins. Puisque Puget ne devait pas la faire, nous sommes consolé. Les monuments de cette espèce ne manquent pas, et leur vue est souvent d'un fâcheux exemple.

Alexandre vainqueur semble une réduction en marbre de l'idée du sculpteur. Le roi de Macédoine est représenté armé, sur un cheval qui se cabre. Trois ennemis sont renversés sous lui, l'un est mort, un autre s'appuie en tombant, le troisième a le bras étendu et se cache le visage.

A terre sont des armes, pêle-mêle. On n'y voit pas ces « broussailles de lauriers, mêlées avec quelques épines » dont Puget parle avec une énergie d'expression digne de son ciseau. Alexandre nous a paru plus que jeune ; on dirait un enfant à cheval. Certains détails de cette petite statue, les extrémités surtout, sont gracieux et vrais. L'ensemble pèche par quelques désaccords de proportions. Afin d'occuper le regard et de soutenir son cheval, le sculpteur a prolongé les lignes outre mesure, les membres des vaincus sont démesurés, il y a surtout la jambe de celui qui se cache le visage qui nous paraît impossible.

Les derniers travaux de Pierre Puget furent exécutés à Marseille, où se trouve son bas-relief de *la Peste de Milan*. la dernière œuvre que l'artiste proposa à Louis XIV, avant son voyage de Versailles. Puget fut indignement marchandé. Le roi déclara ne pas pouvoir payer la somme de six mille livres, représentant deux années de travail d'un artiste qui était censé être au service de Louis XIV depuis vingt ans. *Cet ouvrier est trop cher pour moi !* trop cher ! non ! trop indépendant peut-être. Il n'obéit pas, il ne se courbe pas, il ne mendie pas. Voilà pourquoi Louis XIV le trouvait *trop cher*.

Après tout, de nos jours, Puget eût-il été mieux traité ? Si Louis XIV n'a compris ni le Milon, ni l'Hercule, il a compris Tartuffe, qui serait impossible de notre temps, et les Mansarts modernes, toute proportion gardée, ne cherchent guère à fournir aux sculpteurs vivants

l'occasion de dépenser leur audace et leur force. Il en est un que l'on rencontre, aussi dépaysé à Paris que Puget le fut à Versailles, un artiste tourmenté comme par un chef-d'œuvre, auteur de plusieurs travaux violents et discutés, et dont on peut voir à Chartres une statue, celle de Marceau, dont l'allure présente quelques aspects d'un art régénéré et palpitant.

Pierre Puget exécuta, à Marseille, dans les dernières années de sa vie, plusieurs constructions, dont quelques-unes sont restées inachevées : deux églises, celle des Capucins et celle de la Charité, furent terminées par son fils, François Puget. La Halle aux Poissons, connue aujourd'hui sous le nom de Halle Puget, fut sa dernière création importante. La ville, qui se conduisit envers lui comme s'était conduit le grand roi, a donné à la mémoire de l'artiste cette consolation de faire porter son nom à un bâtiment construit par lui. C'est la médaille de ses compatriotes, *Publica felicitas*. La cité est riche et prospère, elle est le centre d'une activité importante, et dans les chambres de Commerce, à la Bourse, dans les cercles où se réunissent les marchands millionnaires, nous supposons que, de temps en temps, quand on a bien célébré la supériorité commerciale de Marseille, on la félicite accessoirement d'avoir vu naître Pierre Puget. Que la gloire de l'illustre sculpteur rejaillisse sur cette ville, rien de plus naturel et rien de plus juste. Mais l'héritage doit être complet : ce qui est une cause d'orgueil doit être aussi une cause de honte. Du vivant de Puget, sa vraie

patrie, celle qui l'apprécia et l'aima, ce fut Gênes, de même que le duc de Mantoue fut son seul Louis XIV.

La destinée bafoua l'artiste jusqu'à sa dernière heure. Il donna presque gratuitement, aux échevins de la ville, un magnifique écusson aux armes de Marseille, supporté par des figures d'enfants. Ce fut sa dernière œuvre. Jusqu'à sa mort, il vécut retiré dans l'humble maison qu'il s'était construite. Il y avait tracé sa devise : *Nul bien sans peine*, ainsi que cette inscription douloureuse qui résume ses souffrances : *Salvator mundi, miserere nobis*. Pour la façade de cette demeure, il avait aussi sculpté un buste du Christ.

Pierre Puget mourut, vieux de jours et plein d'amertume, le 2 décembre 1694 ; il avait soixante-douze ans. Vers ce temps-là, mourait à Versailles un homme qui fut regretté, sans estime, et chez lequel, dit Saint-Simon, « le roi envoya par honneur plus que par sentiment. » Ce personnage était un maréchal de France, nommé Luxembourg. On s'occupa de cette mort à la cour ; quant à Puget, il est probable que l'on n'y savait plus même son nom. La gloire du maréchal de Luxembourg est restée au règne de Louis XIV ; celle de Pierre Puget est nationale et continue à servir d'exemple. Il ne devrait pas y avoir de comparaison à faire entre l'épée et le ciseau, entre le guerrier et l'artiste ; mais, puisque l'injustice du préjugé l'a établie, nous la maintenons, pour donner la prééminence au génie sur le hasard, à celui qui crée sur celui qui tue.

7

Devant les œuvres de Pierre Puget, on est aussi loin du moyen âge que de la Grèce. On a dit que son art n'était pas un art français; pourquoi? L'œil fixé sur Michel-Ange, qu'il rappelle sans l'avoir imité, Puget cherchait une forme nouvelle de sculpture, une réalisation plus complète du Beau qu'il comprenait. Son talent a redouté cette influence religieuse qui stérilise et vous propose un idéal orthodoxe plein d'exigence et impossible à satisfaire. La vérité est interdite au sculpteur qui voudrait se montrer rigoureusement chrétien. Le nu ne peut pas être chaste, lui diront les docteurs; la recherche de la beauté est païenne, ajouteront-ils encore. Il n'y a pas à sortir des statuettes des cathédrales ni des figures funéraires.

Puget, plein de force et d'idées, s'écarta de cette voie sans but. Il évita aussi la servile tradition de l'antiquité, qui lui présentait un danger d'un autre genre. Il ne se souciait pas d'être un Grec ressuscité, un amateur de grâces archaïques et un chercheur de formes trouvées. Il se vit placé en présence de Michel-Ange : celui-là devait être son modèle. On discute beaucoup aujourd'hui sur le vrai, l'idéal, le beau et la recherche de la vérité. C'est à qui sera réel, et, afin de se faire mieux comprendre, on a inventé le mot *réaliste*. Un mot nouveau n'est pas une chose nouvelle. « La réalité peut bien être la *matière* de l'art, a dit un penseur profond, M. Etienne Vacherot; c'est l'idéal seul qui en fait la *forme* ou l'essence. » Puget ne copia pas platement la nature. Il l'étudia, il l'aima, recher-

cha ses divers caractères et l'interpréta en la soumettant à son génie. « La nature, dit M. Charles Blanc, l'ancien directeur des Beaux-Arts sous la République, dans un article de la *Gazette des Beaux-Arts* sur les dessins de Raphaël, la nature est une enchanteresse qu'il faut aborder avec prudence et avec la résolution de rester maître de son cœur. De grands artistes, à force de l'aimer, se sont laissés entraîner, enchaîner par elle, et sont demeurés d'illustres esclaves. Les plus grands sont ceux qui l'ont dominée en l'adorant, qui n'ont approché de la Sirène qu'après avoir mis dans leurs oreilles la cire d'Ulysse. »

Pierre Puget fut un de ces audacieux dompteurs du Beau, et les souffrances qu'il a rencontrées sont celles des sérieux artistes de notre temps. D'un côté l'antiquité, de l'autre le moyen âge et Michel-Ange devant lui : avec ces données, il sut être original. La statuaire a besoin de puissance et de grâce : il fit Milon et Andromède. Indépendamment des obstacles qui se présentèrent à ses yeux, au milieu de ses études des grands modèles, il sentit en lui-même un danger nouveau, tout français, résultant des mœurs et des goûts de sa patrie. La grâce conduisait à la décadence. Le Bernin et Lebrun avaient un talent théâtral, et les sculpteurs habiles qui travaillaient à Versailles exagérant cette forme de sculpture qu'il redoutait, la grâce affectée, la mièvre imitation de la Grèce, il se contint dans le style et dans la force : il se serra contre Michel-Ange et ne sacrifia rien aux succès faciles.

La nouvelle école qui doit naître en France le choisira pour aïeul. Son génie, c'est le vrai interprété ; c'est vu, mais compris ; l'âme a complété les yeux ; c'est dégagé et indépendant ; c'est l'homme, c'est la vie, c'est l'idée : l'art de l'avenir doit partir de là.

On a placé le buste de Pierre Puget à la porte de l'Ecole des Beaux-Arts : l'image du martyr au seuil du temple. Cette tête que l'on aperçoit avant d'entrer, parle aux artistes de gloire, mais aussi de fierté et de noblesse de caractère. On reçoit un encouragement à cette vue, mais on y trouve aussi des conseils rigoureux. Il faut faire triompher son génie en faisant respecter sa dignité d'homme ! Les distinctions recherchées, les croix demandées comme une aumône, les commandes officielles quêtées avec habileté ou avec bassesse, sont loin des devoirs imposés par l'examen de la vie de Puget. Et que l'on songe que la tâche la plus difficile, la résistance la plus audacieuse, lui furent réservées ; il se tint debout en face d'un Louis XIV ! L'orgueil des artistes modernes a besoin d'un moindre effort...

VIII

Nous allons nous occuper maintenant des contemporains et des successeurs de Pierre Puget. Un abîme nous sépare du statuaire que nous venons de quitter. Nous allons entrer dans la série des favoris qui remplirent Versailles de leurs œuvres. Nous retrouverons l'artiste dans les conditions ordinaires de sa destinée, se pliant

aux exigences des temps, et faisant bon marché de son individualité. Est-ce bien là le type de l'artiste? Doit-il produire sa pensée, sans juger son époque, sans essayer de lui imprimer une impulsion, dégageant son cœur de tout principe gênant, de toute conviction embarrassante, et composant des dieux, des déesses, des tombeaux, tout ce qui concerne son état, en ne s'occupant que d'une chose, de plaire à celui qui tient la bourse? Si nous répondions affirmativement, nous ferions une injure à la classe la plus illustre de toute société, à l'élite d'une nation, quelle que soit cette nation. Accorder que l'artiste a droit au bénéfice des circonstances atténuantes, et que la règle sur laquelle on mesure sa conduite sera plus large, en raison des nécessités qui lui sont faites, ce serait lui faire un affront. Son rôle est difficile, c'est vrai; mais l'esclavage auquel il est réduit ne durera pas : on réformera les règlements qui le compriment, et cette émancipation, si longtemps attendue, dépend surtout de la patience avec laquelle il saura l'attendre et de la dignité par laquelle il la méritera.

Etienne Lehongre est un sculpteur parisien. Il naquit en 1628 et mourut en 1690. Elève de Sarrazin, il fit le pèlerinage d'Italie, étudia longtemps à Rome. En 1659 il revint à Paris, et entra à l'Académie le 30 avril 1667. On a perdu les travaux qu'il exécuta au Temple, aux Prémontrés du faubourg Saint-Germain, au Luxembourg, à Choisy pour mademoiselle de Montpensier, et dans plusieurs hôtels de Paris. Il travailla au collége Mazarin, mais il reste peu de chose de

ces œuvres. C'est à Versailles qu'on peut juger cet artiste. Le Louvre possède de lui *une colonne et deux génies funéraires*, provenant d'un tombeau que la maréchale de la Meilleraye fit élever, dans la chapelle d'Orléans de l'église des Célestins, à Louis de Cossé, duc de Brissac, et à Jean-Armand de Cossé, frère du précédent. Une inscription y rappelait la mémoire de Timoléon de Cossé, comte de Brissac, tué au siége de Mucidan, en Périgord, en 1569, dont Charles IX avait fait déposer le cœur dans la même chapelle. La colonne est en marbre blanc ; elle porte des couronnes ducales et des chiffres formés des lettres *L* et *C ;* on voit des aigles sur le chapiteau. L'un des génies tient un cœur, l'autre est pleurant ; ils s'appuient sur un écu chargé des armes de la famille.

Jacques Buirette est né à Paris, en 1630 ; il mourut en 1699. Il entra à l'Académie en 1661. Le Louvre a de cet artiste son morceau de réception, l'*Union de la peinture et de la sculpture*. Ce groupe, composé de deux jeunes filles tenant les attributs de leurs arts, fit espérer que la France compterait un grand sculpteur de plus ; mais bientôt Buirette devint aveugle. Il continua cependant à travailler, remplaçant le sens de la vue par celui du toucher. On voit à Versailles une Amazone et des groupes d'enfants, qu'il composa malgré sa cécité.

François Girardon naquit à Troyes, en Champagne, le 16 mars 1628 ; il mourut en 1715. Son père était fondeur de métaux, et le destinait à la magistrature. Le jeune clerc barbouillait de

dessins le papier de son procureur. On dut céder à sa vocation. Il fut placé chez un sculpteur en bois nommé Baudesson, étudia les travaux de Gentil de Troyes, et de Domenico de Florence dans les églises de sa ville natale, et eut le bonheur d'être présenté au chancelier Séguier. Est-ce le chancelier qui l'envoya en Italie? Est-ce plutôt la volonté de Louis XIV? Il y alla, et revint habile dans son art. L'autocrate de Versailles, Lebrun, devina chez lui un talent distingué et une nature souple, qui subirait aisément son influence. Girardon céda d'abord pour commander ensuite. Son caractère manquait de noblesse ; il écouta plus d'une fois les conseils de l'envie, et abusa de son crédit pour rabaisser Puget et le dégoûter. Girardon était de ces hommes qui vivent considérés, couverts d'honneurs et de distinctions. Leur conscience n'est pas farouche et n'exige rien d'eux; leur dignité est apprivoisée : la monarchie aime des sujets pareils. Toutefois, il suffit qu'un soupçon plane sur la mémoire de cet artiste pour que nous nous montrions sévère.

Il a exécuté pour Versailles le *Bain d'Apollon* et l'*Enlèvement de Proserpine* ; on lui doit des tombeaux, une statue équestre de Louis XIV, un buste de Boileau, qui le compara à Phidias, et d'autres travaux assez nombreux. Girardon se laissa imposer des dessins par Lebrun, et confia trop souvent à ses élèves des sculptures dont il n'avait fait que le modèle et qu'il ne retouchait pas. Il fut plus préoccupé de satisfaire à la grande quantité de commandes que son crédit et

la vogue lui valaient, que de consacrer ses forces et sa conscience à une création où il eût mis une part de son âme.

Girardon est de tous les temps, c'est l'artiste à la mode ; il saura toujours se tirer d'affaire. Aujourd'hui qu'il n'y a plus de Louis XIV, et même plus de Lebrun, Girardon travaillerait pour les commerçants qui font des garnitures de cheminée, et nous n'oserions pas l'en blâmer, car il faut vivre. « La fibre m'a manqué, dit le *neveu de Rameau ;* mais le poignet s'est dégourdi. L'archet marche et le pot bout ; si ce n'est pas de la gloire, c'est du bouillon. »

Martin Desjardins ou Van den Bogaert était Hollandais. Il naquit à Bréda en 1640, et mourut en 1694. En 1671, il entra à l'Académie. Son morceau de réception, **Hercule couronné par la Gloire**, est une flatterie au roi dont on célébra les vertus sous toutes les formes, en marbre et en prose, en bronze et en vers. Ce Desjardins amassa une grande fortune ; cela peut paraître étrange de la part d'un artiste contemporain de Puget et son inférieur. Mais la chose sera expliquée quand on saura que le Hollandais fit, à lui seul et pour sa part, trois statues de Louis XIV. Ce genre de composition se vendait bien dans ce temps-là. Desjardins fut le sculpteur à commandes ; pour lui, le beau et l'idéal étaient là. L'ordre chronologique adopté par nous réclame une place pour cet ouvrier officiel. Si la France n'avait eu que des artistes pareils, elle n'aurait pas lieu d'être fière. Il ne reste d'une grande statue équestre de Louis XIV élevée sur la place

des Victoires, payée des deniers du duc de Lafeuillade, que quelques bas-reliefs où se retrouve l'éternel sujet du *Passage du Rhin.*

Au milieu de cette école de décadence, Coysevox se distingua par la souplesse et la variété du talent. Il a fait de jolis bustes, des dryades et des nymphes, qui grelottent dans nos jardins publics, des petits dieux qui jouent de la flûte, rongés par l'humidité et noircis par les brumes. Le ciseau de ce sculpteur fut facile et charmant. Il ne songeait point à tailler le mont Athos ni à couler le Persée de Benvenuto; ses visées furent plus modestes, et il s'en trouva bien.

Charles-Antoine Coysevox, d'origine espagnole, naquit à Lyon en **1640**, et mourut à Paris en **1720**. Dans l'année **1676**, il entra à l'Académie. Sa vie fut heureuse et remplie de travaux. Sa vocation se déclara dans sa ville natale, où il fit ses premiers essais; puis il vint à Paris et s'y livra à des études sérieuses qui lui valurent cette rapidité de main par laquelle il se distingua. Il fut appelé, à l'âge de vingt-sept ans, en Alsace, par le cardinal-prince de Furstemberg, évêque de Strasbourg, qui l'employa, pendant quatre années, à la décoration de son château de Saverne. Coysevox revint à Paris en **1671**, et s'acquit en peu de temps les faveurs de Louis XIV. Le sculpteur lyonnais composa, pour Versailles, des bas-reliefs, des allégories, des statues, et donna à fondre aux fameux frères Keller la *Dordogne* et la *Garonne.*

Quand Louis XIV fut repu des splendeurs de Versailles, Coysevox fut employé à Marly. Ce

qu'il fit pour cette résidence a été en partie transporté depuis dans le jardin des Tuileries. Les deux chevaux ailés dont l'un porte Mercure et l'autre la Renommée, une Flore, une Hamadryade, un Faune jouant de la flûte, proviennent de Marly. Ces compositions, habilement faites, sont bien dans le goût décoratif exigé par l'époque au milieu de laquelle vivait ce sculpteur. On doit même dire que le talent de Coysevox fait excuser la manière de son style. Il appartient à cette classe d'artistes, très nombreux aujourd'hui, qui possèdent les secrets de l'art et disposent de toutes les ressources du métier, mais qui manquent de ce je ne sais quoi, formé de la combinaison de la force et de l'inspiration. L'idée est ingénieuse, l'exécution heureuse, et c'est tout. C'est le triomphe du procédé ; ce n'est jamais le génie, et ce n'est pas toujours le talent.

L'œuvre de Coysevox présente un intérêt particulier ; on lui doit une grande quantité de bustes qui sont aujourd'hui très précieux à titre de renseignements historiques : le buste de Mignard, très élégant ; celui de Richelieu : bouche pincée, moustache et royale militaires, rabat religieux, maigreur distinguée et hautaine ; celui de Bossuet : tête en retrait comme pour une réplique, figure plate et ferme, pleine de volonté ; celui de Charles Lebrun : très fin ; les boucles d'une perruque abondante répandues sur une tête mélancolique et intelligente. On voit ces bustes au Musée du Louvre, où se trouvent également le tombeau de Mazarin, exécuté pour le collége des

Quatre-Nations ; une statue de Marie-Adélaïde de Savoie, un buste de Coysevox fait par lui-même, un médaillon de Louis XIV, un bas-relief représentant Marie-Thérèse, et une statue en marbre de Louis XIV. Le grand roi mérite d'être étudié dans cette posture. Il est à genoux, la main sur le cœur, drapé du manteau royal, couvert de perruque et de dentelles, de fleurs de lis et d'ordres. Il a un air cafard des pieds à la tête.

De Coysevox, pour arriver aux Coustou, nous avons à mentionner quelques artistes ; Corneille Van Clève, élève de Fr. Anguier, qui fit beaucoup de travaux pour les résidences royales ; Pierre Legros, que l'on envoya en Italie pour qu'il y étudiât l'antiquité, et qui, s'y étant établi, a composé à Rome et à Turin la plus grande partie de ses œuvres ; Jacques Prou, Jean Rousselet, Philippe Bertrand, Jean Hardy, Paul-Ambroise Slodtz, qui passa dix-sept ans à Rome, le Lorrain, élève de Girardon, maître de Lemoyne et de Pigalle, et Regnauldin, qui travailla à côté de Girardon.

Nicolas Coustou naquit à Lyon en 1658, et mourut à Paris en 1733. Il fut neveu et élève de Coysevox. Il reçut les premières notions de son art auprès de son père, sculpteur sur bois, et vint à Paris, continuer ses études, dans l'atelier de son oncle. Colbert l'envoya à Rome. En 1693, il entra à l'Académie. Il avait reçu de son maître le don de la facilité, et Rome fit moins d'impression sur lui que Versailles. La main était exercée ; la besogne ne manquait pas. Il quitta tout souci de l'antiquité et accommoda ses œu-

vres à la mode du siècle où il vivait. Une *Descente de croix* est le plus grand effort tenté par cet artiste, qui mit dans cette composition un sentiment religieux enveloppé de charme. La statue de Louis XV, de Nicolas Coustou, ainsi que celle de Marie Leczinska, due au ciseau de son frère Guillaume, fut d'abord placée dans les jardins de Petit-Bourg. Le jeune roi est debout, tenant avec fierté, sur sa hanche, un sceptre déjà bien usé cependant ; il est vêtu à la romaine ; un ample manteau flotte sur ses épaules ; sa chevelure est bouclée. Il est tranquille comme un petit Jupiter ; l'aigle est à ses pieds ; il a l'épée, le sceptre, le bâton de commandement. Il est véritablement beau, ce jeune roi ! Il tient vaillamment sa jolie tête. Ah ! qu'il y a loin de cet homme à celui que vit le jeune page Théodore de Lameth, quand il entra, en 1774, dans le palais désert où venait de mourir le roi, et qu'il aperçut, après avoir traversé des salles vides, un cadavre gonflé, sur un lit abandonné, au milieu d'une puanteur horrible !

Guillaume Coustou, élève de Coysevox comme son frère Nicolas, naquit à Lyon en 1678 et mourut à Paris en 1746. Il apporta en naissant un esprit d'indépendance et un besoin de dignité qui le poussèrent tout d'abord à se révolter contre les exigences despotiques de son temps. Pensionnaire de l'école de Rome, il renonça bientôt aux bénéfices que cette situation lui assurait. Il repoussa les entraves imposées à son travail et essaya de grandir seul et libre. La misère, que le Puget avait connue à Florence, assaillit à Rome

ce nouveau lutteur. Le désespoir s'empara de lui ; il songea à s'expatrier pour toujours, et était déterminé à partir pour Constantinople, quand il rencontra un sculpteur, son compatriote, nommé Legros, alors dans toute la vogue de son talent. Legros recueillit le jeune artiste et le fit travailler à côté de lui.

Guillaume Coustou parvint à surmonter tous les obstacles et à s'imposer à ceux qui auraient voulu le vaincre. Il entra à l'Académie en 1704.

Les ouvrages de ce sculpteur conservent, moins qu'on ne pourrait s'y attendre, les traces de l'indépendance de son caractère. Il faut croire que sa force d'âme fut supérieure à son génie. Nous le voyons, vers la fin de sa vie, honoré, comblé de faveurs et marchant dans la voie tracée.

Il serait injuste cependant de confondre sa manière avec celle de son frère. Les chevaux de Marly, qui se trouvent à l'entrée de l'avenue des Champs-Elysées, sont pleins d'énergie et de hardiesse. On sent le maître qui ne s'était plié qu'à moitié et qui laisse voir une âpreté farouche. Ces chevaux célèbres furent destinés à décorer l'abreuvoir de Marly ; de là le nom qu'ils portent.

On a conservé de Guillaume Coustou quelques boutades qui peignent bien la brusquerie honnête de son caractère. Un absurde traitant lui proposa un jour de faire un magot chinois : « Je suis prêt, répondit l'artiste, à la condition que vous me servirez de modèle. » Un critique malencontreux regardant, un jour, les fameux écuyers qui maintiennent les chevaux de Marly, regretta

que les brides qui retiennent les coursiers ne fussent pas roides et tendues : « Il fallait venir plus tôt, » dit Coustou, « vous auriez vu les brides telles que vous le désirez ; mais ces chevaux-là ont la bouche si tendre que cela n'a duré qu'un clin d'œil. »

La statue de Marie Leczinska est fort belle, et le Louis XIII agenouillé, offrant à Dieu sa couronne et son sceptre, est sympathique et gracieux. Le morceau qui lui ouvrit l'Académie est d'une grande exécution. Les extrémités sont toujours coquettement faites, et la statue vous tend un pied admirablement étudié, qui semble offert pour attirer l'attention.

Guillaume Coustou eut, à l'époque de ses débuts, une ivresse d'antiquité, une passion d'idéal. Peut-être commença-t-il par un trop grand effort vers la puissance. Aux heures d'étude, il ne faut pas trop viser à l'énergique. Chanter trop haut au début, a dit un penseur, casse les cordes de la voix. Guillaume Coustou fut saisi d'un vaste amour pour la muse que Schiller a nommée « la sévère créatrice de l'ancien monde des dieux ; » elle jeta un regard sur lui. Cela suffit pour que la critique accorde un hommage particulier à cet artiste éminent. Il fit des concessions au goût de son temps, mais on croit voir son talent se cabrer sous la main de l'écuyer, comme ses ardents chevaux de Marly.

Avant d'arriver au fils de ce sculpteur, qui s'appela Guillaume Coustou comme son père, nous citerons Anselme Flamen, Augustin Cayot et François Coudray, François Dumont, auteur

d'un *Titan foudroyé* dont le bras est bien crispé; Dumont se tua en tombant de dessus son échafaud de travail ; Jacques Rousseau, Jean Thierry, L.-S. Adam, J.-J. Vinache et Fr. Ladatte. Tous ces artistes firent partie de l'Académie de peinture et de sculpture, et le musée du Louvre ne possède d'eux que leurs morceaux de réception. Nous avons visité ces travaux, le catalogue de M. Barbet de Jouy à la main, et toutes ces œuvres nous ont semblé descendre vers la décadence.

Le fils de Guillaume Coustou est loin de valoir son père et même son oncle. Il fit pour madame de Pompadour une statue d'Apollon destinée à orner le parc du château de Bellevue ; pour Frédéric de Prusse il exécuta une Vénus. Voici comment en parle Diderot : « J'avoue que la position de cette Vénus est singulière, que l'expression du désir qu'on a voulu lui donner touche à la douleur, que les muscles de ses bras sont trop articulés, que son caractère de tête n'est pas divin à beaucoup près ; que c'est plus la nature d'un jeune homme que d'une femme. Avec tout cela les côtés sont très beaux ; et si la figure se brise, et qu'on n'en trouve un jour que les jambes, on dira qu'en sculpture nos artistes ne l'ont cédé à aucun statuaire des temps passés. »

Jean-Baptiste Pigalle, né à Paris en 1714, mort en 1785, semble avoir jeté un regard désespéré vers Puget. Il se rapproche de la nature, l'imite avec entêtement et mérite le nom qu'on lui donnait à Rome, où on l'appela le mulet de la sculpture. Il alla à Rome sans avoir gagné le prix et en rapporta l'idée de son *Mercure*, qui le fit re-

cevoir à l'Académie en 1754. Ce Mercure est assis sur des nuages et attache ses talonnières. Les muscles des jambes rappellent l'auteur du Milon et de l'Hercule ; mais cette énergie, qui est surtout dans la ligne, se trouve mêlée à une gentillesse désagréable. Pigalle se présente à nous, pour attester, par un brusque cahot, la décadence bien marquée de l'art. On suivait insensiblement la disparition des grandes traditions ; on oubliait dans la grâce de certaines œuvres la vraie forme qui s'en allait ; à Pigalle, on s'arrête et l'on peut mesurer le chemin fait et celui qui reste à faire. Cet effort dénote la faiblesse de l'école. Louis XV a remplacé Louis XIV et le frère de madame de Pompadour, Abel-François Poisson, marquis de Ménars et de Marigny, est ministre de la maison du roi et a remplacé Lebrun.

Pigalle, en cherchant la grandeur, arrive à des compositions ampoulées. Dans le tombeau du maréchal de Saxe, il place, à côté de la statue du héros, un Hercule en deuil et une France en larmes, une Mort, un Amour et des trophées, sans compter des animaux renversés. Diderot appelle ce monument un des plus beaux morceaux de sculpture qu'il y ait en Europe, mais cet éloge, adressé à un contemporain, termine une lettre remplie de critiques sévères. Diderot met plus de dureté dans son opinion sur le monument exécuté à Reims, par Pigalle, en l'honneur de Louis XV : « Que signifie, dit-il, à côté de ce porte-faix étendu sur des ballots, cette femme qui conduit un lion par la crinière ? La femme et

l'animal s'en vont du côté du porte-faix endormi; et je suis sûr qu'un enfant s'écrierait : « Maman, cette femme va faire manger ce pauvre homme-là, qui dort, par sa bête. » Je ne sais si c'est son dessein, mais cela arrivera si cet homme ne s'éveille, et que cette femme fasse un pas de plus. Pigalle, mon ami, prends ton marteau, brise-moi cette association d'êtres bizarres. Tu veux faire un roi protecteur; qu'il le soit de l'Agriculture, du Commerce et de la Population. Ton porte-faix dormant sur ses ballots, voilà bien le Commerce. Abats, de l'autre côté de ton piédestal, un taureau; qu'un vigoureux habitant des champs se repose entre les cornes de l'animal, et tu auras l'Agriculture. Place entre l'un et l'autre une bonne grosse paysanne qui allaite un enfant, et je reconnaîtrai la Population. Est-ce que ce n'est pas une belle chose qu'un taureau abattu? Est-ce que ce n'est pas une belle chose qu'un paysan nu qui se repose? Est-ce que ce n'est pas une belle chose qu'une paysanne à grands traits et grandes mamelles? Est-ce que cette composition n'offrira pas à ton ciseau toutes sortes de natures? Est-ce que cela ne me touchera pas, ne m'intéressera pas plus que tes figures symboliques? Tu m'auras montré le monarque protecteur des conditions subalternes, comme il doit être; car ce sont elles qui forment le troupeau et la nation. »

Cette magnifique page de Diderot est plus actuelle aujourd'hui qu'au temps de Pigalle. L'art suivait alors la pente sur laquelle glissait la royauté, et le gouffre devait tout engloutir. Tout

était gâté. Cette page du grand philosophe est comme la branche après le déluge : nous touchons à la terre, et une voix qui a si bien parlé sera entendue.

Diderot fait un ample éloge d'Edme Bouchardon, qui était presque son compatriote. Cet artiste, né en 1698, mort en 1762, exécuta de nombreux travaux. Il étudia dix ans à Rome sans grand profit. La fontaine de la rue de Grenelle est de lui. Elle est assez belle, mais nous partageons l'avis de Diderot : « Point de belle fontaine où la distribution de l'eau ne forme pas la décoration principale. » Ce défaut ne doit pas retomber sur l'artiste. Il ne pouvait pas créer l'eau nécessaire, et Paris n'est guère plus riche aujourd'hui qu'alors. Il ne peut y avoir de vraies fontaines qu'à Rome.

Bouchardon composa une statue de Louis XV, qui n'existe plus. Il fit à Rome le tombeau de Clément XI, « qui a coûté tant de maux à la France, » dit son biographe, et exécuta un Amour pour la marquise de Pompadour. Le musée du Louvre possède de ce sculpteur un Christ portant sa croix. C'est détestable. C'est une affreuse tête de régent de séminaire, un cafard aux cheveux plaqués sur les tempes. Caractère de l'époque. Dieu maniéré, sans force, sans muscles, sans grandeur. Les Christs de pacotille que l'on confectionne aujourd'hui peuvent donner une idée d'un art pareil. L'artiste ne croit plus : il n'a ni foi, ni tradition. Il cherche un Dieu aimable, même au milieu de la douleur. Bossuet n'est plus là. Le clergé a accepté le cardinal Dubois. Cette

société n'est plus même de force à jouer avec les terreurs de la vérité, comme aux jours de ses grands prédicateurs. Tant qu'il reste une apparence de force, la voix de l'éloquence peut jeter ses avertissements et tonner. Ces déclamations prophétiques sont bien inutiles ; mais les honnêtes gens sont prévenus et peuvent attendre. Mais quand l'heure de la ruine et de l'écroulement est venue, le silence se fait. La peur cherche à se rassurer elle-même, et la destruction achève son œuvre au milieu de cette sécurité vermoulue.

Le morceau de concours de Bouchardon, l'*Amour se faisant un arc de la massue d'Hercule*, est une composition fausse. Le petit dieu ressemble à une pensionnaire de couvent qui fait une malice d'écolière perfide et émancipée.

Allegrain, Falconnet, Gillet, Pajou, ne regardent même plus derrière eux ; ils ne savent même plus la mythologie. Comme ces poëtes qui n'ont laissé que des quatrains, il reste d'eux quelques bustes. Ils composent des petites femmes nues, maniérées, gracieuses ; ils ne cherchent pas à imiter la vie, mais la chair. Leur époque les tue. La *Baigneuse* de Falconnet a une jolie tête ; elle est fine et charmante ; celle d'Allegrain est boursoufflée. Le *Pâris* de Gillet n'a pas même les mauvaises qualités de cet art de décadence ; il n'y a là ni étude, ni habileté. On voit à côté un *Berger* de Mouchy moins pitoyable, mais bien faible encore. Le *Milon de Crotone* de Falconnet est plein de petites recherches et de soins féminins ; c'est de l'art roué.

Dumont aussi a fait un *Milon de Crotone*. Le choix du sujet ne fait pas la force. Ils croyaient faire preuve d'énergie en s'attaquant au motif qui a si bien inspiré Puget. Ils n'y trouvent qu'une occasion de plus de montrer leur insuffisance.

Falconnet, auquel Diderot trouve du génie, fut instruit, écrivit sur les arts et attaqua vivement l'antiquité, dont il place les œuvres au-dessous de celles de Puget. Il passa douze années en Russie, et exécuta, pour l'impératrice Catherine II, la colossale statue équestre de Pierre le Grand, dont mademoiselle Collot, élève de Falconnet, composa la tête. « C'est qu'il a de la finesse, écrit Diderot, du goût, de l'esprit, de la délicatesse, de la gentillesse et de la grâce tout plein ; c'est qu'il est rustre et poli, affable et brusque, tendre et dur ; c'est qu'il pétrit la terre et le marbre, et qu'il lit et médite ; c'est qu'il est doux et caustique, sérieux et plaisant ; c'est qu'il est philosophe, qu'il ne croit rien, et qu'il sait bien pourquoi ; c'est qu'il est bon père, et que son fils s'est sauvé de chez lui ; c'est qu'il aimait sa maîtresse à la folie, qu'il l'a fait mourir de douleur, qu'il en est devenu triste, sombre, mélancolique, qu'il en a pensé mourir de regret, qu'il y a longtemps qu'il l'a perdue, et qu'il n'en est pas consolé. Ajoutez à cela qu'il n'y a pas d'homme plus jaloux du suffrage de ses contemporains, et plus indifférent sur celui de la postérité. Il porte cette philosophie à un point qui ne se conçoit pas, et cent fois il m'a dit qu'il ne donnerait pas un écu pour assurer une durée éternelle à la plus belle de ses statues. » Ce por-

trait est celui de tous les artistes de cette époque. Ils sentaient l'an Mil approcher, un an Mil qui arriverait à coup sûr.

Voyons maintenant un autre portrait tracé de la même main : « Pajou a écrit à sa porte, pour devise, la maxime de Petit-Jean : Sans argent, l'honneur n'est qu'une maladie. De tout ce qu'il a exposé, je n'en estime rien. J'ai suivi cette longue enfilade de bustes, cherchant toujours inutilement quelque chose à louer. Voilà ce que c'est que de courir après le lucre. Je vois sortir de la bouche de cet artiste, en légende : *De contemnenda gloria;* écrit en rouleau autour de son ébauchoir : *De pane lucrando;* et sur la frange de son habit : *Fi de la gloire, et vivent les écus!* Il n'a fait qu'une bonne chose depuis son retour de Rome. C'est un talent écrasé sous le sac d'or. Qu'il y reste. »

Cette *bonne chose* doit être le buste de M^{me} Dubarry. C'est un type de cet art que nous repoussons, mais c'est son expression parfaite. La courtisane se présente aux yeux pareille à un chef-d'œuvre de poésie licencieuse et érotique; elle est impudente et gracieuse, ronde, irritante, avec une bouche enchanteresse. Un rouleau de cheveux tombe sur une épaule vivante et y attire l'attention. Les joues sont saines. Une épaule dégagée entraîne le regard sous le pli du bras; un des seins est découvert, et la pose de la tête est provoquante et heureuse. Toute l'explication d'un règne est dans ce buste.

Jean-Antoine Houdon, né en 1741, mort en 1828, est l'auteur de la statue de Voltaire placée

au Théâtre-Français. Les œuvres de cet artiste sont d'un grand intérêt. Les bustes nombreux qu'il a laissés sont d'une belle exécution et précieux à étudier. Houdon vint à l'époque où les vastes commandes officielles touchaient à leur fin. Aussi il passa dix années à Rome et se livra à des travaux sérieux. Il y fit, à Sainte-Marie-des-Anges, une statue de saint Bruno, dont le pape Clément XIV dit : « Si la règle de son ordre ne lui prescrivait point le silence, elle parlerait. » L'artiste, revenu en France, y exposa son *Morphée*, figure que Diderot trouva bien dessinée, mais trop académique. Ce que nous empruntons à Diderot, à propos de Houdon, est tiré des Salons inédits publiés par le savant M. Walferdin, ancien représentant du peuple. Ils furent insérés dans la ***Revue de Paris*** (année 1857).

Ce *Morphée* valut à son auteur l'entrée de l'Académie. Vers cette époque, Houdon offrit au corps enseignant de son art un *écorché*, composition célèbre dont l'anatomie, puissamment étudiée, devait servir de modèle aux élèves. Houdon fut bientôt appelé en Amérique pour exécuter une statue de Washington. Franklin conduisit le sculpteur à Philadelphie, où il fut reçu dans la maison même du Libérateur. Houdon ne fut pas un homme de génie, mais un artiste de savoir et de goût. Nous lui savons gré du bonheur qui lui fut réservé de faire, pour les grandes individualités de son époque, ce que David d'Angers fit de nos jours. Houdon nous a laissé une série de portraits de personnages qu'il est permis de

regarder et dont la vue est saine. Il fut la transition entre la royauté et la société nouvelle. Il put exécuter, en **1781**, la statue de l'amiral de Tourville, qui ne vit pas la fin de la marine royale, et en **1812**, la statue du général Joubert, qui ne vit pas la fin de la République. Les bustes de Houdon forment une galerie. On y lit toute l'histoire de la Révolution sur les têtes qu'il modela d'après nature, car l'artiste connut tous ceux qu'il représenta, et fut lié d'amitié avec beaucoup d'entre eux. Nous citerons quelques-uns de ces bustes : l'impératrice Catherine II, le prince Galitzin, Diderot, Turgot, Glück, Franklin, Sophie Arnould, représentée dans le rôle d'Iphigénie, d'Alembert, Tronchin, la princesse Daschkof, Buffon, Louis XVI, le comte de Provence, le prince Henri de Prusse, J.-J. Rousseau, le bailli de Suffren, héros de l'Inde, Lafayette, Bouillé, deux héros de l'indépendance américaine, Washington, Molière, Voltaire, tous deux au foyer du Théâtre-Français, le lieutenant de police Lenoir, le musicien Sacchini, le géographe Mentelle, l'avocat Gerbier, l'abbé Aubert le fabuliste, l'abbé Barthélemy, Chénier, Lalande, Mirabeau. Houdon eut l'inappréciable bonheur de nous conserver les traits de tant de personnages, et l'activité merveilleuse de son talent est un titre de plus à la gloire, dans cette circonstance. Cet artiste mourut vieux et vénérable. Gérard peignit, d'après sa tête chauve et pleine de caractère, un des magistrats qui portent les clefs de la ville, dans le tableau de l'*Entrée de Henri IV à Paris.*

Le Buffon de Houdon est un chef-d'œuvre. Pajou en avait fait un également très beau. Le Jean-Jacques Rousseau de Houdon est un buste en bronze. Le profil est fin, les lèvres sont minces, nez busqué et pointu, bonhomie serrée, les cheveux sont retenus par un ruban. Il est représenté à la manière des philosophes de l'antiquité. Le buste de l'abbé Aubert est railleur et puissant. Les rides sont intelligentes, et la bouche de travers est ironique. Dans le Salon de 1771 (*Revue de Paris*, 1857), Diderot s'exprime, en un mot, sur son buste en terre cuite : « Très ressemblant, » s'écrie-t-il. Et quand nous en serons à Michel Vanloo, l'on verra que le philosophe était sévère à ce sujet. Voici ce que dit encore Diderot (Salon de 1781, *Revue de Paris*, 1857), à propos du *Tourville* de Houdon : « Ce n'est pas de la sculpture, c'est de la peinture ; c'est un beau Van Dyck. » Et à propos de la statue de Voltaire : « Cette figure a du caractère. On n'en trouve pas l'attitude heureuse ; c'est qu'on n'est pas assez touché de sa simplicité. On lui aimerait mieux une robe de chambre que cette volumineuse draperie ; mais aurait-elle été aussi propre à dissimuler les maigreurs d'un vieillard de quatre-vingt-quatre ans ? » Cette statue, nous l'avons dit, est placée dans le vestibule du Théâtre-Français. Celle qui se trouve à l'entrée de la bibliothèque de l'Institut est de Pigalle. Voltaire y est représenté sans draperie aucune, ce qui lui faisait dire que Pigalle l'avait habillé en singe.

Citons vite Clodion, célèbre par ses gracieuses

compositions en terre cuite ; Stouf, qui a fait une *Mort d'Abel* assez étrange. On croirait qu'il s'est servi d'un surmoulé de cadavre, tant le corps d'Abel, flétri et mort depuis longtemps, sent la réalité de la décomposition. Revenant sur nos pas, nommons Roubillac, dont on voit à l'église de Westminster, à Londres, des tombeaux exécutés à grand spectacle, et n'insistons pas sur Bosio, qui fit de l'antique à la manière de l'empire, et arrivons à Pradier, un païen, qui connaissait mal sa religion, un énergique et habile ouvrier qui dédaignait l'idéal de son art. Sa place ne sera pas grande, mais il aura marqué un temps d'arrêt dans la décadence, avant de s'être abandonné au courant lui-même. Son *Prométhée* est admirablement placé au Louvre. Il offre une recherche de vigueur et éclate à côté de la *Vierge Marie* de Bosio, de l'*Homère* de Roland, de l'*Hyacinthe* de Callemard, et de la *Corinne* de Gois. Le *Fils de Niobé*, de Pradier, montre encore de la force. Le torse est charmant. Mais, bientôt, le petit art de Canova va s'emparer de lui. Voici l'élégance et la finesse, la sculpture coquette et sensuelle, l'*Atalante* parisienne, coiffée par un coiffeur et déshabillée devant l'artiste. Cet homme a trop méprisé Michel-Ange. Il eût été choyé sous Louis XV. A notre époque, où le public ne sait pas ce qu'il aime, Pradier a joui d'une vogue passagère.

Rude avait une nature plus vigoureuse. Fils de forgeron, bien trempé, patriote, il occupa une place importante. Il laissa aux élèves qui étudièrent sous lui une impression profonde, et leur

fournit une haleine de courage dans un temps d'incertitude et de défaillance. M. Ernest Christophe, dont il nous est permis de parler, puisqu'il fut digne de signer à côté de son maître la belle statue de Godefroy Cavaignac, a reçu la secousse virile. Il travaille avec la patience de la force et la volonté d'arriver au beau. Nous attendons le nouvel art, et, pour cette raison, nous nous abstiendrons de parler des contemporains. Ils ont devant eux l'espace et l'espérance. Nous avons cité M. Christophe parce qu'il collabora à l'œuvre d'un artiste mort, et parce que nous croyons deviner en lui les généreuses aspirations qui peuvent régénérer la sculpture.

A propos de la statue du maréchal Ney, nous nous sommes montré sévère pour Rude. L'œuvre était commandée ; il fallait l'exécuter ; mais le rapprochement que nous avons fait renferme une leçon trop grande pour que nous nous soyons abstenu.

Rude a fait un très beau *Mercure*. Le patineur du ciel met ses talonnières ; le mouvement est franc et l'allure vive. Le jeune Pêcheur napolitain, que tout le monde connaît, est une œuvre gracieuse et forte, et le bas-relief du *Départ*, à l'arc de triomphe de l'Etoile, est admirable. C'est conçu par une âme de citoyen.

Rude et David d'Angers sont des initiateurs. Ils ont bégayé l'avenir. Le *Philopœmen* de David revient aux traditions de la force. Le fronton du Panthéon est national et moderne. L'idée est grande et l'exécution montre de l'audace. Au nombre des statues que David a faites sur tous

les points de la France, dont quelques-unes sont faibles, nous citerons celle d'Armand Carrel, au cimetière de Saint-Mandé. Le courageux journaliste est représenté en frac sans trop de mesquinerie. Nous retrouvons là notre vie, nos passions, et nous admirons un artiste en honorant un honnête homme. On peut regarder de pareilles statues : le sujet et l'art sont dignes l'un de l'autre. Voilà l'enseignement d'un peuple : ce n'est ni l'antiquité, ni le moyen âge : c'est l'avenir.

IX

Perfectionnement ou gradation naturelle, la peinture se dégage après l'architecture et la sculpture ; son domaine est plus étendu. La sculpture est condamnée à se tenir dans une donnée héroïque ; la peinture peut tout reproduire. La sculpture n'a qu'un mouvement ; la peinture a toute une action. Le monde lui est plus accessible, plus ouvert. Elle a la nature. Elle anime la création végétale. Elle dispose d'un sentiment plus détaillé ; elle connaît la rêverie et ses nuances ; elle a le drame et ses épisodes. Elle interprète la comédie et s'adresse plus directement au regard. Aussi faut-il une plus grande notion du beau pour admirer la sculpture. C'est un art plus inaccessible, plus difficile, plus élevé. L'antiquité a laissé aux statuaires une tradition qui est à la fois un encouragement et un fardeau. La perfection est dans le passé ; l'idéal est en Grèce. La peinture an-

cienne ne nous a transmis que des souvenirs vagues. C'est affaire aux savants de s'en occuper. Les artistes n'ont rien à étudier là où les notions sont perdues, et ce qui nous en reste n'est mentionné que dans les ouvrages de quelques écrivains.

Nous voyons cependant la peinture chrétienne imiter ce que les Romains et les Grecs lui avaient transmis de cet art. La substitution a lieu partout, en architecture comme dans le reste. La peinture du moyen âge est rare en France. On sait que les églises furent couvertes d'or et de couleurs vives. Elles furent ornées de fresques naïves. Où sont ces images colossales de saint Christophe, placées dans l'endroit le plus apparent de l'église et que cherchaient les yeux des compagnons en voyage? Et les vierges, les saints, sur fond d'or, vêtus de couleurs éclatantes, sans perspective, sans modelé, sans nuances? Et le petit pasteur qui représentait Jésus-Christ? La foi s'est assombrie; les églises joyeuses et triomphantes ont perdu leurs robes éclatantes, et le badigeon uniforme a tout remplacé. Est-ce un symbole? Est-ce un accord du temps et des idées? Les folles danses macabres ont disparu aussi. La mort s'est évanouie devant la vie. Les débris de ces peintures sont dispersés dans quelques cathédrales et occupent les archéologues. Ce qui est évident, c'est que cet art ne pouvait être qu'à l'état d'enfance. Les instruments et les procédés étaient inconnus. La science du tailleur de pierres et du sculpteur de marbre s'est transmise. Le marteau et le ciseau ont tou-

jours été les mêmes. L'idée seule a varié. La peinture du moyen âge ne connaissait ni l'emploi matériel des couleurs, ni la loi mathématique de la perspective. On attribue, à tort dit-on, la découverte de la peinture à l'huile à Van-Eyck, au xive siècle. On prétend que l'usage de l'huile fut connu quelques années plus tôt en Flandre et en France.

Si la peinture monumentale a disparu, les peintures sur bois, sur verre, sur émail et la miniature surtout ont laissé des souvenirs intéressants. Nous avons dit que notre but n'est point de donner une histoire complète de l'art; l'espace nous manquerait, quand nous aurions le mérite et l'autorité nécessaires pour aborder cette tâche. Nous passerons donc rapidement sur les œuvres curieuses renfermées dans les musées, les bibliothèques et les collections particulières. Ces restes d'un art merveilleux sont des trésors, et il nous faudrait des pages, si nous voulions énumérer les travaux de ces artistes de patience, et donner la liste de leurs noms. Dyptiques, tryptiques, vitraux, manuscrits enluminés, Heures, Bibles, Psautiers, Légendes, le détail de ces œuvres demanderait des volumes. Sans dédaigner ces témoignages d'un art supérieur, nous ne nous y arrêterons pas. Ces joies et ces triomphes de la patience ont disparu. A quoi bon enluminer les livres manuscrits? L'imprimerie a jeté sa lumière brutale et fécondante sur le monde. Il ne s'agit plus de faire un livre de messe, unique et merveilleux, pour un roi ou pour une reine; il s'agit de semer l'idée

et de répandre de toutes parts la vérité par millions d'exemplaires. La civilisation a écrasé sur sa route les fleurs artificielles dont l'éclat est perdu, mais elle a trouvé des semences plus utiles au grand nombre. Le manuscrit orné par Jean Fouquet, c'est la rose solitaire, le luxe rare ; le livre propagé par Gutenberg, c'est le blé. Passons donc à l'art vivant et civilisateur ; arrivons aux toiles qui parlent, et causons d'avenir avec les jeunes artistes de notre temps.

Nous avons parlé de Jean Cousin plus haut; nous l'avons classé parmi les sculpteurs ; sa place eût été aussi bien parmi les peintres. Ici nous rencontrons un génie étrange et universel, une personnalité glorieuse dont la vie fut une lutte, et dont la pensée s'étendait au delà de son siècle, c'est Bernard Palissy. Il naquit vers 1510, à la Chapelle-Biron, dans le Périgord. Vigoureuse nature de paysan, il travaillait à la vitrerie et peignait, pour vivre, des vitraux d'après les Italiens et les Flamands ; mais son esprit s'occupait d'architecture, de géométrie, de chimie. C'était un chercheur. Il commença par voyager. Le compagnon solitaire étudiait l'art et la terre, le côté idéal et le côté pratique des choses. La vraie instruction se fait à pied. De nos jours, cet homme fût devenu un Arago, un Humboldt. Il n'eut ni maîtres ni livres. La nature et l'expérience. Il regardait et devinait. En 1539, il revint de ses courses, s'établit à Saintes et se maria. La misère commence. Il savait le mystère *des natures*, comme il le dit lui-même; mais le secret du pain restait à trouver. Le besoin fit de lui un sublime artiste.

Un vase de terre émaillée tombe entre ses mains. C'est un procédé à trouver, c'est le salut. Il faut lire dans les œuvres de Palissy l'histoire de ces recherches; il faut suivre dans le livre de M. Alfred Dumesnil ce drame du travail, drame toujours le même et toujours nouveau. C'est notre Puget avec d'autres épisodes. Ah! si les artistes de France connaissaient bien leur tradition, comme ils seraient fiers, et combien ils se retremperaient au récit de ces luttes héroïques! De nos jours, on est fatigué pour avoir fait quelques pas; à trente ans, on est las et l'on accuse le sort, et l'on se croit autorisé aux défaillances. Qu'ils étudient la vie de ces grands hommes, que cinquante années d'effort ne fatiguaient point.

Palissy gagne son pain comme il peut pendant seize ans, et il poursuit nuit et jour ses expériences. C'est inouï, admirable, divin. Cela peut s'appeler créer. Les enfants et la femme sont là qui ne comprennent pas et attendent. Il fait quelques arpentages, apporte la subsistance et poursuit sa tâche. Dieu ne ménage pas ses préférés. Il les accable de toutes les tentations que l'on oserait quelquefois appeler des bénédictions, tant la victoire en est relevée; il leur donne l'épouse, les enfants, la misère; il les doue d'un cœur aussi grand que leur génie, et les pousse. Jusqu'à l'heure du triomphe, ce sont des fous. Faites-les juger par les heureux de notre monde et vous verrez comme ils seront traités. Mais, par un bienfait du ciel, les égoïstes de notre société ne connaissent pas même les noms de ces hommes,

et leur gloire n'est pas exposée à cette injure. Il nous appartient, à nous, d'honorer ces dieux pénates. Là est la France et l'avenir. Le reste, c'est la sottise et l'erreur. Saint livre d'or que ces biographies mélancoliques ! Ce devrait être la seule bibliothèque d'artiste, la légende dorée de l'atelier. Que ne fait-on un cours de cette vie des saints du génie !

Palissy cherche son émail avec passion, et nous peint ses souffrances : « Ma fournée me coûtait plus de six-vingts écus ; j'avais emprunté le bois, les matières des émaux ; j'avais emprunté partie de ma nourriture, en faisant cette besogne ; j'avais tenu en espérance mes créditeurs, qu'ils seraient payés de l'argent qui parviendrait des pièces de cette fournée. Plusieurs accoururent dès le matin, quand je commençais à désenfourner. Mais, en tirant ma besogne, je ne recevais que honte et confusion. Toutefois, aucuns en voulaient à vil prix ; mais parce que c'eût été un décriement et rabaissement de mon honneur, je mis en pièces entièrement le total de ladite fournée, et me couchai de mélancolie. Je n'avais plus de moyen de subvenir à ma famille : je n'avais en ma maison que reproches ; au lieu de me consoler, l'on me donnait des malédictions ; mes voisins, qui avaient entendu cette affaire, disaient que je n'étais qu'un fou, et que j'eusse eu plus de huit francs de la besogne que j'avais rompue, et étaient toutes ces nouvelles jointes à mes douleurs. » Quelles déchirantes lamentations ! Rien ne le rebute. Il épuise son corps et brave tout, infirmités, misère, rail-

leries. Il porte son espérance virilement et avec une douceur de martyr. Il y a peu de livres plus remplis de larmes et d'angoisses que ce traité de l'*Art de terre*, dans lequel Bernard Palissy raconte la formidable lutte de l'inventeur. Il devait aboutir à ce que M. Alfred Dumesnil appelle éloquemment la victoire de la vertu. Une fois la découverte faite, les protecteurs arrivent. Le connétable de Montmorency fut le premier. Il vit les travaux de Palissy, et lui fit exécuter des ouvrages pour son château d'Ecouen. Au milieu de ces occupations, l'artiste fut menacé par le Parlement de Bordeaux qui poursuivait l'*hérésie*. Palissy était réformé. La protection de Montmorency, celle du comte de Larochefoucauld, qui avait déclaré l'atelier de l'artiste lieu de franchise, rien n'y fit. On enleva Palissy la nuit, on le traîna en prison, on brisa ses œuvres. Il allait être mis au supplice, quand plusieurs hauts personnages parvinrent à l'arracher à ces haines religieuses. Montmorency obtint sa grâce de la reine-mère, et Palissy reçut le brevet d'*inventeur des rustiques figulines du roi*. Dès lors, le Parlement de Bordeaux n'avait plus d'action sur lui. La réputation du grand artiste s'établit en 1563 ; il avait cinquante-quatre ans. Il décora beaucoup de palais et de châteaux. Toutes ses *rustiques figulines* ont disparu ; c'étaient des pièces en terre cuite, recouvertes d'un émail coloré, et représentant des animaux, des personnages, des objets rustiques, et placés dans les jardins. Au château d'Ecouen, il fit une immense table ronde, de marbre noir

et blanc, avec des incrustations de coquillages. Il exécuta pour la chapelle la passion du Christ, en seize tableaux, d'après Albert Dürer. Dans une allée du parc se trouvait une grotte rustique, dont Palissy parle dans ses livres. Il fut occupé au palais des Tuileries par Catherine de Médicis. C'est dans ce château qu'il fut caché pendant les massacres de la Saint-Barthélemy.

Il est une face de ce génie merveilleux qu'il ne faut point négliger, c'est le côté chercheur et scientifique. Géologie, agriculture, chimie, médecine, botanique, Palissy étudia tout et fut supérieur en tout. Il ouvrit des conférences, afin de propager la vérité qu'il avait recueillie ; médecins, chirurgiens, personnages importants, vinrent l'entendre. Il cite, au nombre de ses élèves, Ambroise Paré. Ce Bernard Palissy avait une âme moderne ; c'était un libre esprit, un apôtre de l'expérience. « Je ne dis chose que je ne montre de quoi, » a-t-il écrit avec raison. Un pareil homme devait mourir à la Bastille. C'est un hasard s'il ne fut pas brûlé. Henri III alla le voir en prison pour obtenir de lui qu'il se convertît, sous peine de mort. « J'y suis contraint, » dit le roi. — « Je sais mourir, » répond l'artiste. Palissy en face du Valois, comme Puget en face du Bourbon. Qu'ils sont petits ces chefs d'Etat quand un véritable homme les regarde !

Palissy est vivant encore au Louvre. On y voit quelques-unes de ses admirables statuettes et des faïences magnifiques où l'artiste a su rester français en luttant avec les maîtres italiens. Ses plats animés par des créations merveilleuses, ses

poteries, où se mêlent la science et la fantaisie, montrent l'ardeur au travail et le génie puissant de ce potier sublime, qui avait en lui du Paracelse, du Flamel et du Dante. En somme, on peut dire qu'il doit la découverte qui l'a illustré à la nécessité de vivre. Il fut créateur dans la matière. Avec un morceau de pain assuré, il eût été créateur dans l'idée. Ce cri lui échappa un jour : « Que serait-ce, si je parlais des hommes? »

Ce qu'on appelle la Renaissance en France se produisit sous l'effet de l'influence italienne. Cependant il serait faux de croire que l'art national ait attendu cette impulsion. « En 1445, dit M. de La Borde, avant que le Pérugin et Léonard de Vinci ne fussent venus au monde, Jean Fouquet peignait comme l'Italie ne se doutait pas qu'on pût peindre, et Michel Colombe sculptait comme l'Italie a sculpté cinquante ans plus tard. » Il est bon que nos érudits revendiquent un peu notre gloire : nous sommes trop disposés à en faire bon marché. Nous admirons les artistes étrangers, et nous ne nous occupons des nôtres que s'il nous reste des éloges de trop. Jean Fouquet a fait des miniatures et quelques tableaux ; il fit à Rome le portrait du pape Eugène IV.

Au XV^e siècle éclata en Italie comme une symphonie de couleurs; c'est un épanouissement immortel qui demeure comme un soleil immuable sur cette chère Italie. Le Pérugin, André del Sarto, Léonard de Vinci, Ghirlandaio, Garofalo, le Corrége, Giorgione, Bellini, Fra Bartholomeo, Raphaël, Michel-Ange, Titien, rayonnent sur le monde: L'admiration confuse et unanime les vé-

nère ; les ignorants même connaissent leurs noms. Leurs œuvres sont la fête des yeux et de l'âme ; c'est le grand jubilé de l'art ; c'est le plus beau jet de flammes du feu sacré. L'ardeur devait se répandre. Tous ces maîtres laissèrent des élèves inférieurs en génie, mais dévorés du vaste amour. Les écoles commencent à se former ; les différences d'écoles sont un signe de décadence. Un élan unanime n'admet pas de distinctions ; chacun a sa place et son rôle dans l'ensemble. Chaque héros a son courage original au milieu de la mêlée ; le combat terminé, les bandes se reforment. Pendant la bataille, on n'a qu'un drapeau, et on s'appelle une armée ; la lutte terminée, chaque homme retourne à son régiment, sous son étendard particulier. Les formidables assauts livrés par la pensée groupent les soldats sous la même bannière. On ne se sépare qu'après la victoire. Dans l'ordre philosophique, cette bannière s'est appelée la Réforme, et s'appelle aujourd'hui la Raison ; dans l'ordre politique, elle s'appelle la Liberté ; dans l'art, elle s'appelle le Beau.

Chaque ville d'Italie eut son école ; l'art s'amoindrit en se divisant par l'exclusion. Ce temps fut encore brillant, et, à distance, on confond toutes ces gloires et l'on réconcilie toutes ces forces. Nous sommes dévorés aujourd'hui par cette passion de critique, et nous n'admirons qu'avec parti pris. Ici la couleur, là le dessin ; Delacroix d'un côté, Ingres de l'autre. On discute, on perd les heures, et l'on écoute les impuissants qui remuent des théories parce qu'ils

ne savent pas manier un pinceau ou une plume. Travaillons tous et cherchons. Laissons à la foule le soin de juger, et proscrivons la critique ; elle est impuissante et ne peut rien faire de bon parmi nous. Qu'elle reste en dehors. Serrons nos rangs avec enthousiasme, et que la querelleuse nous regarde passer.

Lorsque François Ier fit venir ses Italiens en France, ils crurent faire invasion chez des barbares. Le Rosso n'avait pas voulu venir seul ; il craignait de ne pas rencontrer à Paris quelqu'un qui sût nettoyer sa palette. Ils se moquèrent de notre art patient, exact ; la miniature leur fit l'effet de jeux d'enfants. Cette invasion des Italiens a été sévèrement jugée par plusieurs érudits. Notre renaissance s'accomplissait sagement et lentement, quand le Rosso et le Primatice, escortés d'une bande d'élèves, firent une révolution violente et apportèrent à un art encore dans l'enfance les défauts de la décadence italienne. Figurez-vous un écolier intelligent et studieux livré à des maîtres violents dans leur méthode, ampoulés et pédants. Ces peintres italiens furent chargés d'honneurs et d'argent. Les rois protégent mal les arts ; ils dédaignent toujours la chose importante, le goût national et le sentiment d'une époque. Ils sont pressés et prennent leurs ouvriers partout. Que leur importe le peuple de France ? Que leur fait l'artiste français ? Cette occupation italienne dura quarante ans ; l'espace de quatre règnes de rois vit deux règnes d'étrangers, le Rosso et le Primatice. La simplicité française réagit cependant ; l'Allemagne, la Flandre

et l'Italie ont essayé de nous envahir. La cour des rois protégea ces empiétements ; mais quelques artistes résistèrent au fond de plusieurs villes de France. Lyon eut un peintre nommé Corneille qui fit le portrait de Catherine de Médicis quand elle traversa cette ville, et qui ne sut peut-être pas que l'art italien trônait à Fontainebleau. Dumoutier et Janet résistèrent, et ce dernier protesta au sein de la cour même et ne tint pas compte du goût étranger. Aux deux Italiens qui avaient dirigé tous les travaux officiels succéda un Français, Toussaint Dubreuil. Imbu des doctrines de ses deux prédécesseurs, il mêla ses défauts aux leurs et n'exerça point du reste une grande influence. L'art national ne paraît pas encore. La sculpture et l'architecture tiennent l'avance, et nous avons à pénétrer très loin dans notre histoire avant de rencontrer la peinture. De rares individualités se produisent ; mais elles servent à peine de jalons ; ce ne sont pas des initiateurs. Ni portraits, ni tableaux ; ni galeries, ni collections. Nous arrivons ainsi jusqu'à Henri IV. Les Flamands vont venir en France et l'influence italienne n'a pas complétement disparu ; mais un réveil français doit donner à l'art une impulsion de vie. La querelle du Caravage, qui représentait les *naturalistes*, et du chevalier d'Arpino, qui représentait les *idéalistes*, querelle italienne, guerre intestine des successeurs d'Alexandre, gagnait la France. Dubreuil mourut et Henri IV choisit pour son peintre favori Martin Fréminet, qui depuis quinze ans travaillait en Italie, déjà célèbre, étudiant le Parmesan et Michel-

Ange, ami du chevalier d'Arpino, mais plus porté peut-être vers les tendances du Caravage, qu'il se garda bien de suivre, du reste ; son maître était Michel-Ange. Fréminet naquit en 1567 et mourut en 1619. Il fut valet de chambre du roi, et décora la chapelle de Fontainebleau. Ses travaux, interrompus par la mort de Henri IV, furent continués et achevés sous Louis XIII. Ce peintre fut l'ami de Mathurin Régnier, qui lui dédia la satire que l'édition de Viollet-le-Duc marque la douzième. En 1617, Fréminet termina son grand travail. La violente imitation de Michel-Ange révolta ; on discuta vivement l'œuvre ; l'artiste souffrit de cet insuccès et mourut deux ans après.

Un peintre, nommé Quintin Varin, allait être chargé d'immenses travaux par Marie de Médicis, quand il disparut, craignant d'être compromis dans un méchante affaire de libelle. Rubens fut appelé. Il passa en France comme un météore ; le goût français redoute l'audace. Le Flamand lui fit peur. Le peintre attendu, celui qui devait aller au sentiment sage du plus grand nombre, Simon Vouet, rapporta d'Italie une manière éclectique, sans parti pris, sans violence, une main facile, une touche élégante. C'est l'initiateur de l'art du $xvii^e$ et du $xviii^e$ siècles ; un pas de plus, nous sommes à Boucher. L'influence de Vouet fut capitale. Il eut beaucoup d'élèves, parmi lesquels on compte P. Mignard, S. Bourdon, Blanchet, Lebrun et Le Sueur. Il imita l'école italienne, comme Fénelon imita Homère quand il fit Télémaque. Vouet succéda à Fréminet dans la charge

de peintre du roi. Il eut toutes les faveurs de la cour. Il couvrit de peintures les châteaux, les palais et les hôtels. « C'est chose assez triste à dire, écrit M. Vitet, mais l'apparition du *Cid* ne produisit pas plus d'effet que les premiers tableaux de Vouet. Il fut proclamé tout d'une voix le restaurateur de la peinture, le fondateur de l'école française, et le nom lui en est resté dans les livres. »

Dans l'atelier de Simon Vouet se rencontrèrent Du Fresnoy, Pierre Mignard, Charles Lebrun, Eustache Le Sueur. Du Fresnoy visita l'Italie, revint en France, fit quelques tableaux et laissa un poème que publia son ami Mignard ; ce poème était intitulé : *De arte graphica*. Pierre Mignard fit aussi son voyage d'Italie, ainsi que Lebrun. Vouet accueillit Mignard avec empressement, ouvrit ses bras à Lebrun, et reçut sans enthousiasme Le Sueur, qui ne devait pas voir l'Italie. Il n'en vit que la galerie de tableaux rapportée par le maréchal de Créqui, et n'eut qu'une vision de la terre enchanteresse. Devant ces riches toiles, il eut un spleen du Paradis fermé. L'école française allait produire un grand peintre, qui devait se créer lui-même par le travail et la pensée.

L'art de convention, dont Lebrun tiendra bientôt la direction, le convenable, le froid, le compassé, la cérémonie et la règle, eurent trois rebelles : Poussin, Le Sueur et Claude Lorrain, la peinture philosophique, la foi naïve, la rêverie mélancolique. L'un vécut à Rome ; l'autre dans les cloîtres ; le troisième dans la nature.

Ils n'appartinrent pas à la cour, mais à la nation : ce sont des artistes et des hommes!

Eustache Le Sueur naquit en 1617 et mourut en 1655. Il était fils d'un tourneur. Les premiers travaux qu'il exécuta furent huit cartons destinés à être faits en tapisserie, que son maître Vouet lui donna à peindre. Les sujets étaient tirés d'un poème intitulé : *le Songe de Polyphile*, dont l'auteur était le dominicain Fr. Colonna. Le Sueur avait vingt ans. Deux ans lui suffirent pour achever ce long travail, qui brouilla à peu près le maître et l'élève. Vouet touchait à la disgrâce; ses succès é aient oubliés. On parla au roi, qui s'ennuyait, d'un peintre français établi à Rome et jouissant d'une grande célébrité. Le Poussin fut appelé; il résista : on l'arracha à l'Italie. Vouet se déchaîna contre le nouveau venu; Le Sueur fut le seul qui défendît le Poussin : de là sortit une amitié qui rapprocha les deux artistes. Le nouveau maître de Le Sueur nourrit son âme d'indépendance et de fierté, et lui donna des conseils utiles à son talent. Ils causèrent de l'antiquité, des grandes œuvres, des idées éternelles. Le Poussin travailla devant son jeune élève, qui se débarrassa peu à peu des liens de la fausse tradition. Le Sueur composa devant le Poussin le *Saint Paul imposant ses mains aux malades*, tableau de réception à l'Académie de Saint-Luc, sorte de corporation confuse, à laquelle allait succéder l'Académie de peinture et de sculpture, fondée par Lebrun.

La jalousie de Vouet n'était pas tombée; il voulait se venger. A l'occasion du *Miracle de*

saint François-Xavier, qui avait été exposé en face d'un tableau de Vouet, qui se trouvait écrasé par cette comparaison, le scandale éclata : la cabale vanta le tableau du peintre officiel. Poussin se défendit avec énergie, et bientôt la querelle des épigrammes s'envenima. Un architecte royal, nommé Lemercier, avait construit de lourdes corniches au Louvre; Poussin les fit abattre. Un certain Fouquières, qui faisait des paysages flamands, artiste ridicule qui peignait l'épée au côté, et que Poussin appelait dérisoirement *monsieur le baron*, ne supportait pas qu'on admirât un autre pinceau que le sien : voilà donc deux ennemis de plus, et influents tous deux! Poussin perdit son temps en mémoires, en paperasses; la netteté et la droiture de son esprit s'y épuisèrent : la médiocrité devait l'emporter. Nous retrouvons toujours la même cour et la même royauté, c'est toujours l'histoire de Puget. Le Poussin, las de ces misérables intrigues, demanda un congé, afin d'aller régler des affaires à Rome; il n'en revint pas. Richelieu et le roi moururent. Le Poussin abandonna le terrain à Vouet et à sa cabale. Il laissait aussi son jeune ami, seul, à la merci des sottises puissantes. Le Sueur se consola auprès de Philippe de Champagne, lié avec le Poussin depuis le collége de Laon, où ils avaient étudié ensemble, et avec lequel il avait travaillé à peindre des panneaux de portes au Luxembourg, sous la direction de Duchêne, peintre en titre de Marie de Médicis. Philippe de Champagne avait l'âme fière et le pinceau indépendant. Cet artiste, fidèle à la na-

ture, excellait dans le portrait. On lui doit le formidable et magnifique portrait de Richelieu en cardinal : c'est tout un règne en pied. Le peintre flamand ouvrit un refuge à Le Sueur, que Poussin n'oubliait pas. Il lui écrivait, et lui envoyait des souvenirs de Rome, des dessins d'après l'antique : admirable vie d'artistes, où l'âme et l'esprit se nourrissent à la fois! Le Sueur buvait l'Italie à petites gorgées, sous forme d'élixir pour ainsi dire. Il avait été tenté de suivre le Poussin à Rome ; un mariage le retint à Paris : il épousa la sœur d'un de ses confrères d'atelier, nommé Goulay, ou Gousse. C'est à cette époque de la vie de l'artiste que se placent des faits romanesques, repoussés par ses biographes récents, particulièrement par M. Vitet, aventures propagées par le musicien Le Sueur, qui tenait à descendre du peintre, et qui même l'avait anobli, afin de justifier sa double prétention, d'être d'illustre origine par la gloire et par la naissance. La femme de Le Sueur était pauvre, comme lui ; il fallut travailler pour vivre. Puget avait immortalisé l'art vulgaire du constructeur de navires ; Le Sueur, se soumettant à la mode du temps, qui était d'orner de vignettes certains livres de luxe, mit du génie là où les autres ne mettaient que du métier : il composa des frontispices demeurés célèbres ; ceux de la *Vie du duc de Montmorency*, de la *Doctrine des mœurs*, des *OEuvres de Tertullien*. Il composa en même temps un grand nombre de tableaux, qui sont passés en Angleterre. L'œuvre capitale de sa vie allait commencer. Le Sueur était pieux et

doux de cœur ; il connaissait le prieur des chartreux, qui venait de reconstruire l'humble cloître de son couvent ; l'artiste se chargea d'y exécuter des peintures. Le Guerchin fut plus payé pour un tableau qu'il fit à la chartreuse de Bologne, et que les moines tiennent religieusement sous une toile verte, que Le Sueur ne le fut pour l'immense labeur qu'il accomplit au couvent de Paris. Qu'importait l'argent ! L'artiste se mit à la tâche, pressé par les chartreux, aidé très accessoirement par ses deux frères et son beau-frère, et termina en trois années ces merveilleuses compositions, qui forment vingt-deux tableaux. La *Vie de saint Bruno* étonna plus qu'elle n'excita l'admiration tout d'abord. Cette simplicité, ce style chaste, cette pureté, frappèrent les regards. On n'osa se prononcer, pour ainsi dire ; on se fût récrié devant des efforts de science et des effets matériels habilement exécutés. L'expression naïve du Beau frappe le jugement d'effroi. Cette œuvre subsiste, vivante et merveilleuse, malgré les dégradations, les changements, les retouches dont elle a été victime. Tout le monde a vu cette longue suite de toiles. L'idée chrétienne semble renaître, pacifique et sereine. Après les guerres de religion qui viennent d'ensanglanter la France, l'art demande grâce. Ce ne sont pas le triomphe éclatant des peintures de Raphaël, les apothéoses séduisantes, les vierges coquettes, le catholicisme rayonnant, un peu mondain, à la forme italienne, où le pinceau dit tout avec amour, avec chaleur. Raphaël a peint la beauté de la femme sous des formes qu'il a

appelées des vierges, comme Racine développa l'étude des passions féminines sous des individualités qu'il nomma des reines. Le Sueur choisit le moine, l'ascétisme, le silence. L'artiste croyait honnêtement, simplement, avec bon sens ; il est bien Français ; pas d'exagération. Vargas et Juan de Joanes, deux peintres espagnols, se préparaient par le sacrement de l'Eucharistie à leurs travaux religieux. Juan s'étendait dans un cercueil pour méditer sur les choses immortelles. Zurbaran, c'est l'Inquisition. L'idéalisme espagnol n'a créé que Moralès et Murillo. Le Sueur appartient à la France, comme Jeanne d'Arc ; l'Espagnole, c'est sainte Thérèse. La couleur de Le Sueur est sobre, et charme par l'harmonie des monotonies ; une idée monacale et profonde s'en dégage : le premier regard est choqué ; peu à peu on entre dans ces domaines de solitude, et l'on est séduit par cet accord des tristesses. Raphaël, qui naquit et mourut le vendredi saint, a composé des Vierges qui pourraient être des déesses. Le Sueur est intimement religieux. Ce n'est pas la naïveté gauche du moyen âge, dont l'inexpérience fait presque tout le mérite : c'est savant et vrai ; c'est réel et idéal. Suprême effort de la foi chrétienne, inspiration peut-être unique qu'elle souffla au génie d'un homme. Le beau *Christ mort* de Philippe de Champagne est bien mort ; il ne doit pas ressusciter ; il ne pourrait se tenir debout. L'œuvre de Le Sueur apparaît tendre et solitaire comme une *Imitation du Christ.* C'est supérieur au dogme chrétien, sans superstition ; c'est

de la pure et sublime morale. La peinture religieuse s'est révélée et éteinte dans cet artiste ; l'orthodoxie devait écraser cette forme de l'art.

En 1648, les tableaux de Le Sueur furent achevés. On fonda, cette année-là, l'Académie de peinture et de sculpture. Le Sueur y fut admis des premiers. « La création de l'Académie, dit M. Vitet, c'était la consécration d'un moule unique où devaient aller se fondre les idées d'art sur toute la surface du royaume ; c'était un instrument puissant comme toute centralisation, mais un instrument d'uniformité et de monotonie... C'était un principe de mort pour l'art, car il ne fleurit qu'en liberté. » Le règne de Lebrun va commencer. Il revient d'Italie, fêté, choyé, heureux et jaloux de Le Sueur. Ce dernier ne jouissait d'aucune faveur ; Lebrun se voyait entouré de toutes les protections. Le Sueur accepta la lutte ; il descendit sur le terrain de son rival et le battit. Mais Lebrun était un favori de la fortune ; elle aime les audacieux et les impudents. Il nourrissait une ambition mondaine et brutale. Le Sueur, qui dépensait son âme, devait mourir. « La mort vient de m'ôter une grande épine du pied, » dit Lebrun, qui n'avait plus personne à redouter. Philippe de Champagne était vieux, sans brigue, simple et vertueux. Il eût pu l'emporter sur Lebrun peut-être. A quoi bon ? Plaire à des ministres et à des rois ? Flatter, courtiser, séduire ? Aux dépens de son talent ? Non. Il se retira à Port-Royal et conserva son pinceau honnête. Ses œuvres le défendent, et la postérité lui a donné sa place. Lebrun ré-

gna, mais ne vécut que de son temps, d'une gloire brillante, mais viagère. L'Académie, les Gobelins, les écoles, il régenta tout. Il imposa ses dessins à tous ceux qui créaient des monuments ou des statues, à ceux qui fabriquaient les meubles, à ceux qui composaient les étoffes. Ce qui fait croire à la grandeur de cet homme, c'est qu'après lui tout fut petit. Mais ces ampleurs étaient boursoufflées, cette influence fiévreuse ne devait rien laisser de vraiment beau. Ce fut le décorateur d'un règne, le créateur d'une force factice, l'image exacte de la royauté qu'il servait. Ses amplifications d'après Quinte-Curce ne sont belles qu'en tapisserie et en gravure. Les œuvres de ce peintre seraient impossibles à énumérer ; sans couleur, lourd, mou, emphatique et faux, triomphant et jaloux, despote et puéril, il était indispensable à son époque. Il a étouffé Puget et Le Sueur ; ce sont des crimes. Son règne fut un malheur. Les artistes doivent détourner la tête de ce personnage et ne pas le considérer comme l'un des leurs.

Nicolas Poussin naquit aux Andelys en 1594. Il mourut à Rome en 1665. La légende du Poussin est simple. La misère le ballotta pendant de longues années. Il vendait ses tableaux quelques écus à peine, et il lui fallut des trésors de patience pour arriver jusqu'à Rome, où s'écoula sa vie. Le seul voyage qu'il fit à Paris est connu. Il eut peu de protecteurs, qui moururent et le laissèrent indépendant. Il s'établit sur le Monte-Pincio, près de Claude Lorrain et de Salvator Rosa, et vécut libre et pauvre, loin de la cour, à

l'abri des influences d'écoles, sauvegardé par son génie et par son caractère. Il laissa dix mille écus à sa famille et sa gloire à la France. On le devine en voyant son portrait, qui rappelle Turenne, dit M. Charles Blanc. Le style exagéré et les toiles ambitieuses de Lebrun ne le préoccupèrent nullement. Il possédait la force et n'avait pas besoin d'un grand espace pour exprimer une vaste pensée. Dans son petit tableau du *Déluge*, n'a-t-il pas fait tenir toutes les terreurs de la terre et toutes les cataractes du ciel? Il se promenait seul au milieu de Rome, à travers cette campagne désolée et sublime, comprenant et s'inspirant. Il ne s'inquiéta guère des peintres italiens; il saisit les mystères de la nature. Il unissait la foi de l'artiste à la science de l'antiquaire. Il tient sous sa main la lumière et la vie. Une suprême sagesse préside à ses compositions variées à l'infini : calmes paysages, scènes religieuses, sujets antiques, bacchanales ardentes, faunes, dieux, personnages historiques, saints, l'homme et la nature, la fantaisie et le fait, la grâce et la force lui obéissent. Rien de grossier, même dans ses œuvres les plus échevelées.

Puisque nous cherchons, au milieu de ces études trop rapides, un enseignement utile et sain, n'oublions pas de remarquer que le génie du Poussin reposait sur un savoir profond. Il n'avait pas étudié des yeux seulement; il avait peuplé son esprit des fortes traditions. Il savait tous les secrets de son art d'une manière complète, l'anatomie, l'architecture, la perspective; il ne connaissait pas simplement les costumes

des peuples, il avait appris leur histoire et leurs mœurs ; il était versé dans la poésie. Aussi la pensée se dégage toujours de son œuvre. Beaucoup de peintres d'aujourd'hui dédaignent cette instruction solide, indispensable à ceux qui veulent devenir illustres. Ils apprennent leur art, arrivent à une perfection de procédés souvent gênante, et quand ils ont une toile à exécuter, se contentent de feuilleter quelques livres, quelques albums de costumes, et se mettent en hâte à la besogne, sans connaître le héros qu'ils veulent peindre, sans savoir autre chose d'une histoire que l'épisode qu'ils lui empruntent. S'ils songent à mettre une pensée dans un tableau, ils choisissent une donnée banale qu'ils étalent avec une prétention philosophique. Aussi font-ils souvent preuve d'infériorité et de faiblesse. Le but de ce petit livre est de secouer ces paresses de l'esprit : aussi nous nous attachons de préférence aux artistes qui ont été entiers par le génie, par la science et par le caractère. Ces causeries sur l'art ne sauraient être complètes. Puisque nous ne pouvons tout dire, puisque nous n'avons ni l'autorité, ni l'espace nécessaires à un long développement, nous nous attachons à n'écrire que des phrases que nous appellerons saines, sans discussions oiseuses, plein d'enthousiasme pour la dignité et la grandeur des hommes de talent et de génie qui passent sous nos yeux.

A côté du Poussin, si varié dans ses œuvres, si fécond par ses productions, si pur, si correct à la façon de Virgile, plaçons Claude Lorrain,

« qui a su par cœur les rayons du soleil, » selon l'ingénieuse expression de M. Charles Blanc. *Arcades Ambo*. Claude Lorrain vécut plus près de la nature. Il distribua l'air et les rayons dans ses compositions avec une autorité toute divine, fut aussi vrai que les paysagistes hollandais, mais plus idéal. Claude Gellée, dit le Lorrain, naquit en 1600, au château de Chamagne, sur les bords de la Moselle, près de Mirecourt. On retrouve dans les tableaux de ce maître le calme heureux des campagnes de son pays natal, les doux aspects de la Lorraine, remplis d'une rêverie souriante. Les premières années de la vie de Claude Lorrain sont encombrées de légendes, discutées et commentées par ses biographes. Orphelin, il alla auprès de son frère, qui était graveur sur bois à Fribourg en Brisgau. De là, il accompagna un marchand de dentelles à Rome, passa à Naples et revint à Rome, toujours pauvre, et travaillant toujours. A Naples, il étudia à fond la perspective et l'architecture. Le reste lui fut donné par le labeur et inspiré par le sentiment. A son retour à Rome, il fut employé chez un peintre, qui en fit non-seulement son élève, mais son manœuvre, presque son domestique. Claude Lorrain supporta patiemment ces épreuves, dont aucun historien ne nous a conservé la lamentation. Douloureuses lacunes! Quel courage puiseraient ceux qui souffrent dans le récit de semblables débuts! Ce n'était ni un pape, ni un cardinal, ni un roi. Passe et vis, si tu peux, misérable artiste. Hélas! c'est qu'il y en a qui meurent à la peine. Qui écrira ces longues lita-

nies du désespoir, afin que ceux qui cèdent sous le fardeau retrouvent de l'énergie devant ces angoisses, comme le chrétien qui pense à son Dieu quand sa croix est trop lourde ? Leurs stations sont toutes les mêmes à ces crucifiés de l'art ; et, puisque l'âme de leurs contemporains est fermée, qu'ils se nourrissent de douleurs et d'injustice et se fortifient en regardant la Voie sacrée où l'on marche au triomphe à travers des tombeaux.

Vous voyez bien ces palais au bord de la mer, ces navires tranquilles, ces gens heureux, ce soleil à l'horizon, si vrai et si bon : c'est l'hymne à Dieu d'un artiste illustre dont nous ne connaissons pas l'aurore. On essaya d'étouffer son génie sous les brumes de l'indifférence ; il n'en a pas conservé d'amertume, et ses chefs-d'œuvre font aimer le soleil à ceux-là même qui ne savent pas le voir dans la campagne. Et cette danse au bord de l'eau, ce joyeux et profond paysage, cette petite tourelle mélancolique, ces arbres aérés et frais, ces paysans et ces chèvres qui sautent, ce souvenir de Moselle qui passe ; ne croirait-on pas avoir sous les yeux l'expression de joie d'une âme toujours enchantée ? Et là-bas, auprès d'une eau calme, dans un vallon riant, avec une ville au loin sur la colline et ce pont solitaire ouvrant son arche sur les coteaux infinis, n'est-ce pas Tobie secouru par l'ange ? Le pauvre artiste désespéré eut peut-être, dans ses premiers jours, une vision pareille et vit venir à lui la muse des forts qui relève les accablés.

De Rome, Claude Lorrain revint à Nancy, où

sa vie précaire continua. Il y a partout un peintre médiocre qui épuise à son profit les forces des jeunes talents. L'artiste repartit pour Rome et fit le voyage avec un peintre nantais nommé Erard. Après une traversée dangereuse, ils arrivèrent à Rome, le jour de la Saint-Luc, le patron des peintres. On dit que cet évangéliste peignit et sculpta même des images de la Vierge ; la madone de Lorette lui est attribuée. A Rome, Claude se lia avec le Poussin, et reçut de lui des conseils utiles sur l'ordonnance de ses tableaux, sur l'interprétation de la ruine, sur l'emploi de l'architecture dans le paysage. Mais le grand maître, c'était le soleil ; le véritable atelier, c'était la nature éclairée par les vastes aurores. La gloire de Claude se leva comme un astre. Il passa de la nuit au jour en un clin d'œil. Chacun voulut avoir de ses tableaux, le cardinal Bentivoglio, le pape Urbain VIII, le roi d'Espagne. Le succès fut si grand, qu'il tenta les contrefacteurs. Claude fut obligé de composer un portefeuille, *Livre de vérité*, où il conserva une esquisse de tous ses travaux, en inscrivant au dos du dessin le nom du possesseur, et souvent le prix de vente. Ce livre incomparable appartient actuellement au duc de Devonshire. Le calme des idylles règne dans les toiles de Claude Lorrain ; il est le peintre pastoral, et Poussin le peintre héroïque : l'un fait rêver, l'autre penser. Claude Lorrain mourut en 1682, plein de jours, ayant travaillé jusqu'à la dernière heure. Il dédaignait assez les personnages qui animaient ses tableaux ; on dit même qu'il les faisait exécuter

par d'autres. « Je ne vends que mes paysages, disait-il ; je donne les figures par-dessus le marché. »

X

On raconte sur Pierre Mignard une anecdote qui mérite d'être vraie. Né à Troyes en Champagne, en 1610, d'une famille d'origine anglaise, son nom était Pierre More. Henri IV, le voyant un jour avec ses six frères, aurait dit : « Ce ne sont point là des *Mores*, ce sont des *Mignards.* » De cette rencontre, le peintre aurait conservé le nom qu'il a illustré et dont il a même fait un mot français qui sert à qualifier un genre de peinture. Cet artiste, que le hasard plaçait si jeune sous les pas d'un roi, devait être heureux. Il fut recherché, riche, anobli ; il fit expier à Lebrun ses arrogances et ses injustices en se posant comme son rival ; il eut l'amitié de Chapelle, de Scarron, de Boileau, de La Fontaine, de Racine et de Molière, qui célébra dans ses vers le dôme du Val-de-Grâce peint par son ami ; il fit les portraits de tous les personnages illustres de son temps, Louis XIV dix fois, le cardinal de Retz, Mazarin, Bossuet, Hugues de Lionne, Urbain VIII, le bailli de Valencey, le commandant Des Vieux, les cardinaux de Médicis et d'Este, le prince Pamphile, la signora Olympia, Innocent X, Alexandre VII, qu'il peignit en se tenant à genoux, la marquise de Gange, Turenne, Ninon de Lenclos, La Vallière, Fontanges, Maintenon, Marie-Thérèse, Brissac. Le père de Mignard le destinait à la médecine, tandis qu'un frère de l'artiste tra-

vaillait à a peinture. Les études de ce frère décidèrent la vocation de Pierre Mignard. Il étudia à Bourges, puis alla admirer les œuvres des Italiens à Fontainebleau. Dans ce temps-là, c'était le château de Fontainebleau qui était l'atelier; aujourd'hui, c'est la forêt. Vouet accueillit Mignard à bras ouverts et lui offrit même la main de sa fille. Mais l'Italie tentait le jeune homme. Son amitié avec Dufresnoy, plus poëte que peintre, se développa par une intimité touchante. Pauvres tous deux, ils partagèrent les joies et les soucis de leur existence. Mignard, avide de parvenir et sentant en lui-même que la puissance des génies solitaires lui manquait, ne regarda ni la nature, ni la tradition nourrissante et abstraite de l'antiquité. Il étudia les tableaux des maîtres, admira Raphaël et choisit Annibal Carrache pour son type. Il acquit les procédés de la fresque, devinant qu'il aurait de grandes pages à exécuter. Mignard était doué d'un pressentiment pratique; il avait de l'habileté et de l'esprit et recherchait les grands, qui disposaient alors de la fortune et de la gloire. Caractère aimable, intelligence éclairée, pinceau facile, il ne se fit pas scrupule d'imiter ce qu'il lui semblait bon de s'approprier, et ne s'inquiéta pas de l'originalité ni de la personnalité. Il fondait tout dans une grâce toute française et séduisait les yeux. Il semait des portraits partout, et sa popularité se propageait ainsi. Avec Dufresnoy il parcourut toute l'Italie, revint à Rome et fut appelé à Paris. Tous ses rêves étaient réalisés : il allait vivre à la cour. Ici commence sa lutte contre Lebrun. L'ambition

orgueilleuse de Mignard fut spirituelle et courageuse. Deux partis se formèrent : Mignard eut les femmes pour lui. Il écrasa son rival. Les grandes dames venaient poser chez lui. Son atelier devint un boudoir. Colbert, le protecteur de Lebrun, mourut, et Louvois favorisa Mignard, qui succéda bientôt au premier peintre du roi, mort en **1690**. Mignard termina sa longue carrière à l'âge de quatre-vingt-cinq ans. Le nombre des peintures qu'il exécuta est infini. Il se livra à tous les genres avec une dextérité merveilleuse, sans que l'on puisse dire qu'il eût un genre propre. Il décora des palais, des hôtels, des églises. Personne n'a fait plus de portraits que lui. Il mena la vie d'un courtisan et ne mérite aucun reproche, bien qu'il ne puisse être donné comme exemple. On pourrait dire de lui ce que Stendhal a dit de Rossini, qu'il avait gagné le gros lot à la loterie de ce monde. Les gens aussi heureux sont dangereux à regarder. Pour les suivre dans leur carrière, un moins favorisé, trop confiant dans la chance, se verrait obligé d'engager son honneur et sa dignité. Voilà pour le caractère. Quant au talent, celui de Mignard n'est pas à étudier. Il manque de force et n'est qu'un grand peintre de décadence.

Sébastien Bourdon naquit à Montpellier en **1616**. Pauvre, ardent, mobile d'esprit, il voyagea, se fit soldat, gagna Rome après avoir reconquis sa liberté, vécut de copies, de pastiches; revint en France, ayant été menacé à cause de sa religion (il était calviniste), parut à Paris, passa en Suède, chassé par les troubles de la Fronde, et

revint à Paris. Sa vie est une odyssée. Insouciant, indépendant, dédaigneux de la fortune, il courut le monde en bohémien, exerçant à tous les sujets son pinceau facile, un peu banal, plus vigoureux et plus puissant que celui de Mignard cependant ; et sans s'inquiéter d'appuyer sa réputation sur des protecteurs haut placés, il conquit une gloire qui n'a rien perdu de son éclat. Il toucha à tous les genres et passa à côté de la supériorité. Sa volonté ne fut point assez intense pour qu'il suivît une route choisie d'un pas ferme. Sa fantaisie l'entraînait à des confusions et à des anachronismes. Il travaillait avec fougue, et certaines sauvageries de son pinceau seraient marquées d'un cachet de génie s'il eût disposé d'une force plus réelle. Il a composé de grands et de petits tableaux, des sujets religieux et historiques, des paysages, des bambochades. L'imitation se retrouve partout ; il est rarement lui-même. Son âme fut celle d'un artiste, turbulente, orageuse, capricieuse. Il posséda peut-être toutes les facultés qui font le génie ; mais le je ne sais quoi qui relie et condense tous ces éléments lui fit défaut. Il eut trop de mémoire et n'a laissé que des œuvres fractionnées. *Disjecti membra poetæ.* C'est la statue brisée d'un athlète qui n'a pas su combattre.

Jacques Callot naquit en **1592** et mourut en **1635**. Il est originaire de Nancy, comme Grandville, mort récemment. La famille de Callot avait quelque noblesse, mais aucune fortune. Il voyagea, vit l'Italie, séjourna longtemps à Florence où il connut Galilée qui lui enseigna les mathé-

matiques et lui procura la protection des Médicis. A la mort de Cosme de Médicis, en 1621, Callot revint en France. Il n'étudia point les vastes paysages de la nature, l'antiquité, ni Raphaël, ni Michel-Ange. Il demeura dans son temps et regarda plus près de lui que les autres artistes, chercha la vie, le fourmillement des foules; il examina les gueux, les pannositeux, les bohémiens avec lesquels il avait vécu, les loques brodées de trous, les manteaux râpés aux franges de guenilles, les comédiens nomades, les estropiés, les bossus, les types grotesques, les fantaisies burlesques, les drôleries vaillantes. Scarron du crayon, sobre comme Labruyère, net comme Boileau, Français par sa méthode un peu sèche de procéder, il représente l'esprit du burin, le rire de la ligne. Moins large dans son allure que Dürer et Rembrandt; on ne rêve pas devant ses dessins. Mais comme il n'y a point d'art sans mélancolie, une sorte de tristesse philosophique est au fond. L'ensemble de son travail est une cour des miracles où errent quelques seigneurs égarés, une danse macabre de la misère, une sarabande de mendiants dans laquelle on entend des cliquetis d'os et de béquilles. Il exécuta à Florence de magnifiques estampes sur des fêtes et des cérémonies; il dessina des sujets religieux, des combats, des vues de Paris, des carrousels. Ses *Misères de la Guerre* sont une épopée sinistre; sa *Tentation de saint Antoine* est un poëme, une foire de fantômes, un sabbat de son œuvre entière. Jacques Callot fut franc, loyal et bon citoyen. Il refusa à Louis XIII, qui

prit Nancy en 1631, de graver ce siége de sa ville natale. Extravagant et ordonné, il savait régler son imagination et mettre de la correction dans la folie. « Prenez Callot, prenez Rembrandt, dit Michelet; rapprochement ridicule, direz-vous, et vous aurez raison ; c'est mettre le sable et le caillou d'un petit torrent sec en présence d'un océan. N'importe, regardez, étudiez, interrogez. Le Français, que dit-il de sa fine pointe, de son burin microscopique? Il dit ce qu'il a vu dans sa vie de bohème : la cour, les fêtes et la famine, les estropiés, les bossus et les gueux, les ruses de la misère, l'universelle hypocrisie, des engagements de soldats, des tueries et des scènes inouïes de pillage, des supplices, surtout la potence et la corde, les grâces du pendu, ce sujet éternel où ne tarit pas la gaieté française. Ah! pauvre peuple gai, que je te voudrais donc un peu de l'intérieur, du doux foyer aux chaudes lueurs que j'aperçois chez l'autre, les deux bonheurs de la Hollande, la famille, la libre pensée. »

Valentin (1600-1634), né à Coulommiers, vécut en Italie comme Callot, et comme lui se mêla au peuple et y chercha des types d'énergie. Callot y vit la comédie; Valentin, le drame, souvent exagéré. Le crayon de Callot est joyeux et railleur; le pinceau de Valentin est tragique et sombre. Sa brutalité de touche résiste à l'influence du Poussin. Les papes et les cardinaux voulurent faire travailler cet artiste indisciplinable; il préfère la taverne et y retourne dès qu'il est libre. Il fait peu de cas de l'antique et de l'académique. La vie palpitante l'appelle; le pit-

toresque le séduit. Ses haillons sont plus héroïques que ceux de Callot, et ses bandits traînent des épées qui tuent. Valentin observa et peignit son temps. Il fit, comme Mignard, une grande quantité de tableaux, tous anonymes, mais saisissants. Il nous a laissé aussi une image de son époque, prise non dans les palais, mais dans les bouges. Pas de convention à ses yeux; pas de société à part; pas de cour factice : les gens de la rue et du cabaret, la vérité prise sur le fait, la sérieuse étude des grandes misères. La vie de Valentin fut en rapport avec son talent. Son tempérament était désordonné. Il mourut d'un excès suivi d'une imprudence.

Il y eut là un bel élan et un mouvement d'art fécond. Les peintres français régnaient en Italie et presque en Europe. Oublierons-nous les Lenain dans cette énumération trop rapide ? Négligerons-nous ces artistes tout français qui n'ont vu ni Rome ni la cour, qui ont peint, non pas le misérable dépenaillé, comme fit Callot; non pas le capitan drapé dans sa gueuserie, comme fit Valentin ; mais le pauvre, l'ouvrier, l'humble artisan, le *forgeron*, la vie laborieuse et modeste ? Ce n'est ni la poésie farouche de Valentin, ni la raillerie claire et vive de Callot; c'est la simplicité, la vérité sans excès. Peinture honnête et ferme, touchante et sincère, animée de l'idéal du bon sens. Il existe au Louvre un merveilleux tableau, attribué aux frères Lenain par les uns, par d'autres à Porbus, qui est intitulé : *Procession dans l'intérieur d'une église*. Le soin et la vérité des détails y sont poussés jusqu'au génie.

M. Robert-Fleury a dû regarder souvent ces dalmatiques et ces mitres. Et le Guaspre, qui, à Rome, secourut le Poussin malade et dont le Poussin épousa la fille ? Le Guaspre a reproduit habilement des sites d'Italie, mais le sentiment fait défaut à ses œuvres. Et Jacques Stella (1596-1657), qui prit pour modèle son ami le Poussin, mais qui n'eut qu'un talent valétudinaire, comme sa santé ? Le grand reproche à lui faire, c'est qu'il plut aux jésuites, auxquels la manière du Poussin n'allait pas. « Est-ce que le Christ, disait ce dernier, a un visage de torticolis et de *père Douillet?* » Et Noël Coypel (1628-1707), dont certaines œuvres ressemblent à ces belles tragédies isolées qui paraissent manquer au répertoire des grands maîtres? Il rappelle souvent le Poussin avec bonheur. Et Antoine Coypel (1661-1722), fils de Noël, qui fréquenta Racine, La Fontaine et Boileau, et gagna dans leur société un goût littéraire qui eut de l'influence sur sa peinture? Il subit les idées de son temps, suivit la manière de Lebrun, confondit l'histoire et l'allégorie et sut bien mettre en scène de grandes pages. Sa pantomime est théâtrale ; il semble reproduire des scènes de tragédie. Et N. Nicolas Coypel (1691-1734), né d'un second mariage de Noël, qui travailla sans beaucoup de réputation, loin de l'antique, loin des maîtres, modeste et malheureux, noyé dans les allégories, sans but, sans école, habile et faiblement inspiré ? Et Charles Coypel (1694-1752), fils d'Antoine, qui fut bel-esprit, poëte, homme de cour, auteur tragique et comique, et peintre par-dessus le marché, peintre

qui voulut traiter le genre noble estimé de son temps, mais qui n'était fait que pour les tableaux gracieux et les jolies toiles? Après cette dynastie des Coypel, ne dédaignons point Jacques Blanchard (1600-1638), que d'Angeville compara à Titien, et que le marquis d'Argens lui trouva même supérieur. Il fut moins célèbre que Simon Vouet et valut mieux que lui. Laurent de la Hire (1606-1656) fut un de ces artistes qui ne sauraient vivre par eux-mêmes. Les tons de leur palette se composent comme le miel des abeilles. Ils ne copient ni n'imitent ; c'est une sorte de réminiscence qui réclame du talent, un savoir-faire qui n'est pas sans mérite et une habileté qui fait illusion. Ils ne regardent la nature et la vérité qu'accessoirement. Leur pinceau ne reproduit pas avec servilité le caractère d'un maître, mais il n'a pas la force d'accepter une manière et de s'y distinguer à côté du chef d'école.

Van der Meulen (1634-1690) fut le grand historiographe du pinceau, le peintre *par ordre* de Louis XIV. Il groupa les états-majors enrubanés avec un goût parfait, escamotant l'odieux des batailles, auxquelles les grandes dames pouvaient assister en carrosse ; la mousqueterie pétille au loin, mais là où nous sommes, il n'y a pas de danger ; tout est officiel ; la victoire est toujours gagnée et le roi toujours présent. C'est olympique et royal ; c'est Versailles au camp. Il dut arriver au peintre courtisan de faire figurer Louis XIV à des affaires où il n'avait point paru. Mais il fallait cela pour que le tableau fût admiré. Du reste, l'antiquité nous fournit des exemples

plus audacieux. On raconte que Polignote, dans son tableau de Marathon, fit assister à cette bataille Thésée, qui était l'idole d'Athènes. Van der Meulen se montre aussi exact que possible ; quand il se hasarde à peindre de simples lansquenets, il est vrai et pittoresque. Son œuvre est une étude curieuse ; on y puise des renseignements historiques pleins d'intérêt. On dit que Van der Meulen exécutait les chevaux dans les grandes compositions de Lebrun. Le Bourguignon (1621-1676) peignit aussi des batailles, mais plus turbulentes et plus enlevées. Quant à Joseph Parrocel (1648-1704), il n'eut pas le bonheur de Van der Meulen, malgré la protection de Louvois. La place officielle était prise. Il y avait un peintre d'histoire en titre. Parrocel se résigna à peindre des batailles sans histoire, ou plutôt il peignit l'envers des tableaux de Van der Meulen. Ce que l'artiste royal reléguait au fond de ses toiles devint le motif principal pour Parrocel. Il reproduisit les mêlées farouches, les épisodes inconnus qui n'avaient pas un maréchal ni un prince pour héros. Aussi, dans ses mêlées, voit-on plus de poudre et de cliquetis.

Jean Jouvenet (1644-1717) naquit à Rouen. Sa famille descendait d'un maître peintre venu d'Italie. Il est vigoureux et original, ample comme l'art normand, comme Pierre Corneille. Avec Jouvenet, le caractère académique s'élargit en liberté. C'est franc. Au milieu d'une époque où tout est tendu, exagéré et faux, il arrive, comprend Lebrun, réagit contre cette influence et déblaye la route. C'est la décadence qui va

passer, et ceux qui succéderont à Jean Jouvenet seront plus exactement classés par leurs défauts que lui ne peut l'être par ses éminentes qualités. Malheur à l'homme d'un talent supérieur, s'il est seul au milieu d'un temps où le goût général est gâté. Il n'a pas le génie qui s'impose, et la place qu'il occupe est toujours solitaire, en dehors, gênée. Il ne se rattache à aucun de ses rivaux et il est, pour ainsi dire, étouffé par cette foule qu'il n'a pas eu la force d'écraser. Jean Jouvenet possédait un sentiment profond de l'Évangile. Il avait un tempérament de peintre et une énergie qui le fit lutter contre la paralysie, au point de prendre le pinceau de la main gauche. Ses dernières œuvres sont signées ainsi : *J. J. deficiente dextra sinistra pinxit*. Son chef-d'œuvre est une *Descente de croix* qui est comparable aux magnifiques toiles que ce sujet a inspirées.

A côté de Mignard se placent deux célèbres peintres de portraits, H. Rigaud et Largillière. Hyacinthe Rigaud (1659-1743) se préoccupe de Van Dyck et se propose pour but sa gloire. Avant d'arriver à la cour, Rigaud fit des portraits dans la bourgeoisie et reproduisit les traits de tous les artistes illustres de son temps : Girardon, Coysevox, N. Coustou, Desjardins, Séb. Bourdon, Claude Hallé, La Fosse, Louis de Boullongne, Joseph Parrocel, Robert de Cotte, Mansard. Il cherchait l'allure et s'attachait trop à choisir la pose de ses modèles. Il fit les portraits de La Fontaine, de Boileau, de Santeuil. La magistrature et le clergé vinrent à lui ; Fléchier et Bossuet se virent reproduits par son pinceau. Puis vinrent le

prince de Conti et Louis XIV. De toutes les figures du grand roi, celle que fit Rigaud est la plus intéressante. C'est bien là ce vieux monarque auquel le malheur donna une sorte de vraie majesté. Rigaud avait le sentiment du genre qu'il avait choisi et subissait l'emphase de son siècle : aussi sa manière est-elle un mélange de vérité et de convention, un visage ressemblant sous une perruque. Saint-Simon raconte qu'il voulait posséder un portrait de l'abbé de Rancé, exécuté par Rigaud. Il emmena le peintre avec lui. Rigaud fut présenté comme un officier ami du duc, et, dans les quelques entrevues que Saint-Simon sut lui ménager avec l'illustre trappiste, l'artiste étudia si bien son modèle, qu'il en fit un portrait frappant de ressemblance.

On a dit, en parlant de l'époque d'art que nous traversons, que le talent se répand, que les procédés sont à la portée d'un plus grand nombre, et que la facilité d'exécution empêche le génie de se développer. Il y a longtemps qu'il en est ainsi. Nicolas de Largillière (1656-1746) eut un pinceau qui toucha à toutes les toiles, et une main qui abordait tous les sujets. Il n'a cependant laissé qu'une réputation de peintre de portraits. Il voyagea, et faillit s'établir en Angleterre ; mais les querelles religieuses l'en chassèrent. Nous avons vu beaucoup d'artistes protestants persécutés à cause de leur foi ; Largillière fut inquiété, à Londres, en qualité de catholique. Nous n'en finirons donc jamais avec ces haines odieuses et ces colères imbéciles ! Arrivé à Paris, Largillière fit le portrait de Van der Meulen, au-

quel il avait apporté des nouvelles de son frère. Lebrun vit ce portrait, et accorda sa protection au jeune artiste, qui de son côté acquit une réputation rapide, par la grâce et la finesse avec lesquelles il composait les portraits de femmes. Il avait un sentiment délicat de la beauté, qu'il savait flatter sans s'écarter de la vérité; il connaissait l'art de grouper les attributs, les accessoires, les mille détails qui sont comme les symboles d'un modèle. Il peignit, entre autres personnages, Marie L'Aubespine, femme du président Lambert, Hélène Lambert, sa fille, le cardinal de Noailles, la Duclos, J.-B. Oudry, J. Thierry, M. Colbert, archevêque de Toulouse, Jacques II et la famille royale d'Angleterre, Lebrun. Largillière fit aussi des tableaux officiels, et mêla des amours et de la mythologie à ses sujets pour les égayer. Toute cette société était bien vieille; il fallait la rajeunir par des coquetteries. Aimable et bon ami, Largillière resta lié toute sa vie avec Rigaud, son émule.

L'école française venait de faire un grand effort, se maintenant difficilement entre deux extrêmes, le style académique guindé et la grâce affectée; elle allait tomber tout à fait dans ce second genre et s'y abandonner. La royauté, après lui avoir imposé sa fausse grandeur et ses draperies officielles, allait l'entraîner avec elle dans sa ruine. Un grand art a besoin d'une grande société. Les monarques, bien qu'on en ait dit, sont de mauvais protecteurs; les cours sont de vastes boudoirs : il faut faire des dieux avec les rois et des déesses avec les courtisanes. Toutes

11

les formes de la pensée ont subi ces influences. La France n'a jamais été elle-même ; elle n'a jamais pu donner à ses artistes la liberté qu'elle n'avait pas : ils ne sont honnêtes, libres et indépendants qu'en même temps que leur pays. Ce qu'il y a de plus futile dans les mœurs, la mode, a une action très vive sur leur talent ; ils ne sont purs dans leur goût et dans leurs productions que si leur siècle leur donne l'exemple. Diderot le savait bien, lui qui se démenait comme un brave homme au milieu des créations de décadence de son époque, et qui jetait des avertissements désespérés aux peintres et aux sculpteurs ses contemporains. « Je voudrais que le remords eût son symbole, dit-il, et qu'il fût placé dans tous les ateliers ! »

Ch. de La Fosse, élève de Lebrun, ne manque ni d'élégance ni de grâce, mais il indique déjà la transition. Il exécuta d'importants travaux à Londres avec Monnoyer, qui peignit des fleurs grandes dames.

XI

La sévérité est difficile et cruelle ; la grâce et l'esprit se font tout pardonner ; le talent protége ses favoris, et, dans notre France, qui aime tant l'anecdote et les fêtes, le plaisir et l'insouciance, il nous semble bien dur de frapper l'élégance même et d'accuser un représentant direct du caractère national ; toucher à cette muse enjouée et rieuse, c'est comme si l'on battait une femme. Cependant, ayons du courage ! Nous ne faisons

pas un livre de critique ; nous suivons l'art dans ses grandes évolutions, et nous cherchons pour lui un but et une influence. Nous passons devant les tableaux de nos galeries, triste comme doit l'être tout honnête homme aujourd'hui, le cœur plein d'espérances attendues, l'esprit confiant dans un avenir de force et de grandeur, de vie et de liberté : nous regardons autour de nous, et cette orgie du xviii^e siècle nous dégoûte. En face d'une œuvre, nous nous demandons : Est-ce là un bon modèle ?... et la réponse qui se fait en nous guide notre jugement.

Louis XIV va mourir; nous touchons à la Régence. Arrive à Paris un petit garçon, fils d'un couvreur de Valenciennes : c'est Antoine Watteau (1684-1721). Il tombe chez un mauvais peintre, qui exploite les malheureux débutants, et leur fait exécuter des tableaux de pacotille dont il tient fabrique et dont il remplit les églises. Watteau fait tant de *saint Nicolas*, qu'il se sauve, et préfère la misère à cet esclavage. Il fut pauvre pendant la première partie de sa vie, maladif et triste vers la fin. Son *Pèlerinage à Cythère* le fit entrer à l'Académie en qualité de peintre des *fêtes galantes*. Ce fut là son premier succès, et de là sa vogue : vogue rapide, talent *du diable*, gloire d'ailes de papillon. Il fit oublier Gillot, et l'aimable Lancret le remplaça presque. Ce *Pèlerinage à Cythère* fait penser aux rêves utopiques, aux tendances humanitaires représentées sur la toile de nos jours. Nos peintres, au moins, lancent leurs navires mélancoliques sur la mer des découvertes; Watteau voguait vers

les îles invraisemblables, vers un pays qui n'est pas celui des féeries de Shakspeare, où respire une passion, où l'humour et la tendresse corrigent la réminiscence italienne. Watteau peignit un décor divin aux soupers de la Régence ; il mit le vice au ciel et poudra la boue. C'est charmant et sinistre ; cela sent le péché. Un retentissement de la prédiction de Cazotte se fait entendre déjà : il eut un grain de l'esprit de Watteau, cet illuminé bizarre ; il était obsédé des visions terribles de la fin de son siècle ; il voyait en noir ce que l'autre vit en rose ; car si cette féerie du peintre était un poëme, on s'y arrêterait et l'on admirerait cette grâce française unie à la science toute flamande des détails, et revêtue d'un coloris vénitien. Encore si ces jardins délicieux étaient ceux d'Armide, on se perdrait à plaisir dans ces fonds vaporeux, et l'on se bercerait au milieu de ce rêve ; mais tout cela a été vrai jusqu'à la folie. Quelle étrange destinée ! Watteau nourrit un spleen que rien ne dissipa et qui devait le tuer ; il était morne, parlait peu : sa main seule obéissait à son génie et peignait les mascarades enchanteresses que nous connaissons ! Watteau, las de Paris, se retira à Nogent-sur-Marne, maladif et sombre. Il avait vu les coulisses de l'Opéra et celles du monde ; il avait hâte de quitter avant la fin une fête qui devait se terminer par un coup de tonnerre ; il devinait que les eaux d'un déluge envahiraient ses paysages, et mettraient en fuite ses Colombines, ses faunes, ses joueurs de guitare et ses causeurs d'amour : sa dernière œuvre fut une sorte de **Malade imaginaire**, une fantai-

sie lugubre où le pauvre artiste raille la mort qui le tient déjà.

Nicolas Lancret (**1690-1743**) fut plus fade, mais plus vrai, dans un certain sens, que Watteau. Il a moins de fantaisie poétique et s'attache plus à saisir la physionomie de son temps. Watteau affectionne les personnages de la comédie italienne; Lancret peint son époque avec plus de réalité, minauderies aristocratiques, élégances maniérées. Honnête d'humeur, facile, préoccupé de la nature, cherchant des modèles partout, Lancret n'arrivait à reproduire que des types de convention. La nature n'existait plus. Plein d'imagination et de ressources du reste et très fécond. On a comparé Watteau à Hamilton; on pourrait comparer Lancret à Crébillon fils.

J.-B. Pater (**1695-1736**) naquit comme Watteau à Valenciennes. Mal accueilli par son compatriote, à Paris, Pater fit seul son éducation d'artiste et suivit le genre à la mode. Il peignit des scènes de cabaret, des comédiens de barrière, et fit des compositions remarquables d'après le *Roman comique*. Pater craignait la misère et mourut à la peine, accablé de travail. Il fut aussi, lui, nommé peintre des *fêtes galantes*, mais sa vie fut triste comme celle d'un peintre d'enseignes qui ne boit que de l'eau et passe son temps à reproduire les attributs de Bacchus.

François Lemoyne (**1688-1737**) fut un peintre de transition. Il traita de grands sujets sans supériorité. Vulgaire dans le choix de ses types d'hommes, il donne aux femmes une grâce qui

conviendrait mieux à un genre inférieur. Après quelques années de vogue, Lemoyne crut être méconnu et ne put supporter l'injustice dont il pensait être l'objet. Il se tua à la romaine, de neuf coups d'épée, à l'âge de 49 ans. Boucher va bientôt naître. Passons rapidement sur quelques artistes intermédiaires et épisodiques. Oudry (1686-1735), l'habile peintre d'animaux qui succéda à Desportes (1661-1743), qui le premier s'illustra dans ce genre; Jean Restout (1692-1768), l'un des nombreux peintres qui portèrent ce nom, élève de Jouvenet, auquel on doit de grandes pages d'un style souvent maniéré, quelquefois dur et d'une exécution facile. Jean Raoux (1677-1734), qui fit des portraits, de l'histoire et du genre, chercha une voie au milieu de la confusion des doctrines, promena son pinceau habile sur des toiles de toutes les dimensions et mérita la célébrité pour le mot qu'il répondit à quelqu'un qui lui demandait s'il était gentilhomme : « Dans ma famille, je compte trois cents ans de roture! » Pierre Subleyras (1699-1749), qui composa des tableaux délicieux empruntés aux contes de La Fontaine et des toiles de sainteté, remplies de finesse et d'élévation, entre autres le *Saint Benoît ressuscitant un enfant mort*, qui laisse à l'esprit une sensation vraiment religieuse. Qui ne se rappelle les portraits au pastel que Chardin fit de lui-même? Les vastes lunettes, le mouchoir enroulé autour de la tête, le foulard au cou et la bonne tête goguenarde? Siméon Chardin (1699-1779), fils d'un tapissier, commença par peindre des fruits, des

ustensiles, des objets de *nature morte*. Il voyait avec bon sens et exécutait avec naïveté. Il avait son art sous la main, ses modèles à sa portée, ne s'inquiéta de personne, eut à peine un maître et obéit à son esprit. Exact comme les Hollandais, il montra une finesse toute française. Quand il passa aux sujets de genre, il regarda autour de lui et représenta une société modeste, bien opposée à celle de Watteau, une société bien simple, bien réelle, bien honnête, celle dont le triomphe approchait. Son œuvre est le roman domestique; il y a loin de cette sincérité de peinture aux mélodrames de Greuze. Chardin vécut dans sa famille, comme au sein d'un de ses tableaux. « Chardin est un si vigoureux imitateur de nature, un juge si sévère de lui-même, dit Diderot dans le Salon de 1769 (*Revue de Paris*, septembre 1857), que j'ai vu de lui un tableau de *Gibier* qu'il n'a jamais achevé, parce que de petits lapins d'après lesquels il travaillait étant venus à se pourrir, il désespéra d'atteindre avec d'autres à l'harmonie dont il avait l'idée. Tous ceux qu'on lui apporta étaient ou trop bruns ou trop clairs. » Cette anecdote nous en rappelle une autre relative à M. Léon Cogniet. Il avait à peindre un soldat couvert de neige. Il attendit l'hiver et plaça son modèle à la neige. Il commença, et, le temps s'étant radouci, les beaux jours étant arrivés, il laissa son tableau en suspens jusqu'à l'année suivante.

Le souper touche à sa fin; nous sommes au dessert. Watteau, que nous avons mal accueilli, est déjà loin; voici Boucher. Fr. Boucher (1704-

1770) étudia chez Lemoyne et surtout à l'Opéra. L'Italie, qu'il eut la fantaisie de visiter, l'ennuya. Il trouvait l'antiquité absurde, Raphaël et Michel-Ange ridicules et la nature invraisemblable. Il s'installa à Paris; son atelier était un boudoir : marquises, courtisanes, actrices, figurantes, tout cela posa nu devant lui. Sa vie fut débauchée comme son talent. Il se maria cependant. Sa femme mourut jeune, lui laissant deux filles, qu'il donna à deux peintres dignes de lui. Madame de Pompadour fut la protectrice et l'amie de Boucher. Elle dessinait et gravait et aimait les arts à sa manière. La mère Poisson, habile dans une corruption qu'elle avait pratiquée longtemps, s'était appliquée à préparer sa fille au grand rôle de maîtresse royale, de Maintenon cynique; elle en avait fait *un morceau de roi*. Boucher fit plusieurs portraits de madame de Pompadour; il fut le Raphaël de cette madone : falbalas, pompons, chiffons, tout ce qui rend la nudité provoquante, plus nue, pour ainsi dire. Ce pauvre roi, il fallait bien l'amuser! On ramassait dans la ville et à la campagne de jolies filles, des enfants charmantes pour réveiller les sens de Louis XV; son imagination avait besoin d'être excitée aussi; Boucher fut l'enchanteur de ces dépravations. Seins, bouts d'ailes, lèvres, ongles, oreilles, rubans, tout est rose ; l'aspect mou et maniéré. On parle d'un boudoir célèbre que Louis XVI fit disparaître et dont les ignobles peintures sont actuellement la propriété d'un Anglais; qu'il les garde. On dit que ces compositions sont des chefs-d'œuvre. Il est à remar-

quer que plus les sujets étaient indécents, plus Boucher montrait de talent et de verve. Tout était joie et comédie dans ce temps-là ! On lisait des contes licencieux, au sein d'un libertinage spirituel. Cette société pourrie et couverte de roses se croyait bien cachée. Le peuple ne voyait rien, ne savait rien. Qui osait se plaindre ? Où étaient les vengeurs de l'innocence et de la morale ? On les croyait bien loin, et l'on s'enivrait dans une Caprée pastorale, à l'abri des regards de Paris. Pouvait-on supposer qu'un coup de tempête déchirerait le voile ? On appelait cela l'amour et la volupté ; mais la justice attendait son heure, et elle fut terrible. La Dubarry, qui protégea aussi Boucher, devait voir la fin de ce rêve mythologique et crapuleux. Il y eut une des impures de cette époque qui fut prise des nausées de la débauche et qui se vengea. Elle lava dans la tempête les remords de sa vie et noya son passé dans la grande vague. Théroigne de Méricourt s'échappa du milieu de ces idylles sensuelles et roses, et se lança à travers la mêlée, rouge et violente comme la Judith d'Allori. La courtisane se vengea du siècle qui l'avait avilie. Elle jeta aux colères de la rue son luxe et sa fortune, et traversa la Révolution, misérable et menaçante. On l'a raillée et injuriée alors, et cependant l'excès de sa rage fut en quelque sorte le rachat de sa dégradation.

Boucher mourut en peignant la toilette d'une Vénus. « Cet homme a tout, disait de lui Diderot, excepté la vérité... C'est un vice si agréable ! » Et l'ardent critique lui mettait constamment sous

les yeux la nature que Boucher ne voulait point regarder. « Et toujours du persil sur les arbres! » s'écriait l'auteur des *Salons* dans son indignation railleuse.

Carle Vanloo (1705-1765), l'artiste le plus distingué d'une nombreuse famille de peintres, occupa une grande place auprès de Boucher. La postérité les a confondus, et cependant Carle Vanloo fut considéré par ses contemporains comme un peintre sérieux, fidèle aux graves traditions, en opposition avec Boucher, qui représentait la grâce légère et la galanterie Il est un tableau de Carle dont le sujet attriste ; il figurait à l'exposition qui suivit sa mort. On y voit à quel degré de flatterie peuvent arriver les artistes qui n'ont d'autres protecteurs que des débauchés et des courtisanes. Ce tableau représente les arts suppliants s'adressant au Destin pour obtenir la conservation de madame de Pompadour. « Les *Suppliantes* de Vanloo n'obtinrent rien du Destin plus favorable à la France qu'aux Arts, dit l'honnête Diderot ; madame de Pompadour mourut au moment où on la croyait hors de péril ; eh bien ! qu'est-il resté de cette femme, qui nous a épuisés d'hommes et d'argent, laissés sans honneur et sans énergie, et qui a bouleversé le système politique de l'Europe ? Le traité de Versailles, qui durera ce qu'il pourra ; l'*Amour* de Bouchardon, qu'on admirera à jamais ; quelques pierres gravées de Gai, qui étonneront les antiquaires à venir ; un bon petit tableau de Vanloo, qu'on regardera quelquefois ; et une pincée de cendres. »

Michel Vanloo (1707-1771), neveu de Carle, fit un portrait de Diderot dont le modèle parle en ces termes : « J'aime Michel, mais j'aime encore mieux la vérité. Assez ressemblant.... mais trop jeune, tête trop petite, joli comme une femme, lorgnant, souriant, mignard, faisant le petit bec, la bouche en cœur.... et puis un luxe de vêtement à ruiner le pauvre littérateur, si le receveur de la capitation vient à l'imposer sur sa robe de chambre... On le voit de face; il a la tête nue; son toupet gris, avec sa mignardise, lui donne l'air d'une vieille coquette qui fait encore l'aimable; la position d'un secrétaire d'Etat et non d'un philosophe... Mon joli philosophe, vous me serez à jamais un témoignage précieux de l'amitié d'un artiste, excellent artiste, plus excellent homme. Mais que diront mes petits-enfants, lorsqu'ils viendront à comparer mes tristes ouvrages avec ce riant, mignon, efféminé, vieux coquet-là ? Mes enfants, je vous préviens que ce n'est pas moi. J'avais en une journée cent physionomies diverses, selon la chose dont j'étais affecté. J'étais serein, triste, rêveur, tendre, violent, passionné, enthousiaste; mais je ne fus jamais tel que vous me voyez là. J'avais un grand front, des yeux très vifs, d'assez grands traits, la tête tout à fait du caractère d'un ancien orateur, une bonhomie qui touchait de bien près à la bêtise, à la rusticité des anciens temps. Sans l'exagération de tous les traits dans la gravure qu'on a faite d'après le crayon de Greuze, je serais infiniment mieux. J'ai un masque qui trompe l'artiste, soit qu'il y ait trop de choses

fondues ensemble, soit que, les impressions de mon âme se succédant très rapidement et se peignant toutes sur mon visage, l'œil du peintre ne me retrouvant pas le même d'un instant à l'autre, sa tâche devienne beaucoup plus difficile qu'il ne la croyait. Je n'ai jamais été bien fait que par un pauvre diable appelé Garant, qui m'attrapa, comme il arrive à un sot qui dit un bon mot. Celui qui voit mon portrait par Garant me voit... J'oubliais, parmi les bons portraits de moi, le buste de mademoiselle Collot, surtout le dernier, qui appartient à M. Grimm, mon ami. Il est bien, il est très bien ; il a pris chez lui la place d'un autre que son maître, M. Falconnet, avait fait, et qui n'était pas bien. Lorsque Falconnet eut vu le buste de son élève, il prit un marteau et cassa le sien devant elle. Cela est franc et courageux. Ce buste, en tombant en morceaux sous le coup de l'artiste, mit à découvert deux belles oreilles qui s'étaient conservées entières, sous une indigne perruque, dont madame Geoffrin m'avait fait affubler après coup. »

Diderot nous conduit à Greuze. « D'abord le genre me plaît, disait l'auteur du *Père de famille;* c'est la peinture morale. Quoi donc ! le pinceau n'a-t-il pas été assez et trop longtemps consacré à la débauche et au vice ? Ne devons-nous pas être satisfaits de le voir concourir enfin, avec la poésie dramatique, à nous toucher, à nous instruire, à nous corriger et à nous inviter à la vertu? Courage, mon ami Greuze, fais de la morale en peinture, et fais-en toujours comme

cela ! Lorsque tu seras au moment de quitter la vie, il n'y aura aucune de tes compositions que tu ne puisses te rappeler avec plaisir. »

Jean-Baptiste Greuze (1724-1805) naquit à Tournus. Il n'eut pas de maître et surgit, seul, un jour, par un succès. *Un père expliquant la Bible à ses enfants* fut son premier tableau. Il fit révolution ; réaction littéraire contre la tragédie, réaction artistique contre les peintures de Boucher et des autres. Greuze a la grâce de son époque et l'emploie à des sujets honnêtes. La fillette de la fameuse *Cruche cassée* semble être passée de l'atelier de Boucher dans celui de Greuze, après avoir été grondée en route. Il est le peintre de la bourgeoisie et s'attache avant tout au sentiment. Ses petites filles mélancoliques, à l'œil noyé et virginal, pauvres abandonnées tout en larmes, ont toutes quelque chose à pleurer.

Turbavit nitidos amissus passer ocellos.

C'est l'enfant séduite, la victime des orgies arrachée à sa famille et rejetée à la rue. La sensibilité de Greuze éclate dans les petits drames qu'il a peints d'un pinceau habile et composés avec une recherche de douce philosophie. Rien ne manque à ses tableaux d'intérieur. L'action principale n'est pas troublée par les accessoires et les détails qu'il se plaît à y entasser. L'intention chez lui est toujours touchante, mais le sujet est toujours présenté d'une façon trop mélodramatique ; il y a trop de mise en scène et d'exagération dans l'émotion de ses personnages.

Greuze travailla jusqu'au dernier jour pour vivre. Le genre qu'il avait choisi ne trouva point de protecteurs à la cour. Il joua dans l'art un rôle révolutionnaire, sans s'en douter, par le contraste même de la manière dont il se fit une originalité.

Jean-Honoré Fragonard (1732-1806) eut pour maîtres Chardin et Boucher. Il vit l'Italie, qui l'effraya ; il devina quel peintre il eût été à une autre époque ; il entrevit le mirage d'une gloire dont son talent eût été digne ; puis il regarda du côté de la France, et retomba dans l'étude de la manière et de la grâce. Il s'essaya toutefois aux grands sujets, qu'il devait bientôt abandonner. La mort de Boucher décida de sa destinée d'artiste, et le succès vint à lui. Fragonard a peint des scènes d'amour aussi légères et aussi vives que celles de son maître en ce genre, mais elles sont plus sauvées, moins choquantes, plus enveloppées de poésie. Le *Verrou*, malgré l'audace du motif, se rapproche plus de la manière de Greuze que de celle de Boucher. Il y a une passion, un élan de désir dans ces compositions risquées, qui manquent à celles du grand peintre des Amours rosés. Les baisers ont une violence gracieuse qui fait pardonner quelque chose : ce n'est pas de la sensualité froide et voulue ; on sent un entraînement de jeunesse qui ne répugne pas. L'œuvre de Fragonard est immense ; il a dessiné, peint, gravé. Son talent a l'esprit et la grâce de La Fontaine. Il ne s'en tint pas aux scènes d'amour ; il composa beaucoup de sujets d'intérieur inspirés par des pensées douces et

chastes. Artiste d'une habileté supérieure et d'un talent remarquable, il manqua peut-être d'un caractère assez ferme pour s'imposer une voie et y chercher la gloire. Il se laissa aller aux divers courants de son époque et peignit dans tel ou tel genre, selon la fantaisie et la circonstance, toujours lui-même au moment du travail. Il vit la fin du siècle condamné, et l'aurore du siècle qui a plus de choses à faire encore que celui qui l'a précédé. Il naquit dans la nuit, et aperçut à peine les premières lueurs confuses qui nous promettent à nous la lumière. Il fut le Louis XVI de Boucher. Il vit David, qui fut la Révolution dans l'art, la révolution militante d'où sortira la révolution triomphante! Avant de nous arrêter à cet artiste puissant, qui fut d'abord un citoyen et un homme, et qui, troublé par la gloire de Lebrun, crut être plus grand en se choisissant un maître, nous citerons quelques peintres encore.

Latour (1704-1788) représente un côté significatif de cette époque gracieuse et légère que nous venons de traverser. La matière même qu'il employait symbolise bien la futilité de son temps, auquel le pastel convenait mieux que la peinture à l'huile. Latour eut une grande vogue, et laissa un nombre considérable de portraits. Celui de madame de Pompadour est très beau. Au milieu de tous les accessoires coquets de l'oisiveté élégante, livres, albums, fleurs, la courtisane s'étale dans une ample robe à ramages. Ch. Natoire (1700-1777) est un maniéré mythologique, historique, visant trop haut. Comme tant d'au-

tres, il eut plus d'esprit que de talent. Jean-Marc Nattier (**1685-1766**) fut à la mode parmi les jolies femmes et les marchands d'étoffes. Il rendait toutes les merveilles de la beauté et toutes les nuances des robes. Son pinceau était aussi familier avec le corsage nu qu'avec la jupe flottante. Lantara (**1745-1778**) vécut en bon vivant et en gai buveur. Son nom est plus connu que celui de beaucoup de peintres illustres. Sa popularité de cabaret s'est prolongée jusqu'à nous. En France, on aime ceux qui vivent avec insouciance, et l'hôpital est souvent le meilleur piédestal en ce pays de tendresse volage. Il errait dans les bois, admirait, étudiait, jouissant de la nature à travers l'ivresse d'un vin de barrière, et retombait dans sa mansarde heureux et cuvant des rêves d'art au milieu de sa paresse. Il allait voir les arbres à Fontainebleau et le soleil couchant sur le pont Neuf. Il appartenait à la famille des Villon, des Faret, des Saint-Amant, des Chapelle. Lantara vécut indépendant, travailla à ses heures et produisit peu. Son talent est naïf, plein de sentiment et de vérité. Sa vie est à peine connue. Il légua à la postérité quelques chefs-d'œuvre et un nom pétillant comme un refrain de vaudeville. François Casanova (**1727-1805**) appartenait à une famille d'aventuriers. Sa vie fut accidentée, brillante et somptueuse. Il peignit des batailles pour toute l'Europe. Il liquida la vieille gloire du xviii^e siècle d'un pinceau sûr, fougueux et rapide. Quelle différence, et combien peu d'années cependant, entre le *Carabinier* de Casanova et le *Cuirassier* de Géri-

cault! Le brave cavalier de Casanova s'avance sur vous avec tranquillité et tristesse ; la bataille est finie au fond ; il ne demande pas mieux que de quitter la guerre. Le *Cuirassier* de Géricault est à pied, sinistre ; derrière lui, on se bat encore ; il va falloir remonter en selle ; il regarde le ciel, et semble aussi las de tout le sang versé que son camarade. Voilà ce que nous réclamons de l'artiste : une idée dans l'œuvre.

XII

Marie-Joseph Vien (**1716-1809**) fut le Vouet de la réaction qui s'approchait. Il visita l'Italie et retrouva l'antiquité et la nature. Il se réveilla le premier de ce long rêve d'un art affadi. Ferme dans ses principes, moins énergique par le génie, il maintint contre Natoire et les autres la vérité qu'il avait reconquise. Il n'eut pas la force de l'imposer, mais il ne permit pas qu'on la méconnût. Il ne sacrifia plus aux faux dieux, et attendit, devant le feu sacré qu'il avait rallumé, le prêtre qui devait promener la torche et relever les autels abattus. Il mourut très âgé et son corps reçut les honneurs du Panthéon. Il faut dire qu'il était sénateur, et c'est en cette qualité surtout qu'on l'exposa dans le vestibule de l'immortalité. Il est un peu inopportun peut-être de revenir sur cette grande idée d'un Panthéon consacré aux gloires nationales. Cependant cette conception, avortée en France, a été mise à exécution à Londres, et Westminster, bien qu'il y ait de la confusion dans ce temple

des grands hommes, est un des monuments les plus intéressants, les plus instructifs à visiter. L'œuvre de Soufflot attend ce perfectionnement qui sera la vie pour elle. David d'Angers a déjà mis la flamme au frontispice. Autour de ces hautes murailles vides, on placerait les statues des grands arts, qui seraient là comme les génies gardiens du temple. Sous le péristyle se dresseraient les images des penseurs puissants, des initiateurs féconds, et les voûtes nues abriteraient les illustrations de la France. Sur le socle de la statue on mettrait le nom de l'élu et son histoire en quelques lignes. Ce seraient des Champs-Elyséens remplis d'ombres de marbre. Là, point de lâche, point de traître, point de parjure ! Les soldats y seraient en petit nombre ; il ne suffit pas d'être courageux par l'épée ; il faut défendre un noble principe ou une idée pure. Pas de rois : ceux-là sont assez connus et ont eu assez de tombes et de statues. Ce serait une immense réhabilitation et un enseignement populaire. Il ne s'agirait plus de mettre au fond de ces souterrains sonores quelques boîtes de pierre contenant les dépouilles de quelques sénateurs inconnus auprès de Voltaire et de Rousseau. Paris conserverait les restes de ceux dont la mémoire est immortelle. Les caveaux du Panthéon recevraient les dépouilles de ceux dont on pourrait recueillir les cendres, et l'on n'aurait plus qu'à distribuer du marbre aux artistes. Sur les dalles du monument se grouperaient les statues de ceux dont les reliques sont lointaines. Ils auraient à Paris le cénotaphe que

Dante a dans l'église de Santa-Croce, à Florence. Cela n'empêcherait pas que la France fût couverte d'hommages, de statues et de bustes, aux lieux intimes et particuliers qui rappellent les épisodes charmants ou douloureux, glorieux ou calmes, d'une existence vénérée. A Paris, ce culte des grands hommes serait, pour ainsi dire, résumé. Les épisodes de notre vie sont épars en ce monde ; nos tristesses et nos joies sont répandues sur la terre, mais notre cœur en conserve un souvenir toujours présent. Paris serait le cœur de nos gloires. Un temps viendra où nous aurons secoué les engouements et purifié les enthousiasmes. Alors le premier citoyen qui passera connaîtra la légende de ces statues qu'on mettra sous ses yeux, et l'admiration ne pourra plus être imposée aux foules.

Dans ce Panthéon de l'avenir, David ne devra point entrer. La Restauration refusa de laisser pénétrer en France le corps de l'illustre peintre mort en Belgique. Ce fut une rancune politique. Si nous interdisons le temple de l'immortalité à cette ombre, c'est par un sentiment de justice. David préféra la gloire à la liberté, et, malgré les repentirs qui ont dû désoler son âme, malgré son génie plein d'autorité et de force, malgré les œuvres puissantes qu'il a laissées, il n'y a pas de pardon possible. L'honneur qu'on rend aux morts ne serait qu'un culte stérile, s'il ne servait pas d'exemple aux vivants.

Louis David (**1748-1825**) avait traversé l'atelier de Boucher qui lui apprenait à *casser les jambes.* Aussi, malgré la violence de la réaction

qu'il opéra, David conserva de ses premières études une certaine élégance recherchée qui s'allie mal quelquefois à l'effet académique tenté par lui. On voit que les grâces de son époque voulurent le séduire et tentèrent de se déguiser en Sabines pour empêcher l'artiste d'accomplir sa tâche et de chasser ces nudités roses. L'art de David apparut au milieu de cette orgie, comme un fantôme aux lignes sculpturales. Boucher, il faut le reconnaître, comprit que David était un oiseau de grand vol et qu'il s'élèverait mal au milieu de ses colombes. Il envoya le jeune homme à Vien. David fut pauvre. La misère est le premier sacrement des artistes. La Guimard lui vint en aide; puis les épreuves recommencèrent; David voulut se laisser mourir de faim, dans une chambre, au Louvre, où Sedaine l'avait recueilli. Il fut sauvé, encouragé. Natoire mourut; Vien lui succéda comme directeur de l'Académie de Rome, et l'élève suivit le maître. Il y a des malheurs mornes dont on ne se relève pas, des chutes à plat où rien ne rebondit, des mauvaises chances froides et désespérées; l'artiste, né sous l'étoile qui préside à ces infortunes, est à jamais perdu. Il y a eu lutte de fées à sa naissance et l'ironie est sa marraine. Il est d'autre part une sorte de rigueur de la destinée qui terrasse pour fortifier, qui piétine une âme pour la pousser à la rébellion, qui vous bat en vous criant : Défends-toi ! qui vous arrête en vous disant : Marche donc ! et qui ne vous fait traverser la pauvreté qu'afin de vous laisser le droit plus tard d'ajouter le fleuron de fer à la couronne.

Les malheurs de David furent de cette sorte ; il subit les épreuves d'élite. En Italie, David se trouva dans sa patrie. Il en revint maître de la révolution qu'il devait opérer. Son *Bélisaire* eut un grand succès. Louis XVI nomma l'artiste son peintre et lui commanda le *Serment des Horaces.* La foule, animée d'une ardeur nouvelle dont elle ne comprenait pas la portée, adopta cette œuvre et la couvrit d'acclamations. David était noble et fier, chef d'école, hautain dans la défense des principes, savant dans son art, versé dans la connaissance de l'antiquité, la mémoire remplie de Plutarque. Il donna une secousse aux mœurs et aux coutumes. Vêtements, mobiliers, tout se mit à la mode romaine. La tragédie reprit la tradition du costume. Ce fut un changement de décor ; la pièce elle-même allait bientôt changer. Madame de Noailles voulut avoir un Christ de la main de David. Il répondit à ses instances par une plaisanterie improvisée sur la toile. Son Christ à lui c'était Socrate. L'Evangile ne lui disait rien. Son caractère ferme, sans rêverie, un peu tendu, un peu factice, appartenait à l'époque qu'il allait traverser. *Brutus* fut exposé en 1789. Ce tableau avait été commandé par le roi ; puis vint l'esquisse du *Serment du Jeu de Paume*, œuvre toute républicaine et animée des passions fraternelles. Le rôle politique que David accepta quand il entra à la Convention, lui permit de remuer tout ce qui concernait les arts. Il fut ordonnateur de fêtes et de cérémonies un peu ampoulées, mais nouvelles et grandioses. Il chercha à reproduire le spectacle des pompes

antiques. Il exécuta, pendant cette époque ardente, les *Derniers moments de Lepelletier* et la *Mort de Marat*, son chef-d'œuvre. Après la mort de Robespierre, David renia ses amitiés devant le danger et subit deux emprisonnements. C'est alors qu'il conçut et exécuta son tableau des *Sabines*, page académique, pleine d'anachronismes musculaires, mais forte au milieu de sa froideur apparente. David aimait trop la pompe puérile, il devait se passionner pour les uniformes, et nous voyons le bouillant conventionnel peignant de son pinceau correct et habile le *Couronnement* et la *Distribution des Aigles.* Ici, nous nous séparons de lui ; il nous forcerait à regretter Lebrun. Le jour où les alliés entraient à Paris, David achevait son *Léonidas*, inspiration de remords qui sortait de son âme. En 1816, il s'expatria ; il alla de protection en protection, du roi des Pays-Bas au prince d'Orange, avec la douleur de ne pas se montrer pur et franc démocrate aux taquineries des royalistes de France, n'ayant conservé que la fierté de ses convictions passées. Il se traîna jusqu'à la mot, abreuvé d'amertumes. Quand on reste fidèle au peuple, on n'a que des tristesses saines et supérieures.

David fut un peintre de passion froide et de pensée. Il faut l'étudier dans ses tableaux et l'admirer dans ses élèves. Son autorité à l'atelier était souveraine. On l'écoutait et on lui obéissait. Il parlait par apophthegmes, et les aphorismes qu'il a laissés peuvent être considérés comme un code de peinture.

Avec David, nous sommes arrivé au terme de

notre tâche. Après lui commence l'art contemporain qui pourra faire l'objet d'un volume à part, étude intéressante et délicate. Nous reprendrions le grand mouvement d'idées qui nous entraîne et nous verrions le peintre rendu à la nature, comme l'enfant qui revient à sa mère. Nous aurions à étudier les écoles variées de paysage qui font notre gloire aujourd'hui. L'artiste semble se rattacher aux principes à la fois matériels et mystérieux, et attendre que les formules religieuses et philosophiques soient arrêtées définitivement pour se hasarder à penser de nouveau. En dehors des toiles officielles badigeonnées en garance, le peintre demande peu d'inspiration à l'histoire. En dehors des tableaux de sainteté qui se font à la douzaine et sont annoncés dans les journaux, hauteur et largeur indiquées, cadres, châssis, croix, inscriptions, pitons, cordons, emballage et transport compris, les artistes font peu de chefs-d'œuvre en ce genre. Le type du Christ semble s'effacer de l'esprit des peintres, et cependant la tradition chrétienne fait des tentatives pour rentrer dans la vérité. Les derniers tableaux de Paul Delaroche n'ont pas été compris. Quelque jour on y reviendra et l'on comprendra la grandeur des pensées qui inspirèrent les toiles exposées après sa mort. L'Evangile impose aux artistes un certain nombre de sujets dont ils ne sortent pas. On croirait qu'il y a de l'impiété à comprendre. Delaroche s'est attaché aux scènes humaines qui accompagnèrent et suivirent la sainte agonie. On entrevoit Jésus qui passe, et l'on assiste aux angoisses de la fa-

mille affligée et des apôtres inquiets. La mère et les amis sont là, silencieux et mornes, pendant que le crime s'accomplit. Le martyre qui dura tant de siècles commence, et l'on sent planer l'aveugle puissance d'une autorité politique qui tue l'idée d'amour et de justice. Il y a là trois petits tableaux qui sont une révolution dans la pensée religieuse. Il faut que le Louvre les possède et que les jeunes peintres puissent les étudier. Paul Delaroche était entré dans une voie nouvelle où il poussait ses élèves. Depuis Le Sueur on n'avait point fait un pas pareil. Ce commentaire de l'Evangile frappa les yeux, étonna tous les esprits, en effraya quelques-uns, et demeura comme une innovation puissante qui n'a pas été expliquée encore. Un élève de Delaroche, qui a étudié l'Italie à la façon moderne, dans ses types douloureux, dans sa beauté maladive, M. E. Hébert, qui a peint tant de satires mélancoliques, composa un tableau que l'on voit au Luxembourg; c'est le *Baiser de Judas*. Le Christ y est vêtu d'une longue robe blanche, et ce retour à la vérité fut pris pour un anachronisme. Il n'est pas aisé de secouer une tradition admise, et c'est pourtant le devoir des artistes de le tenter. Nous aurions besoin d'un volume pour développer les réflexions qui nous viennent et qui abondent dans notre esprit. Nous ajournerons ce travail. L'étude que nous présentons au public est incomplète. Nous espérons, toutefois, que plusieurs pages de ce petit livre ne seront pas inutiles.

Dans un volume sur les arts, la musique devrait trouver sa place. Mais les pages nous manquent et nous renvoyons à un autre livre l'étude qui ne peut figurer ici. La musique est un art si vaste, que Fr. Schlegel a pu croire qu'il renfermait tous les autres, quand il a dit que l'architecture était une musique gelée. C'est l'art des sensations par excellence, c'est la nostalgie de l'âme, a dit Jean-Paul. La musique a le secret de nos émotions ; elle fait rêver et pleurer nos souvenirs. Dans un salon, dans un théâtre, au Conservatoire, elle éveille en nous les délicates distinctions de notre âme ; elle nous berce de son harmonie précise et douce ; et d'autre part, échevelée et folle, en pleine rue, elle jette à l'air les strophes vivantes de la *Marseillaise*. C'est la harpe de David et la trompette de Jéricho.

INDEX

Les Architectes. Robert de Coucy, Jean d'Orbais, Pierre de Montereau, Hugues Libergier, Robert de Luzarches, Thomas de Cormont, Jean de Chelles, Jean Langlois, Enguerrand le Riche, Guichard Antoine, Eudes de Montreuil, Erwin de Steinbrach, Mathieu d'Arras, Pierre de Boulogne, Guillaume de Sens, Pierre de Bonneuil, maître Jean, maître Hardoin, Richard Taurigny.. 16
Guillaume Senault, Pierre Fain, Pierre Delorme, Colin Bayart, Pierre Valence, Roger Ango, Roland Leroux, Pierre Nepveu..................... 21
Jean Wast et François Maréchal, Philibert Delorme ... 22
Les Ducerceau, Jamin, Jacques de Brosse, Charles Lemercier, Louis Leveau, le père François Derrand et le frère Martel-Ange 23
Claude Perrault, Libéral Bruant, les Mansart... 27
François Blondel, Pierre Bullet, Gabriel 28
Denis Antoine.. 29
Les Sculpteurs. Antoine Avernier, Jean Trupin, Arnoul Boulin, Alexandre Huet............... 42
Michel Colomb ... 44
Ligier Richier.. 45
Germain Pilon... 46
Jean Goujon.. 47
Jean Cousin... 50
Jean de Bologne.. 54
Pierre Franqueville, Barthélemy Prieur, Simon Guillain .. 55
Jacques Sarrazin... 56
François Anguier.. 57
Michel Anguier... 58
Pierre Puget.. 59
Etienne Lehongre ... 101
Jacques Buirette, François Girardon............ 102
Coysevox... 105
Nicolas Coustou... 107

Guillaume Coustou	108
Pigalle	111
Edme Bouchardon	114
Houdon	117
Clodion, Stouf, Roubillac, Pradier	121
Rude, David d'Angers	122
LES PEINTRES. Jean Cousin, Bernard Palissy	126
Jean Fouquet	131
Toussaint Dubreuil, Martin Fréminet	134
Simon Vouet	135
Du Fresnoy	136
Lesueur	137
Nicolas Poussin	143
Claude Lorrain	145
Pierre Mignard	149
Sébastien Bourdon	151
Jacques Callot	152
Valentin	154
Les frères Lenain	155
Le Guaspre, Jacques Stella, la dynastie des Coypel	156
Van-der-Meulen	157
Parrocel, Jean Jouvenet	158
Rigaud	159
De Largillière	160
Ch. de La Fosse	162
Antoine Watteau	163
Lancret, Pater, François Lemoyne	165
Oudry, Jean Restout, Jean Raoux, Subleyras	166
Chardin, Boucher	167
Carle-Vanloo	170
Michel Vanloo	171
Greuze	173
Fragonard	174
Latour, Natoire	175
Nattier, Lantara, Casanova	176
Vien	177
Louis David	179

FIN.

Paris. — Imp. Dubuisson et Cⁱᵉ, rue Coq-Héron, 5.

OUVRAGES COMPOSANT LA PREMIÈRE SÉRIE : *(Volumes en vente.)*

P.-J.-B. Buchez.	Formation de la nationalité française..	2 vol.
Frédéric Morin.	La France au moyen âge............	1
Jules Bastide.	Les Guerres de religion en France.....	2
Eugène Pelletan.	Décadence de la monarchie française...	1
A. Corbon.	De l'Enseignement professionnel......	1
J. Morand.	Introd. à l'étude des sciences physiques.	1
Dr L. Cruveilhier.	Éléments d'hygiène générale.........	1
Dupont-Pichat.	L'Art et les Artistes en France.......	1

DEUXIÈME ET TROISIÈME SÉRIE :
(Pour paraître, 10 volumes en 1860, 10 volumes en 1861.)

Henri Martin.	Histoire des Gaulois...............	1 vol.
E. de la Bédollière.	Histoire de Paris.................	1
Aristide Guilbert.	Les États généraux................	1
H. Carnot.	Précis historique de la Révolution...	1
A. Ott.	L'Inde et la Chine.................	1
H. Leneveux.	Une Croisade contre l'ignorance.....	1
C.-F. Chevé.	Croyances religieuses des peuples modernes.................	1
Louis Jourdan.	La Femme : son rôle dans le présent et dans l'avenir..................	1
F. Guin.	Voltaire et Rousseau...............	1
Emmanuel Arago.	Les Moralistes....................	1
Bérard-Laribière.	Organisation administrative de la France	1
Émile Jay.	Notions populaires sur la justice en France	1
Louis Ulbach.	Les Écrivains français.............	1
Octave Girand.	Les Poëtes ouvriers................	1
Dr Léopold Turck.	Médecine domestique...............	1
Eugène Catalan.	Notions d'astronomie...............	1
Léon Brothier.	Histoire de la Terre...............	1
A. Sanson.	Notions élémentaires de chimie.....	1
Hénon.	Les Végétaux.....................	1
Maurice Cristal.	Les Délassements scientifiques.....	1

Dans les séries suivantes, seront publiés des travaux de MM. Arnaud (de l'Ariège), Bordillon, E. Charton, E. Despois, Taxile Delord, Maxime du Camp, Garnier-Pagès, L. Havin, Kauffmann, La Haune, Michelet, Rittiez, George Sand, Jules Simon, Daniel Stern, Maurice Treilhard, Vacherot, Hubert Valleroux.

CONDITIONS DE LA SOUSCRIPTION.

On ne reçoit actuellement de souscriptions que pour la première et la seconde série. Les volumes sont envoyés francs de port au fur et à mesure de leur apparition. Pour une série, adresser *au directeur de la Bibliothèque utile, rue Coq-Héron, 5, à Paris*, un mandat de poste de 5 fr., qui coûte 10 centimes, ou 5 fr. 40 c. de timbres-poste. — Pour deux séries, doubler la somme. — On peut recevoir un volume isolé contre l'envoi de 60 centimes de timbres-poste.

Paris. — Imprimerie de Dubuisson et Cⁱᵉ, rue Coq-Héron, 5.

www.ingramcontent.com/pod-product-compliance
Lightning Source LLC
Chambersburg PA
CBHW071535220526
45469CB00003B/796